上課日期地點

2023.05.28 ㊐

10:00-17:00 城邦生活講堂

台北市民生東路二段 141 號 8 樓（行天宮捷運站 2 號出口）
或同等級課程場地

時間	主題課程內容
	第一堂：初步接案　與業主建立信任
10：00～12：00	・如何與業主溝通「價格」　　・報價案例分析 ・如何引導業主釐清需求　　・漏估案例及慘痛經驗分享 ・主要決策窗口的溝通技巧
12：00～13：00	午餐時間
	第二堂：估價階段　簽約估價單是報價基準
13：00～15：00	・報價的基礎：設計圖　　・報價單範例說明 ・了解工法工序是報價的基礎　・影響報價的變因 ・詢價的技巧　　・如何與業主溝通「用好一點」 ・報價的技巧　　・圖面設計與報價單的關係 ・議價談判技巧
15：00～15：30	QA 交流・午茶時間
	第三堂：簽約到結案　落實報價，與廠商建立關係
15：30～17：00	・各工種易出錯或追加的關鍵提示　・如何落實報價 ・專案過程容易出錯的前兆　・設計師與工班、廠商的採購關係 ・追加、退帳給業主的狀況　・順利收尾款的經驗分享

課程費用

4/15前**單人早鳥**（04/15後調整）　原價NT.~~9,000~~元　　特價NT.6,000元
4/15前**雙人早鳥**（04/15後調整）　原價NT.~~18,000~~元　特價NT.11,000元

含全日課程、上課講義、午餐餐盒、茶水點心

立刻線上報名

報名洽詢 02-2500-7578

分機3344/洪先生

室設圈
漂亮家居

NO.1

創辦人／詹宏志・何飛鵬
首席執行長／何飛鵬
PCH 集團生活事業群總經理／李淑霞
社長／林孟葦

總編輯／張麗寶
內容總監／楊宜倩
主編／余佩樺
主編／許嘉芬
採訪編輯／陳顗如
採訪編輯／黃敬翔
美術主編／張巧佩
美術編輯／王彥蘋
活動企劃／洪擘
編輯助理／劉婕柔

電視節目經理兼總導演／郭士萱
電視節目編導／黃香綺
電視節目編導／黃子驥
電視節目編導／陳志華
電視節目副編導／吳婉菁
電視節目後製編導／王維嘉
電視節目企劃／周雅婷
電視節目企劃／林婉真

網站經理／楊秉寰
網站副理／鄭力文
網站副理／徐憶齡
網站副理／黃慧萍
網站技術副理／李皓倫
網站採訪主任／曹靜宜
網站資深採訪編輯／鄭育安
網站採訪編輯／曾紫婕
網站採訪編輯／張若榛
網站影像採訪編輯／莊欣語
網站行銷企劃專員／李宛蓉
網站行銷企劃專員／陳思穎
網站行銷企劃專員／林雅華
網站行銷專員／吳冠穎
網站行銷企劃／李佳穎
網站客戶服務組長／林雅柔
網站設計主任／蘇淑薇
內容資料主任／李愛齡

簡體版數字媒體營運總監／張文怡
簡體版數字媒體內容副總監／林柏成
簡體版數字媒體內容主編／蔡竺玲
簡體版數字媒體社群營運／黃敏惠
簡體版數字媒體行銷企劃／許賀凱
簡體版數字媒體影音編輯／吳長紘

整合媒體部經理／郭炳輝
整合媒體部業務經理／楊子儀
整合媒體部業務副理／李長蓉
整合媒體部業務主任／顏安好
整合媒體部規劃師／楊壹晴
整合媒體部規劃師／洪華佳鍠
整合媒體部專案企劃副理／王婉綾
整合媒體部專案企劃／李彥君
整合媒體部執行企劃／彭于倢
整合媒體部主編／陳思靜
整合媒體部資深行政專員／林青慧
整合媒體部客戶服務組長／王怡文
整合媒體部客服專員／張豔琳
整合行銷部版權主任／吳怡萱
整合行銷部版權助理／林千裕
管理部財務特助／高玉汝
管理部資深行政專員／藍珮文

家庭傳媒營運平台
家庭傳媒營運平台總經理／葉君超
家庭傳媒營運平台業務總經理／林福益
家庭傳媒營運平台財務副總／黃朝淳
雜誌業務部資深經理／王慧雯
倉儲部經理／林承興
雜誌客服部資深經理／鍾慧美
雜誌客服部副理／王念僑
雜誌客服部主任／王慧彤
電話行銷部主任／謝文芳
電話行銷部副組長／梁美香
財務會計處協理／李淑芬
財務會計處組長／林姍姍、劉婉玲
人力資源部經理／林佳慧
印務中心資深經理／王竟為

電腦家庭集團管理平台
總機／汪慧武
TOM 集團有限公司台灣營運中心
營運長／李淑韻
資深專案主管／周淑儀
財會部總監／張書瑋
法務部總監／邱大山
催收部副理／李盈慧
人力資源部總監／李育哲
人力資源部經理／林金玫
行政部經理／陳玉芬
技術中心技術總監／王稜翔
技術中心副總監／張瑋哲
技術中心經理／黃煒智
技術中心經理／李建煌

發行所・英屬蓋曼群島商家庭傳媒股份有限公司城邦分公司
出版者・城邦文化事業股份有限公司 麥浩斯出版
地址・台北市中山區民生東路二段 141 號 8 樓
電話・02-2500-7578
傳真・02-2500-1915 02-2500-7001
讀者免付費服務專線・0800-033-866

香港發行所 城邦（香港）出版集團有限公司
地址・香港灣仔駱克道 193 號東超商業中心 1 樓
電話・852-2508-6231
傳真・852-2578-9337

購書、訂閱專線・0800-020-299 (09:30-12:00/13:30-17:00 每週一至週五)
劃撥帳號・1983-3516
劃撥戶名・英屬蓋曼群島商家庭傳媒股份有限公司城邦分公司
電子信箱・csc@cite.com.tw
登記證・中華郵政台北誌第 374 號執照登記為雜誌交寄
經銷商・創新書報股份有限公司
新北市 231 新店區寶橋路 235 巷 6 弄 6 號 2 樓
電話・02-917-8022 02-2915-6275

台灣直銷總代理・名欣圖書有限公司・漢玲文化企業有限公司
電話・04-2327-1366
定價・新台幣 599 元　特價・新台幣 499 元　港幣・166 元

製版・印刷　凱林彩印股份有限公司
Printed In Taiwan

i室設圈｜漂亮家居 01：聚焦全球空間大賽金獎｜i室設圈｜
漂亮家居編輯部著 . – 初版 . -- 臺北市：城邦文化事業股份有
限公司麥浩斯出版：英屬蓋曼群島商家庭傳媒股份有限公司城
邦分公司發行, 2023.04

面；　公分 . -- (i 室設圈；01)
ISBN 978-986-408-915-4（平裝）

1.CST: 室內設計 2.CST: 空間設計

967.07　　　　　　　　　　　　　　　112003849

NO.1

Chief Publisher — **Hung Tze Jan · Fei Peng Ho**
CEO — **Fei Peng Ho**
PCH Group President — **Kelly Lee**
Head of Operation — **Ivy Lin**

Editor-in-Chief — Vera Chang
Content Director — Virginia Yang
Managing Editor — Peihua Yu
Managing Editor — Patricia Hsu
Editor — Jessie Chen
Editor — Kevin Wong
Managing Art Editor — Pearl Chang
Art Editor — Sophia Wang
Activities Planner — Bo_Hong
Editor Assistant — Laura Liu

TV Manager Director in Chief — Lumiere Kuo
TV Director — Vicky Huang
TV Director — Jason Huang
TV Director — Chihhua Chen
TV Assistant Director — Jessica Wu
TV Post-production Director — Weijia Wang
TV Marketing Specialist — Yating Chou
TV Marketing Specialist — Wanzhen Lin

Web Manager — Wesley Yang
Web Deputy Manager — Liwen Cheng
Web Deputy Manager — Ellen Hsu
Web Deputy Manager — Annie Huang
Web Technology Deputy Engineer — Haley Lee
Web Editor Supervisor — Josephine Tsao
Web Senior Editor — Angie Cheng
Web Editor — Annie Zeng
Web Editor — Jessie Chang
Web Image Editor — Hsinyu Chuang
Web Marketing Specialist — Sara Li
Web Marketing Specialist — Iris Chen
Web Marketing Specialist — Yahua_lin
Web Marketing Specialist — Keith Wu
Web Marketing Specialist — Joyce Li
Web Client Service Team Leader — Zoe Lin
Web Art Supervisor — Muffy Su
Rights Supervisor — Alice Lee

Operations Director/ Shanghai Branch — Anna Chang
Content Vice Director / Shanghai Branch — Ammon Lin
Managing Editor / Shanghai Branch — Phyllis Tsai
Social Media Specialist / Shanghai Branch — Heidi Huang
Marketing Specialist / Shanghai Branch — Max Hsu
Image Editor ╱ Shanghai Branch — Zack Wu

Manager / Dept. of Media Integration & Marketing — Alan Kuo
Manager / Dept. of Media Integration & Marketing — Sophia Yang
Deputy Manager / Dept. of Media Integration & Marketing — Zoey Li
Supervisor / Dept. of Media Integration & Marketing — Grace Yen
Planner / Dept. of Media Integration & Marketing — Cherry Yang
Planner / Dept. of Media Integration & Marketing — Mandie Hung
Project Deputy Manager / Dept. of Media Integration & Marketing — Perry Wang
Project Specialist / Dept. of Media Integration & Marketing — Coco_Lee
Client Managment Project Specialist / Dept. of Media Integration & Marketing — Erica Peng
Managing Editor / Dept. of Media Integration & Marketing — Chloe Chen
Senior Admin. Specialist / Dept. of Media Integration & Marketing — Claire Lin
Client Service Team Leader/ Dept. of Media Integration & Marketing — Winnie Wang
Client Service Specialist / Dept. of Media Integration & Marketing — Michelle Chang
Rights Specialist, IMC. Supervisor — Yi Hsuan Wu
Rights Specialist, IMC. Assistant — Chien Yu Lin
Financial Special Assistant, Admin. Dept. — Rita Kao
Senior Admin. Specialist, Admin. Dept. — Pei Wen Lan

HMG Operation Center
General Manager — Alex Yeh
Sales General Manager — Ramson Lin
Finance & Accounting Division ╱ Vice General Manager — Kevin Huang
Magazine Sales Dept. ╱ Senior Manager — Sandy Wang
Logistics Dept. ╱ Manager — Jones Lin
Magazine Client Services Center ╱ Senior Manager — Anne Chung
Magazine Client Services Center ╱ Deputy Manager — Grace Wang
Magazine Client Services Center ╱ Supervisor — Ann Wang
Call Center ╱ Supervisor — Wen-Fang Hsieh
Call Center ╱ Assistant Team Leader — Meimei Liang
Finance & Accounting Division ╱ Assistant Vice President — Emma Lee
Finance & Accounting Division ╱ Team Leader — Siver Lin、Sammy Liu
Human Resources Dept. ╱ Manager — Christy Lin
Print Center ╱ Senior Manager — Jing-Wei Wang
PCH Back Office
Operator — Yahsuan Wang

Taiwan Operation Center
Chief Operating Officer ╱ Ada Lee
Senior Project Leader — Tina Chou
Director, Finance & Accounting Dept. — Avery Chang
Director, Legai Dept. — Sam Chiu
Assistant Manager, Administration Dept — Emi Lee
Director, Human Resources Dept. — Jeffy Lee
Manager, Human Resources Dept. — Rose Lin
Manager, Administration Dept. — Serena Chen
Director, Technical Center — L . H. Wang
Deputy Director, Technical Center — Steven Chang
Manager, Technical Center — Ray Huang
Manager, Technical Center — Rocky Lee

Cite Publishers
8F, No.141 Sec. 2, Ming-Sheng E. Rd.,104 Taipei Taiwan
Tel : 886-2-25007578 Fax : 886-2-25001915
E-mail : csc@cite.com.tw
Open : 09 : 30 ～ 12 : 00；13 : 30 ～ 17 : 00 (Monday ～ Friday)
Color Separation : K-LIN Color Printing Co.,Ltd.

Printer : K-LIN Color Printing Co.,Ltd.
Printed In Taiwan

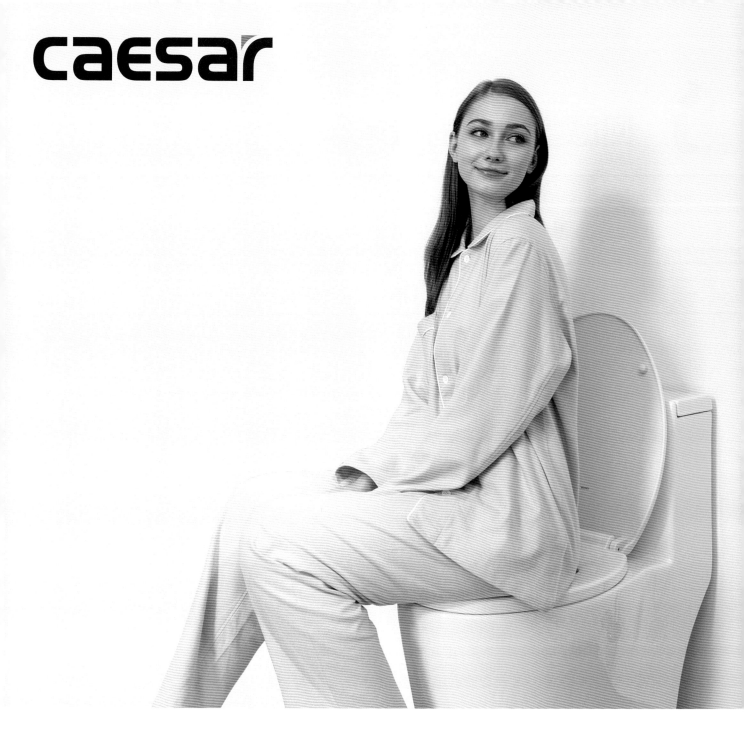

caesar

瞬熱式 溫水洗淨便座 TAF170

好衛浴
讓家更有吸引力

全家都愛用，CAESAR瞬熱式溫水洗淨便座。

CP值
首選

瞬熱式 溫水洗淨便座 TAF170

台北內湖 瓷藝光廊
02-2795-1802
台北市內湖區民善街85號

台中南屯 瓷藝光廊
04-2472-5252
台中市南屯區文心路一段138號

嘉義西區 展示中心
05-285-9551
嘉義市西區健康十二路277號

台南東區 展示中心
06-331-8805
臺南市東區裕義路586號

高雄左營 瓷藝光廊
07-359-5378
高雄市左營區民族一路1188號

回應當代，前行未來

From Editor

從 C 端大眾室內設計教育走向 B 端產業室內設計專業教育，全新《i 室設圈｜漂亮家居》試刊號先行暖身登場。以「i」為開頭，源於 Interior design 就是以「i」為首，而由「i」演繹延伸包含 idea、innovative、ingenious……等都與設計相關，就是希望設計人，保持開放態度，不自我設限，「室設」代表著行業，至於「圈」，則是期待透過與其它領域及產業的連結，引導設計師們「破圈」，跨出設計的同溫圈層。至於《漂亮家居》不只見證台灣室內設計產業的發展，未來更要陪伴設計師成長，持續引導行業一同前行。

憑藉著過去 22 年所積累，對消費大眾端需求理解的底氣，加上自身對室內設計產業價值鏈的深入研究，及室內設計公司經營管理知識的建構，還有藉由發起空間設計大賽，長期擔任兩岸專業媒體評審的眼界，有著絕對的自信帶領編輯團隊進入室內設計專業知識教育。但在面對產業紅利漸失、消費世代更迭傳承、資通訊科技變革、品牌與設計迭代與流變等大環境的變化，及近日 AI 智能快速發展對設計人力的挑戰等等問題，必須說設計早已非形式與材質可應對的。作為新時代的專業媒體，不能止於設計作品的報導，必然得透過專業的內容企劃、多元的學習通路及創新的閱聽模式，來協助設計師擴大設計視野及格局，建立並提升其跨領域的思維及能力，以因應時代急轉的巨輪。

以「聚焦全球空間大賽金獎」試刊，是為回應當前產業參賽熱潮。近年來設計公司參賽拿獎，儼然成為標配，尤其是華人設計圈更為熱衷。而國際各大辦獎單位嗅得商機，推出各類獎項並提高獲獎率，使得獎項紅利及效益逐漸遞減，由「金卡變普卡」。設計公司該如何制定投獎策略？面對各大獎項疊加起來的海量得獎作品，又該如何從中掌握趨勢？編輯部除了歸納空間設計大賽類型，說明投獎效益，並梳理出國際獎項的四大象限，協助設計師更理性地分析作品適合投遞的獎項外，同時也遴選出具備「Function 機能」或「Research 探究」或「Form 形體」特質的十大指標性獎項包含：iF DESIGN AWARD、Red Dot Design Award、GOOD DESIGN AWARD、FRAME Awards、Dezeen Awards、Architizer A+ Awards、Kukan Design Award、International Property Awards、Restaurant & Bar Design Awards、INSIDE World Festival of Interiors 等最新年度的金獎或最大獎作品，並邀請四名曾擔任國內外重要設計獎項評審的權威專家、媒體人，提供不同視角的觀點，並從中探索設計的未來。

創刊號將於 7 月正式推出，同名數位平台則於訂於第四季上線，從紙媒到數位提供更多元的學習管道，敬請持續關注「室設圈。漂亮家居寶姐」。

總編輯

GOODDESIGN
台灣優良設計協會
Good Design Association, Taiwan

2023 設計行銷論壇

DESIGN & MARKETING FORUM

HOST
陳正祐理事長

SPEAKER
盈亮陳儀慈副總經理

SPEAKER
和成李國棟協理

HOST
沈秀珠副理事長

SPEAKER
博克士黃騰龍董事長

SPEAKER
樹德吳宜叡董事長

HOST
蔡文傑副理事長

SPEAKER
ShopBack蝦貝回饋劉昉經理

SPEAKER
點睛設計韓世國總監

HOST
侯淵棠榮譽理事長

SPEAKER
浩漢設計林良驥副理

SPEAKER
怡業劉恕偉執行長

HOST
王乃慧副理事長

SPEAKER
一路科技黃震宇總經理

SPEAKER
怡業劉恕偉執行長

04 / 14 FRI 08:40 — 12:40
@大同大學(台北市中山區中山北路三段40號)
生活美學的品牌行銷新指南

04 / 27 THU 13:00 — 17:15
@朝陽科技大學(台中市霧峰區吉峰東路168號)
翻轉市場價值，迎向永續設計

04 / 28 FRI 13:00 — 17:15
@台南應用科技大學(台南市永康區中正路529號)
科技與設計的激盪，永續行銷策略

05 / 04 THU 13:00 — 17:15
@高雄科技大學(高雄市燕巢區大學路1號)
使用者設計時代所帶動的行銷趨勢

05 / 05 FRI 13:00 — 17:15
@雲林科技大學(雲林縣斗六市大學路三段123號)
品牌設計的行銷影響力

■ 免報名費，即刻線上報名。
■ 座位有限，額滿為止。

主辦 台灣優良設計協會
協辦 台灣精品品牌協會 中小企業創新研究獎聯誼會 小巨人獎聯誼會
大同大學 朝陽科技大學 台南應用科技大學 高雄科技大學 雲林科技大學

CONTACT | 台灣優良設計協會 02-26533100 gooddesigna@gmail.com

目 錄

NO.1 April 2023

Contents

Water Dispensers

Puretron® 普立創

品質穩定
市場銷量
全台之冠

迷你型 觸控式櫥下飲水機

TPH-1539SBW

尺寸更小!更好運用!

創新觸控式出水龍頭

智慧型龍頭防燙斷熱絕緣斷電多重安全設計。
採用無縫式316不鏽鋼加熱管。安全!省電!省費用!

........ 紅藍燈光顯示出水狀態

• 本型錄呈現溫度為示意溫度,實際溫度以熱膽內溫度為準。

主機尺寸大幅縮小 完美收納

Under sink

檯下收納不佔空間,完美融合居家品味
現代飲水新選擇。

觸控龍頭情境出水燈&主機加熱燈

(選備TPH-1539SBW)

直覺式色彩搭配
隨著燈光變幻讓家中呈現不同的視覺氛圍。

LED light

• **主機寬度只有15cm!體積小巧精緻,充分釋放廚下空間!**

普立創淨水 全省門市據點　經銷加盟招募中

[新北直營店] Tel:02-86721133　新北市三峽區長泰街79-2號

[桃園楊梅店] Tel:03-2889969　桃園市楊梅區楊新北路128號

[新竹香山店] Tel:0932-116340　新竹市香山區牛埔東路211號

[台中天祥店] Tel:04-22360675　台中市北區天祥街202號

[台南永康店] Tel:06-2011077　台南市永康區復華七街159號

[高雄澄清店] Tel:0967-188886　高雄市三民區澄清路491號

目錄

NO.1 April 2023

Contents

Interview

Chapter 1 | 國際空間設計趨勢

由全球規模最大、最具影響力的設計競賽之一「iF 設計獎」（iF DESIGN AWARD）、以及全球華人市場頂尖設計獎項「金點設計獎」（Golden Pin Design Award）主辦方，以專業賽事舉辦者立場，從設計力量對社會影響觀察角度，分析設計趨勢，同時邀請擔任多項國際設計獎項評審的專業人士，分享寶貴評選經驗與觀察。

洞悉趨勢的設計整合力

從 1954 年舉辦之初，秉持著振興德國產業復甦的宗旨，到現在經過將近 70 年的發展，iF 設計獎（iF DESIGN AWARD）不斷與時俱進，從設計的角度出發觀察社會脈動，從一開始的產品設計、室內設計、到新科技開始改變人們生活型態後，所發展出來的服務設計等等，都是 iF 發揮影響力的範疇，透過社會參與的方式，具體實踐設計能為世界帶來正向影響力的信念。

iF 執行長
Uwe Cremering

文｜Amanda Wang　圖片提供｜iF Design（iF 設計獎）、都市山葵／方瑋建築師事務所

♪ 每年的設計獎項結束之後，大家都會很關注這一年有哪些趨勢話題。以 2022 年 iF 設計獎的室內設計項目來說，可以看出哪些趨勢方向嗎？

Uwe Cremering：我們先從整體的參展狀況來聊起，2022 年的 iF 設計獎，總共收到了來自 57 個國家、將近 11,000 件涵蓋 80 個項目類別的報名作品，對於 iF 設計獎來說是非常喜出望外的一年，因為這是我們有史以來參展作品最多的一個年度，代表了 iF 設計獎的國際公信力在我們的努力下不斷提升。而參展作品變多的狀況下，精彩度相對也跟著提高，對於整個設計圈和整體環境來說，都是很良善的一個現象。回到室內設計的項目來看，針對 2022 年可以歸納出的趨勢有幾個。

> 首先是永續性，身為室內設計師必須對於人與環境的關係，有著很強烈的敏感度，從最基本的節能減碳意識、到社會經濟等面向，都是永續性的範疇。

而第二趨勢是永續性的延伸，就是再生材質和天然素材的運用，回收材質在各個領域都開始很廣泛的被使用，以大自然中的竹子、木頭等材料作為建材，也是近年不少建築師們關注的面向。再來則是可以看到環境友善的設計也愈來愈多，在空間裡導入自然光的輔助、減少排碳量的構想、還有利用建材的特質達到室溫調節等功效，都可以在 iF 設計獎看到不少例子。

♪ 在 2022 年的 iF 金質獎（Gold Award）中，讓您印象深刻的室內設計得獎作品有哪些？

Uwe Cremering：如果以台灣的得獎作品來說，我印象比較深刻的有兩個，一個是來自莊哲湧設計事業有限公司所設計位於台中的「竹書屋」（Bamboo Book House），把原本的銷售展示中心改成社區圖書館的形式，運用了竹子這個來自大自然的原生素材，展現出文化工藝的面向，創造出一個讓大家會不由自主想走進去一探究竟的空間，為人和環境的互動做出了一個極佳的範本，呼應了我前面提到的「永續性」和「天然素材」這兩個趨勢。另一個則是來自都市山葵的住宅案例，台南的「共聚之家」（JJJ House）。它是一棟四層樓高、為三代同堂家庭設計老屋翻新的私宅。特別的是屋頂設計了一個十字型天窗，讓空間明亮溫馨，而且巧妙把三個 J 字的形態，融入在內部和外部的空間中，我記得當時看到這個作品的時候真的覺得很驚豔。

2

1 3

1. 2022 iF 金質獎得獎作品「Bamboo Book House」。2.3. 2022 iF 金質獎得獎作品「JJJ House」。

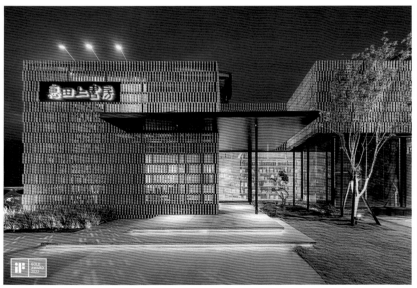

圖片提供__都市山葵／方瑋建築師事務所

◗ 承上題，必須具備什麼條件才有拿到 iF 金質獎的可能？

Uwe Cremering：iF 設計獎有五個主要的評選標準：概念（Idea）、功能（Function）、形式（Form）、影響力（Impact）和差異性（Differentiation），所有的作品都必須以這五個要素去評分，而金質獎無疑就是比好作品更好的作品，要是那個領域中最傑出的表徵。

> 以室內設計的例子來說，要能感覺得到這個建築是為了什麼目的被設計出來的。

一定要具備機能性，畢竟設計就是為了解決問題而誕生的存在，如果沒有問題要解決而硬是產出的作品，理論上來說它就不會是好設計。

◗ 您提到所謂的「好設計」，設計是為了解決問題而存在的，但每個時代背景要解決的問題都不太一樣，那麼設計師的角色從以前到現在產生了什麼變化嗎？

Uwe Cremering：其實思維和產出的東西一定會不一樣，但是就設計師的核心來說是不變的，例如我提過的設計師就是為了解決問題而誕生的角色。以現在的環境來說，現代的設計師會更著重在跨領域的合作，畢竟現在就是個科技發達的地球村時代，人與人的溝通與聯繫不再像以前一樣受到地域的限制和影響，跨國和跨領域的合作是現在的設計界很常見的模式，所以現在的設計師也更有國際觀，更以使用者導向的思維作為設計思考的核心，而像是 UX、UI 這類服務設計項目的崛起，也是因應數位時代才誕生的產物。像是近年因為 COVID-19 的影響，可以看到不少因為疫情而設計出來的產品，以 iF 設計獎來說，這類的設計作品誕生的高峰是在前兩年。我認為傳染病是有可能在每個時期以不同病毒或形式出現的，所以現在為了 COVID-19 產生的設計，並不是疫情過了之後就沒有用處了，它能為人們累積思考如何應對傳染病的經驗值，所以我覺得只要設計師為環境、為人們解決問題的思維是不變的，專注在執行設計上的專業就是一種貢獻。

4 | 5 | 4.5. iF 設計獎每年邀請各個產業相關設計領域中的重要組織與專家組成評審團，2022 年便有 23 個國家／地區的 75 位評委參與，展開為期三天的決選評審工作。

♩ 設計作品本身會展現出文化特質或地域差異，iF 設計獎評審團們在評選時，該如何克服這些文化差異，客觀的全然理解它是一件值得獲獎的作品？

Uwe Cremering：這是一個有趣的問題！這也就是為什麼我們的評審團成員背景非常的多元化。iF 設計獎擁有約莫 1,500 位龐大的國際評審資料庫，以 2023 年來說我們的評審團成員來自 20 多個國家與地區，總共有 132 位知名設計專家參與，評選過程中經由互相討論、交流，理解產品誕生的背景以及想解決的問題，經過這些反覆辯證去評選作品的獲獎資格。而且以 iF 設計獎的評審機制來說，每屆評選我們都會更替大約 30% 的成員，藉由輪替的方式讓評選結果可以架構在多元觀點的面向之下。

> 其實就像好的運動員不一定會是好教練一樣，好的設計師也未必會是好評審，
> 但是我們試圖去創造設計專業之間的連結。

像是如果今天評選的作品是腳踏車，那麼評審成員就一定要有設計過腳踏車的經驗，不然他無法理解設計腳踏車的難度是在什麼地方、哪些細節又被克服得很完美。而且現在的設計師對於製程都非常了解，熟知生產端也會讓他們對於產品的思維更加完整，相對的也會累積在他們的評選能力上。

♩ 如今社群非常發達，好的設計可以經由很多平台被看見，那麼參加設計獎項這件事，對於設計師來說是必要的嗎？

Uwe Cremering：當然隨著資訊愈來愈發達，設計獎項也變得愈來愈多。對於 iF 設計獎來說，希望設計師們經由參加這個評選，可以理解到自己的強項或是需要調整的地方。例如獲獎作品會提供「iF 評委反饋表」，設計師們可以知道自己和其他競爭者的差異，以及自己的優勢在哪裡，這都是一種學習的過程。現在也有出現一些付費參加可能就會得名的設計獎，所以在選擇參加獎項時設計師們也都要謹慎去評估。以 iF 設計獎來說，我們有悠久的歷史、專業的評審、公正公開的透明化評選制度，而且是國際認可的頂尖設計標章，像是一項備受業界信任的認證，獲獎的作品會更容易受到關注，對於新興設計師來說也是個可以快速被認識的機會，還能提高品牌的能見度，所以其實還是很有參與意義的。

♩ 最後請執行長給新銳設計師們一些建議？

Uwe Cremering：設計是一個不斷學習的過程，我覺得相信自己的風格是很重要的。

> 剛開始學習的時候可能都是從模仿開始，但模仿並不是拷貝，要理解自己的設
> 計核心，多注意全球趨勢，並且試著把它合理地融合在自己的設計當中，這是
> 現在身為設計師必須具備的能耐。

而且也可以多跟其他設計師交流、或聽聽其他設計前輩的意見，適度地調整出現的問題，但不要對自己的風格產生懷疑，反覆修正才能接近完美，設計之路也才可以走得更長久。

找出時代下設計的獨特性與前瞻性

1981 年創立於台灣的金點設計，2014 年轉型立足於國際，透過獎項予以專業肯定，在全球趨勢不斷演變下，也藉此反映當前社會現象及產業創新趨勢，給予設計人、企業人借鏡與參考。

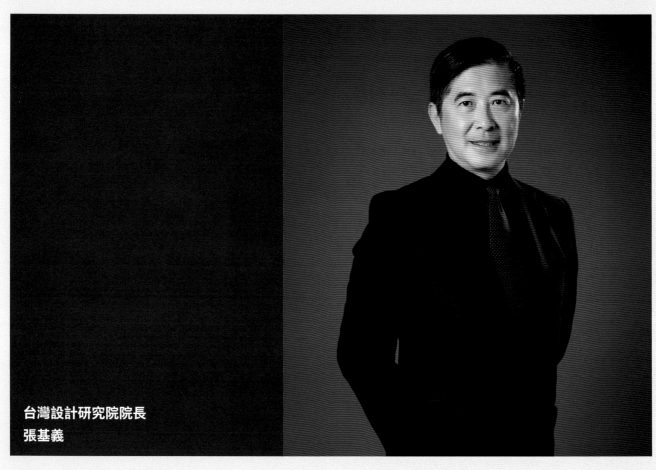

台灣設計研究院院長
張基義

文、整理｜余佩樺　圖片提供｜台灣設計研究院

ぅ從近年的空間設計類型得獎作品中，觀察到哪些趨勢正在發生？

張基義：以 2022 年金點設計獎空間設計類作為例，得獎作品類型相當多元，反映出疫情下產業未來的趨勢，也以實際行動為各種社會現象與問題找到新解方，甚至是關懷。

例如 JC Architecture 柏成設計改造老舊台鐵莒光號的「鳴日廚房」，源於提升臺灣鐵路之旅，將美饌體驗搬上列車，進一步替觀光服務創造新的機會；新竹市政府新建的「永恆之丘」，導入清水模、天井等元素，顛覆納骨塔印象，不僅作為逝者優質的長眠環境，生者也能利用其空間思念親友；以木都嘉義為基地，舊監獄日式宿舍群為核心的「實驗木場」，運用新舊結構相融活絡嘉義市舊監日式宿舍群，成為培育木業人才基地。後疫情時代，人們對於辦公、住宅環境的想像已然不同，日本 KOKUYO 翻新舊大樓，將辦公室「THE CAMPUS」打造成一處結合公園、咖啡廳、辦公的開放式綠意空間，不只員工也歡迎大眾走進其中，成為多元價值交融的場所。泰國建築事務所 EKAR Architects 的人寵共居新型態住宅「Dog ／ Human」，體現生活不僅限於人們而已，同時展現對其他生命的尊重；環保節能又善用資源的未來住宅「沙崙智慧綠能循環集合住宅園區」，建築的永續實踐從設計就開始，營運上更是用「以租代售」的方式替代，著實以設計啟動循環創新。

> 從這些得獎作品觀察到，設計已經成為一股重要的力量，再加上近年來，台灣愈來愈多公部門願意和設計專業合作，從品牌定位、視覺設計到空間場域，將設計導入複雜的公共議題，進行整合性的規劃，打破框架創造新價值，同時也兼顧社會責任和議題探討，方方面面為民眾創造更好的生活環境與品質。

ぅ面對全球每年不斷興起、活躍的各項新興議題，期待設計師以怎麼樣的方式去回應？

張基義：這三年全球處於 COVID-19 的非常時期，看似艱困、充滿挑戰卻也帶來全新的機會。疫情可以說是改變了全人類習以為常的生活方式、工作模式，不僅人們有機會回到對自我進行了解與探索，同時也加速數位轉型的腳步，甚至必須一起面對全球公共議題（如環境變遷、能源危機）、新崛起的人工智慧（AI）技術等，若設計人能視為機會，用設計回應瞬息萬變的世界，就有可能為人類社會帶來更好的生活體驗與文明的進化。

> 從近幾年優秀的作品中也看到，設計不再是單一面向，而是跨領域的溝通和整合，需要藉由共創帶來更多創新與改變的可能。

特別是台灣設計人身處在多元且自由的環境下，更應敢於挑戰、衝撞各種框架界線，激盪融合不同領域和文化，發展出更開闊的設計哲學並向全世界發聲，同時也展現台灣設計自身的價值與優勢。

1. 「鳴日廚房」成為全台首創會移動的美食車廂，為旅客提供最優質的用餐體驗。2. 活化翻新舊監獄日式宿舍後的「實驗木場」，經改造後成為培育木業人才重要的基地。3.「永恆之丘」導入天井元素，不僅為空間創造出流動性，還能優化整體通風、採光性能。4.「Dog ／ Human」示範了人寵共居新型態住宅。

| 1 | 2 | 3 | 4 |

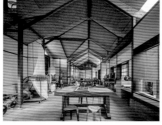

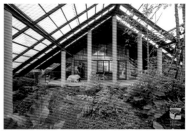

↳ 想藉由每年舉辦金點設計獎獎項，為設計師以及社會帶來怎樣的思維？

張基義：金點設計獎於 1981 年創立，2014 年轉型以「全球華人市場最頂尖設計獎項」為定位，並邁向國際化，是繼金馬獎、金鐘獎、金曲獎後國內的第四金，也是全球華人世界最具榮耀的設計獎項。每年邀請來自全球海內外、設計及創意領域專家組成國際專業評審團，透過不同的視角、發揮各個的專業，評選出具有代表性跟產業示範意義的優秀作品，同時也彰顯出對於設計的其他追求，從美學與功能，延伸到人文與永續價值、社會與生態倫理等。

> 當然金點設計獎作為台灣的設計指標，期望透過舉辦獎項，幫助設計人挖掘出獨特的設計觀點外，並藉此找出屬於台灣設計的內涵，建立起對於自身文化的信心。

因此首度於 2022 年出版專刊《觀點》論述台灣設計，從得獎作品中逐一梳理出設計脈絡，提供作為回顧台灣設計趨勢與亮點，前瞻未來優勢與願景的機會。

↳ 金點設計獎在評選出金獎或最大獎項時，評審團首要選擇標準與依據為何？

張基義：如同前面所提及，金點設計獎每年都會邀請來自國內外的設計專業人士，組成背景多元，並且具有公信力的評審團，評審團國籍橫跨歐洲、美洲，甚至是亞洲等多個國家，同時再依據五大特點：整合、創新、功能、美感及傳達內涵，評選出最具設計力，符合場需求的專案項目或作品。比較特別的是，

> 除了最大獎「金點設計獎年度最佳設計獎」之外，每一年也會針對運用設計解決時事、趨勢問題的作品，再進一步遴選出「金點設計獎年度特別獎」，鼓勵設計人勇於嘗試以新的方式突破或滿足更多樣需求，同時兼顧社會責任和議題探討。

從近幾年特別獎評選中，能看到不少作品中將生態設計、循環設計、社會設計等概念納入，解決當代問題，亦對設計、產業等皆具有典範意義。

5. 「沙崙智慧綠能循環集合住宅園區」從設計開始，便主張讓建築元件可不斷再利用，減少重新製造產生碳排。6. 全新的國民法官法庭以「人民參與」為出發點，在一片白色系、木質調中，隱含多元、包容、透明對話精神。7. 選舉美學—公投公報再設計，經優化後開啟民眾耳目一新的閱讀體驗，也進而提升民眾參與公共事務的意願。一舉獲得 2022 年金點設計獎年度最佳設計獎及年度特別獎（社會設計）的雙料殊榮。

5　6　7

⤷ 分享印象中最為深刻的空間設計案子，以及原因？

張基義：台灣設計研院這幾年持續扮演公私部門與產業之間的橋梁，從中央、部會到地方政府陸續透過設計導入創新，一項又一項的改造計畫，不只建立公部門的美學標準，也與民眾拉近距離。因此我想分享兩個公部門的作品，一是司法院委託台灣設計研究院共同打造的全新國民法官法庭，透過全台以及離島 22 間地方法院的空間場域調查、深入研究服務流程，藉由設計導入國民法官法庭，打造出更舒適無壓迫感的參與體驗。

> 空間設計打破法院嚴肅、壓迫的傳統刻板印象，納入多元、包容、透明對話的語意，並兼顧多方使用者的需求，讓國民在參與的過程感到友善、可親之餘，也落實司法參與的意義和民主價值。

另一個是選舉美學—公投公報再設計，在法規等重重限制下，以資訊設計優化選舉溝通的制式媒介，讓更多人願意了解、進而參與民主。

這兩項作品可以看到，設計不只賦予美學，更是創造出更大的價值，這也如同評審日本設計師色部義昭所言，設計觸角深入相對艱澀的選舉、法庭公共領域，並嘗試從中創造出新價值或促成更良性的溝通，是相當難能可貴的。

⤷ 除了金點設計獎，您也擔任其他國際獎項評審，如德國 iF 設計獎，如果設計師想要更加進步，或掌握設計趨勢，應該如何去看待金獎作品，從中尋找可以借鏡學習或看到趨勢脈動？

張基義：每個國際獎項都有一個比較清楚的方向和目標，像德國 iF 設計獎（iF DESIGN AWARD）、德國紅點設計獎（Red Dot Design Award），不只設計要很傑出，還要能引領產業；日本 GOOD DESGIN AWARD 表彰具啟發性且擁有社會影響力的作品；金點設計獎則是依據台灣整體的社會環境，提出新的設計角度。

> 在各國不同的獎項下，設計的光譜相當寬廣，不見得一定要用單一標準去看待，每個具指標性的國際設計大獎，都有其想傳遞的想法，甚至是想由作品回應全球設計趨勢的演變，設計人可透過得獎作品、其參與的廣度和深度，相互借鏡與參考。

此外，我也想鼓勵設計人要勇敢創新、積極跨域整合，用設計共創美好的生活品質，提高設計力在台灣社會的價值，讓世界看見台灣。

⤷ 面對數位人工智慧的來襲，未來設計人該如何因應？

張基義：很多科技或技術的來臨永遠不是我們準備好了它才來，我自己印象很深刻的是，大一在建築系就讀時製圖用的還是英制尺，而後有所謂的平行尺，之後慢稍步入電腦繪圖時代，而今隨 AI 技術的導入又是一個新的開始，無論喜不喜歡，它已是我們生活的一部分。

> 既然潮流無法抵擋，設計人既不用去崇拜也無須恐懼，反而要去更深入的理解它，帶來更多便利與效益，同時也「擴大」人類的能力。

藉由金獎宣示引領時代的獨創性

具有指標意義的獎項，對於獎項的類別與選出的作品，都在回應這個時代，並從中尋找最具啟發性、獨創性與前瞻性的作品作為最高榮譽，旨在傳達獎項的價值觀與信念。空間設計常是品牌或業主核心價值最後外顯的成果，設計者需具備問題意識，才能讓設計化為使世界更美好的手段，而非停留在評判設計好壞的階段。

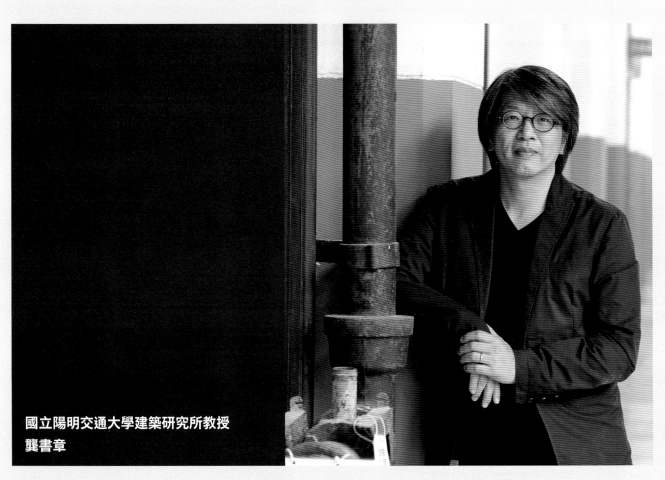

國立陽明交通大學建築研究所教授
龔書章

文、整理｜楊宜倩　圖片提供｜龔書章、Red Dot

》從近年空間設計類型得獎作品中，觀察到哪些趨勢正在發生呢？

龔書章：

> 首先要釐清，已經成為趨勢的就不會是金獎了！

趨勢代表一種顯學的發生，而每個指標性獎項的金獎，都在尋找這個時代的創新與獨特性，創新可以是回應技術、美學、政治、時代等等面向，現在更傾向是跨領域多元面向創新。每個獎項的金獎都在傳達它的精神或宣言，如 iF 設計獎、Red Dot 紅點設計大獎、GOOD DESIGN 優良設計獎等歷史悠久的獎項，不斷隨著時代在調整改變它們的類別與觀點，透過遴選與表彰機制，扮演引領時代、傳遞觀點的先導角色。我認為每個獎項的標準與目的有兩個方向，

> 一是彰顯時代個性：iF、Red Dot、GOOD DESIGN 的「Award」，比較接近符合該獎項認同的當代重要價值，在每次的徵件作品裡選出符合獎項認同的當代重要價值，賦予一種認證或標籤；二是在此標準之上再選出足以代表在當今普世價值之上更具獨特性的開創，如獨特的表現方法或形式、突破性的技術革新、解決問題的創新方法等等。

如果亦步亦趨地跟隨每年得獎作品的腳步，到了明年各個獎項可能會選出完全不同觀點面向的獨創性，因此在看待或分析各大獎項的金獎時，要理解該獎項是基於哪些開創性而表彰這個設計成果、設計團隊甚至是業主，而從中看出回應時代、社會、環境、經濟、技術種種問題的創新解決方案。

》以空間項目來看，評審會期待看到哪個面向的創新？是材質、形式，還是創造一種新的使用模式？

龔書章：「空間創新」的概念已經被改變，這是最大的課題。

> 台灣對空間的理解，還停留在「前當代」的觀念，過於重視形式與材質。

舉 Red Dot 來說，它有產品設計獎（Product Design）以及品牌與傳達獎（Brands & Communication Design）兩大類別，以產品設計獎來說，偏向放在一個專業裡評斷，檢視其技術、機能與詮釋性，品牌與傳達獎關注的是空間傳達了什麼人事物，把這個專業當作一種意念的傳達。若是空間設計放在產品設計獎裡，就會朝向看待一個產品的概念來評斷，若是在品牌與傳達獎中就會問這個空間設計想傳達什麼？舉例來說，Red Dot Grand Prix 2021 的得獎作品「Mesh Virus-Control Flag Partition」，這些網狀防病毒標誌分區元素，結合了功能性和美觀性，透過各種圖案、顏色和尺寸的隔屏外觀，設法將高效抑制 COVID-19 病毒的防疫目的退到幕後，讓防疫不再冰冷而讓人覺得溫暖有人性，得獎的理由不是隔屏本身的形式或單純對疫情的回應，而是著眼於藝術、美學、人性等，這個概念日後可能是用在商業空間或其他的地方。

還有獲得 Red Dot Best of Best 2021 的瑞士百年鐘錶品牌 Audemars Piguet，其美術館「Musée Atelier Audemars Piguet」將機械錶的細解拆解出來，讚頌傳統工藝的價值，卻以非常現代的形式呈現。Red Dot 選出的金獎，除了彰顯設計師，更表彰了業主，業主本身在做的事可能就是一種經典，好的空間設計加上業主，兩相加成變得很完整。創新不一定只有「新」這個概念，也可以用很經典或很政治的手法回應時代、技術、社會、經濟，「空間設計」是比較後端的階段，實際呈現品牌背後的核心價值，卻是最後進球的關鍵點。

我曾問過 Red Dot 的總裁 Peter Zec 對於獎項類別的看法，對我很具啟發性：「辦獎的人就是要走在時代的先端，當我們看到送來的作品無法歸類的時候，就是該思考新類型的時候，是不是我們的獎缺少了可以回應這個時代的類型。」辦獎、評獎的人要與時俱進，才能為時代發掘先驅。

﹜在評選時發現難以定義的作品時，是會為它開出新的類別嗎？或是會用什麼方式來回應呢？

龔書章： 評審的過程，在類別的第一關是由專業對口的評審做專業的篩選，以確保選入的作品的專業性，有些作品可能處在類別的邊緣之處，舉例來說，如果是遊戲裡的空間設計，可能就不是由數位媒體專業的評審而是要由空間專業的評審來看。像這樣跨領域而無法被明確分類的事物愈來愈多，因此有些獎項的金獎不分類，原因是已難以界定，同時回應了太多面向的問題，進入到評選金獎階段是要各個類別的評審都認為好才能獲獎，這也是主辦單位面對的挑戰。日本的 GOOD DESIGN 金獎，有單一技術的突破式創新，也看重社會革新影響力，不將設計侷限在設計師身上。2018 年 GOOD DESIGN GRAND AWARD 大獎得主，是來自奈良安養寺的松島住持，發起「寺廟零食俱樂部」（otera oyatsu club）項目，串聯寺廟與民眾，將寺廟的盈餘，回饋給社會中需要的人來解決貧困的問題，成為一個可持續的循環。日本千葉大學設計研究所打造的 COVID-19 疫苗接種會場導視系統設計，獲得 2021 GOOD DESIGN BEST 100 獎項。不論是透過設計豐富生活和社會，拓寬設計可以發揮的領域，或追求美的極致精神力。看 GOOD DESIGN 選出的作品，和 iF、Red Dot 就很不同，可以看出每個獎項自己也在傳達和其他獎項的差異性與獨特性。

1. INTERSECT BY LEXUS 位於東京青山區，集咖啡館、小酒館和畫廊於一體，該空間採用網狀病毒控制標誌分區元素，確保客人和工作人員在 COVID-19 流行期間和之後安全地訪問和使用該空間。這種創新的隔板由上面附著了一種新技術奈米顆粒的網狀醫學過濾器，可安裝在各種尺寸的纖細鏡架上，半透明的隔板、網狀圖案在空間中營造出生動活潑的氛圍，並在不影響聲音的情況下，讓人們在安全的環境中社交互動。2. Red Dot Grand Prix 2016 得獎作品 Kunstmuseum Basel「Light Frieze」，新建築的外立面在 12 公尺高之處以 3 公尺的帶狀飾帶環繞，帶狀飾帶的水平接縫被入射日光投射在陰影中，白色 LED 被藏在接縫中，從街道上看不見但可以精確地照亮特殊形成的凹槽，而在帶狀飾帶的淺色磚塊上的反射產生了一種間接光，讓文字有如從牆面浮現出來。

`1` `2`

圖片提供__ Red Dot　　　　　　　　　　　　　　　　　　圖片提供__ Red Dot

⌇ 設計師想要更加進步，或掌握設計趨勢，應該如何看待金獎作品，從中尋找可以借鑑學習的地方或觀察趨勢脈動？

龔書章：

> 獎項難免因距離或文化隔閡而摻入一些雜質，不過一定能讀出各個獎項想傳達的訊息。

前面提到日本千葉大學設計研究所打造的 COVID-19 疫苗接種會場導視系統設計，試圖在疫苗接種場所減少人力指引，減輕醫護人員的工作負擔，同時讓民眾透過簡單的顏色與指引就能清楚接種動線並保持社交距離。同樣獲得 2021 GOOD DESIGN BEST 100 的「House in Shima」，一對醫師夫妻在偏鄉行醫，為了讓來醫院的實習生有安心落腳之處，請設計師為他們做了一個類似宿舍、旅遊中心、招待所的地方，讓實習生與社區建立關係。身為設計師，接到類似這些任務，你會如何建構一個永續可行的機制？

Red Dot Grand Prix 2016 的金獎是一道牆，評審們對於 Kunstmuseum Basel 的立面以形式、建築和光線的複雜相互作用為基礎的詩意表達深深著迷，隨著日光的變化，不同時間會在石牆上浮出不同的文字，呈現出不斷變化的效果，有如數位看板效果的石牆，賦予建築很高的視覺吸引力，將美學與工藝推到極致，讓人感受設計帶來愉悅與美，這些精密的設計與努力，背後也需要資源與金錢的支持，業主與設計者缺一不可才能達成。

⌇ 擔任多個國際獎項評審，對設計師該如何看待對於報獎、得獎這件事，您的觀點或看法？

龔書章： 也許是教育或文化的關係，華人面對獎項比較容易進入一比高下或爭名次這樣的框架中，把得獎當成比賽的輸贏。

> 我認為有自覺的設計者，應該是將「專業必要條件」與「得獎條件」分開，設計師以專業回應業主的需求與期待，把案子做好不代表拿去投獎就會得獎，「把專業做好」和「得獎」是兩件事。

在做案子時就要有意識，這是一個把業主服務好的作品，還是業主有想法處理某種課題、是能發揮影響力的機會點，抑或是設計師本身心中有話要說，全心投入鑽研某項事物，而有開始準備報獎的意識。

演講時我常在簡報中放入一頁談「社會影響力」（Social Impact），裡頭包含同理心、醫療、社會意識、經濟等等，獨獨沒有設計（Design）與藝術（Art），為什麼？不是說設計可以改變世界嗎？因為設計是一種手段、一種工具，外顯來改變世界，各個領域萬物皆需設計，因此都離不開設計；藝術是內在的涵養，音樂、繪畫、雕塑、舞蹈等等豐富人的精神領域，但有少數極有天賦的人能把空間做到極致成為藝術，像日本的設計就有一股這樣的精神。我期待台灣的設計者能更有意識的思考，用正確的心態面對獎項，也期待看到更多台灣設計者與作品在國際獎項中嶄露前瞻性思維。

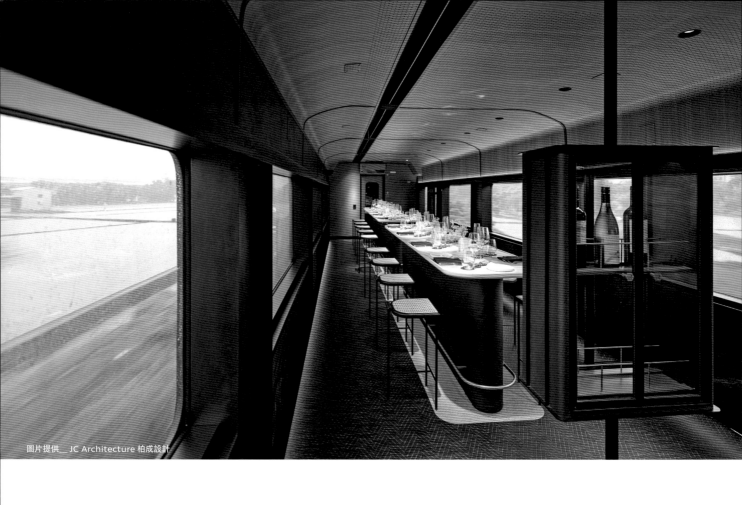

圖片提供__ JC Architecture 柏成設計

Chapter 2 | 國際獎項金獎精選

圖片提供__ Fusion Design 蟄聲設計

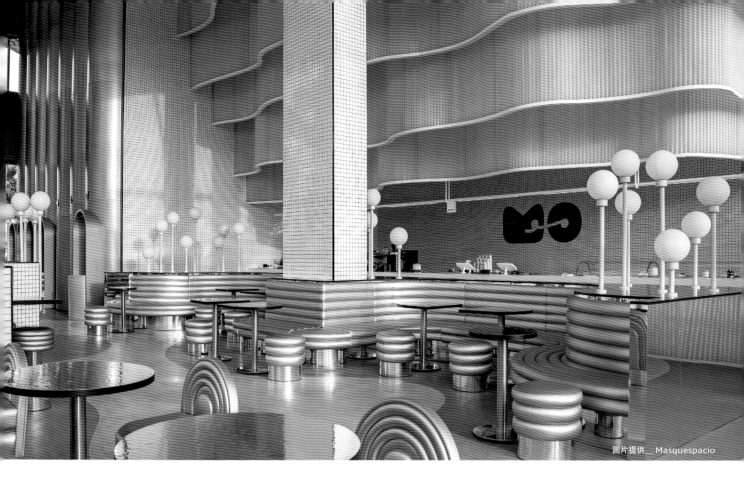

歸納梳理國際空間設計競賽的五大類型以及四大象限，提供投獎評估的門道，並嚴選出 25 件 10 大國際指標空間設計大賽獲頒獎項最高榮譽之作品，深入剖析背後的意涵，看懂設計的不同視角，尋得金獎為何成為金獎的答案。

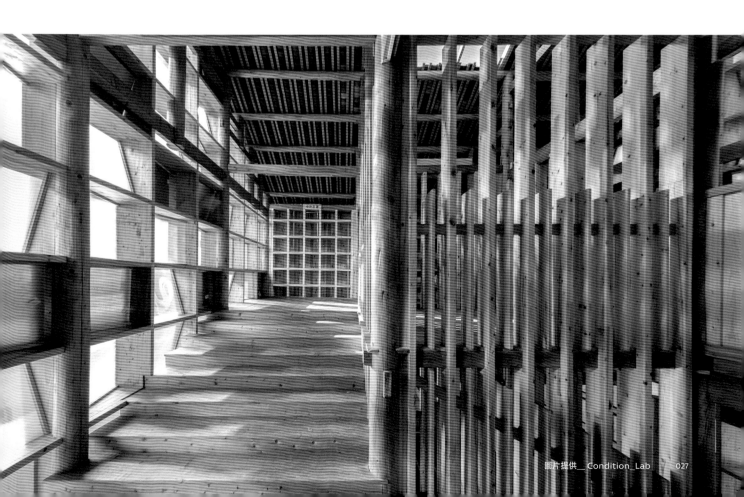

掌握獎項類型與象限，投其所好、精準投放

將得意作品報名設計獎項，相信是不少設計公司一年中最重要的計畫之一。然而，隨著國內外獎項如雨後春筍般遍地開花、獎項單位提高獲獎率，加上投獎風氣的盛行，其效益正逐漸遞減。如今，設計公司該如何制定投獎策略，面對各大獎項疊加起來的海量得獎作品，又該如何善用，才能從中掌握設計的未來趨勢，有所收穫？

設計業務的持續帶入，是室內設計公司經營的命脈，除了透過策略性的行銷業務能力，藉由關係口碑、媒體平台、廣告投放擴散案源、深化品牌的建立外，獲得設計獎項亦是關鍵。對設計師而言，得到獎項的肯定有助於產業品牌的建立，同時透過競賽機制與評審獲得自我價值的認同。當投獎在兩岸三地室內設計產業皆已成為全民運動，並不代表其不再具備影響力，實際上成長型公司投獎參賽，仍能藉由專業評審確認設計走向，也有助於公司品牌、形象的建立；而指標性獎項在產業仍具有效益，不但建立產業高度，亦是獲得工裝 B 型企業組織業主關注的機會點。因此，在國際設計獎項遍地開花的時期，設計人更應謹慎研究獎項的定位，仔細評估、投其所好，才能讓自己優秀的作品在國際舞台上發光。

歸納空間比賽五大類型，依期待效益投獎參賽

設計人參加設計競賽，期待得到的效益與獎項價值為何？《i 室設圈｜漂亮家居》經採訪研究後，歸納整理出國內外設計比賽的五大類型：依主辦單位而定，包含「品牌行銷獎項」、「媒體平台獎項」、「協會平台獎項」、「特定產業獎項」與「專營比賽獎項」，每種類型獎項的得獎者，所能取得的資源效益都有某種程度上的差異與不同。以品牌行銷獎項來說，獲獎作品能獲准使用官方認證標章，作為設計優良品質的最佳證明，並用於品牌行銷、宣傳用途；也因為對主辦單位來說，其標章是「品牌」，亦是「商品」，因此會非常嚴格地把關獎項的品質，讓這類型獎項通常備受矚目，像是被譽為「世界四大設計獎」的德國「iF 設計獎（iF DESIGN AWARD）」、德國「紅點設計獎（Red Dot Award）」與日本「優良設計獎（GOOD DESIGN AWARD）」，都是 1950 年代陸續創辦、歷史悠久的國際指標型設計賽事，若設計師能獲得這些比賽的金獎或最佳設計殊榮，無疑是最大肯定。台灣則有 1981 年創立的「金點設計獎（Golden Pin Design Award）」，如今已成為全球華人市場最頂尖設計獎項，同樣深具影響力。

文、整理｜黃敬翔　專業諮詢｜Dabel Fish

國際比賽五大類型

品牌行銷 獎項	媒體平台 獎項	協會平台 獎項	特定產業 獎項	專營比賽 獎項

媒體平台獎項顧名思義由媒體單位創辦，例如《漂亮家居設計家》的「TINTA 金邸獎」、荷蘭室內設計平台《FRAME》的「FRAME Awards」、英國建築與室內設計雜誌《Dezeen》的「Dezeen Awards」、美國建築網站 Architizer 的「A+ Awards」都屬此類，由於這些平台面向的是廣大的一般民眾，因此能獲得更多 C 端的曝光機會，並在平台上得到多元推廣，打開社群知名度；協會平台獎項則由建築、室內設計相關協會舉辦，像是由 CSID 中華民國室內設計協會創辦的「台灣室內設計大獎（TID Award）」、日本空間設計協會（DSA）與日本商業環境設計協會（JCD）合併頒發的「Kukan 空間設計獎（Kukan Design Award）」，獲獎者能提升地域性的知名度，讓自己優秀的作品能走出本土，被世界看見，引發國際交流。

設計師如果想拓展家裝以外的市場，可以藉由投放特定產業獎項開發市場，例如專注於表彰餐飲空間設計的英國「餐廳酒吧設計大獎（Restaurant & Bar Design Awards）」、以房地產項目而聞名的「IPA 英國國際地產大獎（International Property Awards）」、以奢侈品評選為主的「Luxury Lifestyle Awards」等，獲獎者能獲得該領域 B 型業主的關注，有助於拓展海外市場計畫；最後的專營比賽獎項，即是由專門創設設計大賽的集團或組織所頒發的獎項，像是美國「Farmani Group」與國際組織「BETTER FUTURE」每年各自舉辦 27 個、11 個設計比賽，頒發出大量獎項，為新創、缺少品牌行銷力的設計者提供一條出路，豐富個人或公司的履歷。

梳理比賽四大象限，才能精準投獎

不同發展階段的設計公司，都有適合自己的投獎策略，藉由參賽前了解設計獎項的背景，釐清性質，才能選擇符合自身公司的定位與未來發展的方向參與競爭，創造效益。而在精準投獎的方面，國際比賽代辦「Dabel Fish」負責人林婉鈞（Jane）經過 3 年的資訊整理，理出國際空間建築比賽的四大象限，分別是「Art 藝術」、「Form 形體」、「Function 機能」與「Research 探究」，協助設計師更能理性地分析自己的作品適合投遞的獎項。Jane 指出，每一群人的聚集皆有原由，每一個比賽的組成當然也有其正在尋找的案件特質。

比賽四大象限

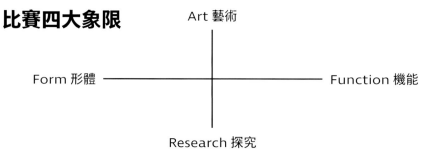

其中，「Art 藝術」強調設計除了美感外，也需要精神層面地提升藝術，達到感動人心的效果；「Form 形體」則著重其設計元素是否大膽而有力，利用視覺張力展現純熟的設計能量；「Function 機能」則認為設計因需求而存在，旨在解決人在空間裡的各種問題；「Research 探究」則期望設計超越眼睛所見，著重其對於材料的創新，對人、社會、環境的影響力。Jane 進一步指出，每個比賽都有著重的兩種象限，也連帶影響到投獎文案以及排版的需求，建議因應比賽調整角逐。舉例來說，iF 設計獎五個主要評選標準為概念、功能、形式、影響力和差異性，因此具有形體、探究的特性；日本優良設計獎注重設計的人性、真實、創造、魅力與倫理，期待透過發現、共享、創造，啟發通往未來社會的可能性，因此偏向機能、探究的特質。

遴選十大指標性獎項 25 金獎作品，發現未來趨勢

本章節「Chapter 2 國際獎項金獎精選」，藉由國際指標性設計競賽的室內設計金獎或最大獎作品，啟發設計產業從中看見未來趨勢。在藝術美感已成基礎之下，遴選出具備「Form 形體 」、「Function 機能」或「Research 探究」特質的十大指標性獎項，以回應當代設計潮流，分別是 iF DESIG AWARD、Red Dot Design Award、GOOD DESIGN AWARD、FRAME Awards、Dezeen Awards、Architizer A+ Awards、Kukan Design Award、International Property Awards、Restaurant & Bar Design Awards，以及 INSIDE World Festival of Interiors（INSIDE 世界室內設計節，為 WAF 世界建築節的姊妹節，是全球唯一集結頒獎、現場評審、會議與交流的活動盛事），精選 25 件金獎或最大獎作品，並邀請四名曾擔任國際重要設計獎項評審的專業設計人、媒體人，提供不同視角的觀點，引領你尋得金獎為何成為金獎的答案。

	十大指標性設計獎項	最大獎項
1	iF DESIGN AWARD	Gold Award
2	Red Dot Design Award	Grand Prix 與 Best of the Best
3	GOOD DESIGN AWARD	Grand Award
4	FRAME Awards	Winner of the year 2022
5	Dezeen Awards	Winner of the year 2022
6	Architizer A+ Awards	Jury Winner
7	Kukan Design Award	Gold Prize
8	International Property Awards	Regional Winner
9	Restaurant & Bar Design Awards	Regional Winner
10	INSIDE World Festival of Interiors	World Interior of the Year 與 Category Winner

何宗憲

袁世賢

張麗寶

趙璽

設計人觀點陣容

何宗憲

職稱：PAL Design Group 設計董事、香港室內設計協會前會長

經歷：設計的本質是啟發人們領悟生活的無限可能，故不設界限參與各個領域的設計項目，如酒店、住宅、商業、教育及公共機構等，足跡遍布美國、澳洲、新加坡、印度、印尼、香港和大中華等地區，亦屢獲海外業界權威獎項與榮譽，至今已超越 180 項，包括 Andrew Martin 國際室內設計大獎、英國 FX 國際室內設計大獎、美國《Interior Design》雜誌年度最佳設計獎、荷蘭《FRAME》雜誌室內設計大獎、IFI 全球卓越設計大獎、 INSIDE 世界室內設計獎。

袁世賢

職稱：TnAID 台灣室內設計專技協會理事長、呈境室內裝修設計有限公司創辦人兼執行長

經歷：大葉大學建研所兼任助理教授、2020 台灣室內設計週執行長、2021 臺北老屋新生大獎評委、2022 iF 設計獎評委。獲獎經歷包括：iF DESIGN AWARD、義大利 A'Design Award、香港 Asia Pacific Interior Design Awards、德國 German Design Award、IDA 國際設計獎、韓國 K'DESIGN AWARD、The Architecture MasterPrize ™ 美國建築獎等國內外大獎。

張麗寶

職稱：《i 室設圈｜漂亮家居》總編輯暨 TINTA 金邸獎聯合發起人

經歷：臺灣師範大學管理學院 EMBA 碩士，曾任台灣 TID Award、深圳現代裝飾國際傳媒獎、廣州金堂、紅棉獎、北京築巢、營造家獎、金點概念設計獎等兩岸三地專業評審，曾獲經理人月刊所頒發的 2018 百大 MVP 經理人獎。

趙璽

職稱：CSID 中華民國室內設計協會理事長、大紘設計負責人暨設計總監

經歷：2020-2023 TID Award 大會主席。曾任 2021 德國 iF DESIGN AWARD 評審委員、2020/2021 金點設計獎評審委員、2021 臺北老屋新生大獎評審團主席、台灣設計研究院專案顧問、行政院公務人力發展學院講師、教育部學美美學計畫評審委員／專案顧問、臺北市捷運局北投園區改造計畫評選委員、彰化縣教育局 學校美域美育計畫審查委員、國家發展委員會地方創生公有建築空間整備活化評審委員，以及 2021/2022 松山文創園區學園祭空間組召集人。

51

JJJ House

老屋再生，創造三代共居的透亮家屋

「JJJ House（共聚之家）開啓了景觀與城市環境之間的對話。該項目成熟的設計語言、空間的功能性和中性色彩的使用，讓評委會留下了深刻印象。此建築充分展現了人性之美，同時也象徵著設計師在充滿挑戰的時代下，為一家三代人找到了舒適共居的解方，打造了一處美妙的居所。」

———————————————————————————— 2022 iF Gold Award

2	
1	3

1. **捨棄沙發換取寬敞空間**　2樓起室居修飾結構梁提升空間感，擺放像具將顯得侷促，因此抬高空間採榻榻米設計。2. **整合需求配置空間**　1樓空間涵蓋餐廳、廚房、業主父親臥室，車庫空間也是依據車體的寬度拿捏尺寸。3. **區隔主客使用動線的捷徑門**　2樓浴室位於主臥內，其他家人可透過一道40公分寬的捷徑小門通行，而不用穿過主臥。

4. **拉門區隔空間保留使用彈性** 3樓空間為女孩們的小天地，利用兩個不同方向的拉門，變換空間的型態。5. **天井設計使光源層層遞進** 房屋上方的天窗使室內空間更加透亮，樓梯制定45％的穿孔率，確保光線能向下延伸。6. **退縮建物引納光線** 由建物外觀可見設計師在外型上使用了不等量的弧線，使建築向內退縮。

O1. 車庫
O2. 浴室
O3. 父親房
O4. 半戶外空間
O5. 廚房
O6. 餐廳
O7. 玄關

1樓

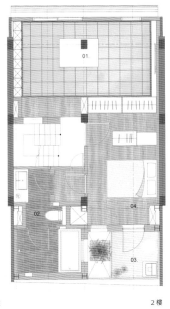

O1. 起居室
O2. 浴室
O3. 陽台
O4. 主臥室

2樓

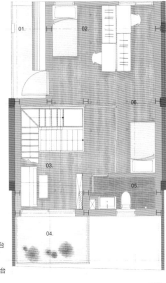

O1. 陽光露台
O2. 孩臥一
O3. 琴房
O4. 工作陽台
O5. 浴室
O6. 孩臥一

3樓

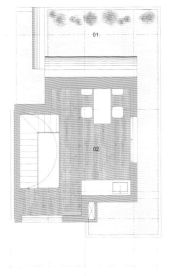

在設計時不斷往返建築與室內設計之間，以精準地拿捏尺度。每層空間除了成員們的私領域外，也留出公共空間，創造機會交流。

O1. 陽光露台
O2. 閣樓

4樓

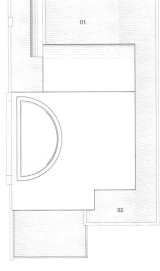

O1. 陽光露台
O2. 設備空間

RF樓

都市山葵／方瑋建築師事務所

主持設計師：方瑋。網址：www.urbanwasabi.com.tw

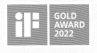

JJJ House

地點：台灣・台南。類型：複層住宅。坪數：60.5 坪。建材：混凝土、鋼構、玻璃、實木。參與設計：方瑋、賴士詠、陳焮燊、陳佳吟、林郁晨、Lena Von Buren、Untima Mahothan。結構團隊：施忠賢結構技師事務所。視覺設計：十令設計。

台南的老城區、連排的住宅，是台灣常見的街廓風景，同樣的家屋，經過 40 年的歲月，屋內的小男孩也歷經了成長、外出求學、結婚成家等不同的歷程，在離家數年後，決定帶著一家四口返回老家，與年邁的父親一同居住。原始屋況反映著早年生活時空下的思維，像是為了追求房間數而隔出的多個房間，與為了爭取空間外推的區域，加上老舊的設備，都與現代生活所需的機能不符，若需「回家」，整建並活化空間則是必經之路。都市山葵／方瑋建築師事務所建築師方瑋，接下了這個艱鉅的任務，必須在現有的基地完成建物改建，並以理性的思考調和溫柔的細節，規劃出一個三代人能共同生活與成長的居家空間。

探討居住議題，使建物、居住者、巷弄產生對話

共聚之家的基地僅有 6 米的寬度，換算下來每層的空間僅剩 16 坪多，如何在有限的空間下，滿足一家三代五口人的需求，對設計者而言是一大挑戰。方瑋指出，如何拿捏一家人的「分與合」，創造讓每一個人都能感受到舒適與自在的尺度，是本案最重要的命題。讓業主與年幼的雙胞胎女兒與父母分層居住，是共聚之家內部「以世代區分居住樓層」的決定性因素。單層面積有限，若將父母與小孩的起居空間設為同一樓層，將限縮大人與小孩的生活尺度。共聚之家以居住者的年齡層，劃分使用空間，使一家人就像大樓中居住於不同樓層的住戶，為三代人規劃了各自獨立的生活空間，每層也有公共區域讓家人相互交流。

為改善連排住宅採光受限的缺點，方瑋從建物的外型切入，英文名為「JJJ House」的共聚之家，若從外觀的不同角度觀察，可發現 3 個不同高度、大小與角度的 J 型弧線，不同於一般的透天厝只有一個面，利用 3 個 J 向內退縮的作法，看似犧牲了可建造的空間，卻使房子顯得更加立體，以結構牆體為界線，內外間透過窗戶大小的控制，使建物、居住者與巷弄三者間，產生新的對話關係。此舉也維持了巷弄內的親切尺度，多了一層照顧人行空間，考慮街道與人感受的溫柔思考。「共聚之家」的住宅案例，為老屋活化、都市再造等議題添下柴薪，也啟發了人與空間、環境的更多想像。

設計人觀點

趙璽

透過設計解決了台灣常見的連棟住宅採光、通風、整體空間配置問題，改進居住品質，也改善了街道的面貌。不過個人認為這個案子缺乏一些在地性，是稍嫌可惜的地方，但對居住者而言仍是大大獲益的。

張麗寶

不只解決傳統街屋包含採光等問題，設計概念主軸同時貫穿空間，且透過立面的整建，回應都會區老舊建築與環境再造議題。

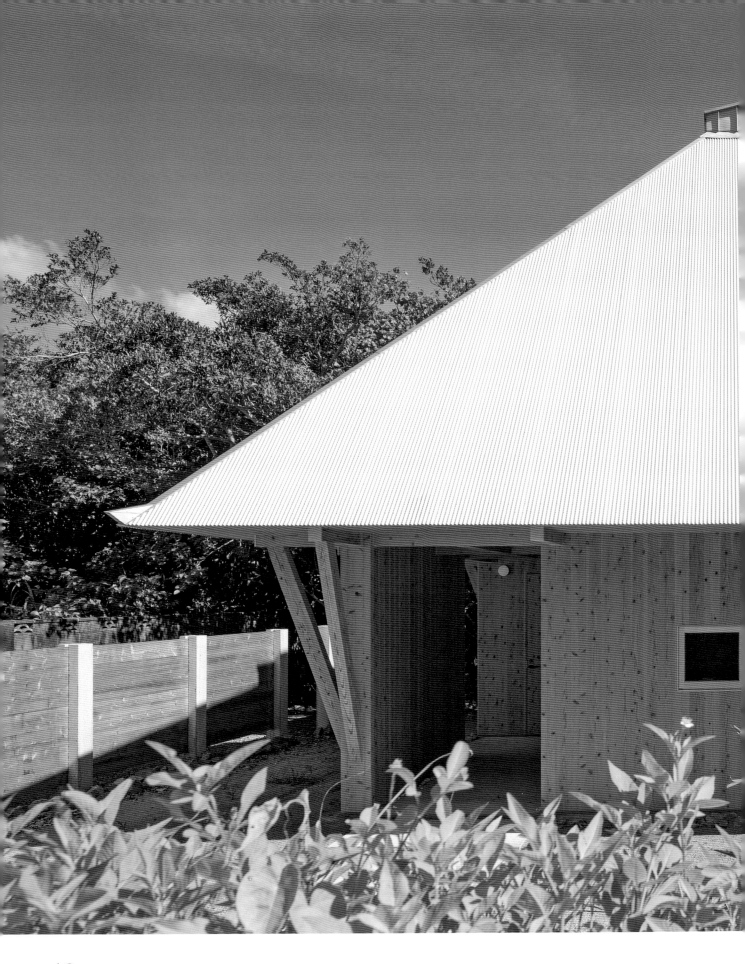

52

住倉

包容各種行為的島嶼別墅

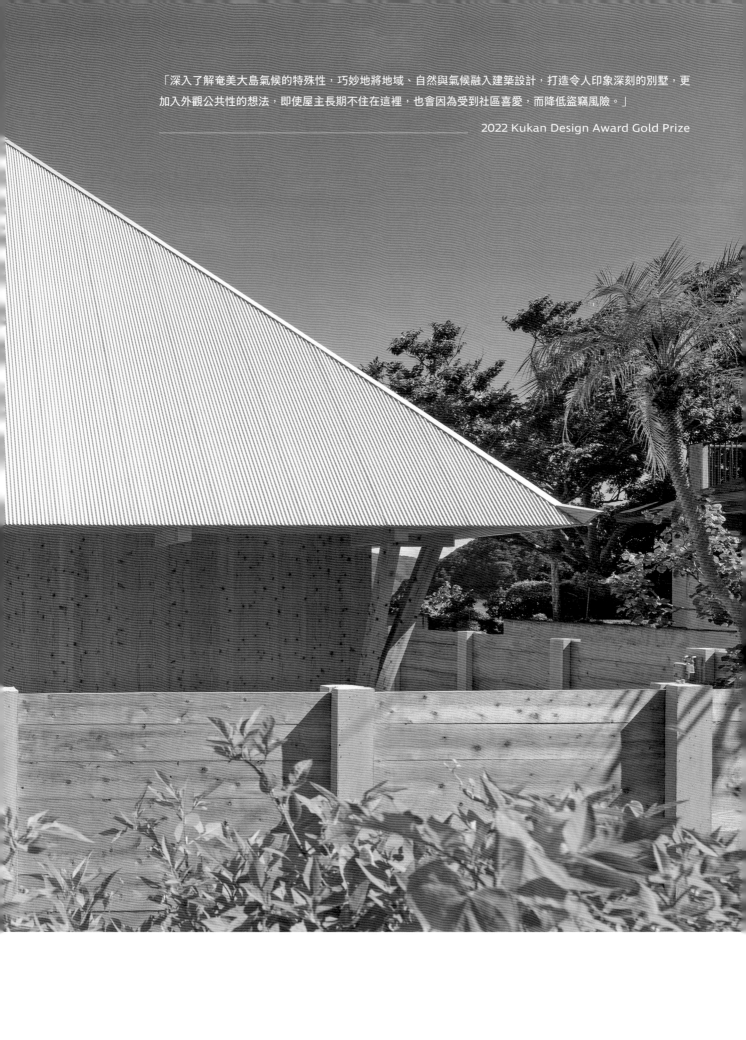

「深入了解奄美大島氣候的特殊性，巧妙地將地域、自然與氣候融入建築設計，打造令人印象深刻的別墅，更加入外觀公共性的想法，即使屋主長期不住在這裡，也會因為受到社區喜愛，而降低盜竊風險。」

2022 Kukan Design Award Gold Prize

1. **宏偉的屋頂與局部格柵地面相互映襯** 二樓地面以天窗下方為主，局部運用格柵保留一定縫隙排列組成，不管白天夜晚都能與空間產生不同的互動。2. **以地坪材質暗示功能的轉換** 一樓空間包括睡眠區、廚房、餐桌等，以開放式手法連貫，讓一同前來度假的家人能親密互動。而睡眠區以抬高手法與木材質包覆，與水泥地面有所區隔，也暗示動到靜的轉換。3.4. **切除一部分屋頂，帶入更多自然** 建築與海灘之間種有榕樹，特地移除這一面部分屋頂，並內推閣樓空間塑造出一處陽台空間，三角形的開口為室內引入綠意與採光，也能藉由推拉門帶來通風，同時形成端景。

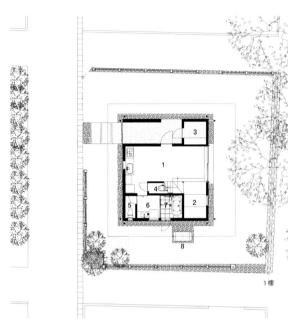

1樓

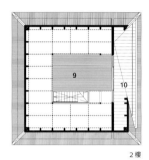

2樓

1：concrete floor
2：bedroom
3：storage
4：toilet
5：toilet
6：laundry room
7：bathroom
8：cooking table
9：attic room
10：balcony

雖然不是長期居住的空間，平面配置
上仍顧及使用體驗植入各項機能，屋
內唯一的衛浴也採用乾濕分離，居住
品質更加舒適。

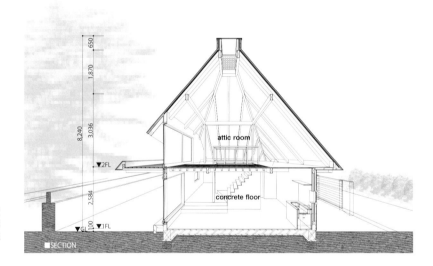

■SECTION

小野良輔建築設計事務所

主持設計師：小野良輔。網址：orarchitecture.studio

住倉

地點：日本·鹿兒島縣大島郡瀨戶內町。類型：別墅。坪數：占地面積：218.50 ㎡（約 66 坪）、房屋建地面積：73.71 ㎡（約
22.29 坪）、樓層總坪數：104.34 ㎡（約 31.56 坪）。建材：木材、鋼化夾層玻璃。設計師：小野良輔。結構團隊：円酒
構造設計。施工團隊：AOI·HOME。景觀設計：浦田庭園設計事務所。天窗裝飾：KOSHIRAERU。

日本第七大島奄美大島南部的一個小村莊裡，由小野良輔建築設計事務所操刀新建的別墅「住倉」屹立在社區中，儘管風格與周遭房屋不盡相同，卻被不少工地監工與村民讚賞：「這是一棟懷舊的老式房子。」打造緊鄰著一片沙灘的住倉時，熱愛奄美大島甚至因此移居的建築師小野良輔深知，由於奄美大島擁有著獨特的文化、自然與氣候條件，當地傳統建築不僅已經克服高溫高濕、颱風災害等惡劣氣候，更是一股從過往貧窮苦難中獲得的力量。與其打造現代風格的房屋，不如將正在漸漸失落的文化重新演繹，再傳遞給現代，而這樣的建築空間，既適合這個村莊，也適合作為業主的別墅。

小野良輔將島上的建築、景觀與生活方式以拼貼畫的方式融入比例、細節和施工設計，在傳統房屋中再混合日式「高床式倉庫」元素，最終打造出深受島民認同的住倉，讓以度假用途為主的住宅，即使長期沒人在家、大門緊鎖之餘，也因為深受社區喜愛，住宅外觀即是具有公共意義的景觀一分子，而防止犯罪的發生。

不以過多的設計定義居住者的生活方式

兩層樓高的住倉，室內設計有著許多設計思考。一樓除了睡眠區域外，其餘地面都是水泥地坪，讓屋主一家無論從海邊玩沙或是捕魚回家，都不用擔心地面容易變髒，能自在地踩踏使用。二樓閣樓則以方形屋頂為基礎，通過減少佔地面積實現桁架結構的穩定性和抗風壓能力，底下寬敞的留白空間，過去充當儲存糧食關鍵角色的「高床式倉庫」，如今成為人們聚集、孩子能到處奔跑或純粹無所事事地聽著海浪聲的地方，讓一家人能不受限地自由使用。

為了改善室內熱環境，小野良輔在屋頂頂部設置了排熱通風設備和遮陽裝飾木製品，有效發揮引入天光的作用。二樓地面的中庭，則選用保留一定縫隙的格柵設計，讓光線與自然微風隨著天窗和二樓陽台的大面積開窗滲透進一樓，白天不需要開燈也足夠明亮；到了晚上，一樓的燈光反而透過縫隙隱隱進入二樓，為空間帶來更多樂趣，也為生活帶來細節。

設計人觀點

趙璽

將建築與室內設計一併進行，即使是小坪數，亦顧及了居住者與空間環境之間的關聯。透過衛浴乾濕分離、閣樓採光與空間感、由下而上滲透的光線等小細節，能充分看出設計者對於居住者生活感受、氛圍塑造的重視。

張麗寶

保留傳統式建築特色，依當代審美重新演繹形式，並賦予當代生活機能，打造出符合在地文化文化、自然與氣候條件的住宅。

03

窩・居

咫尺空間，人與貓都自在

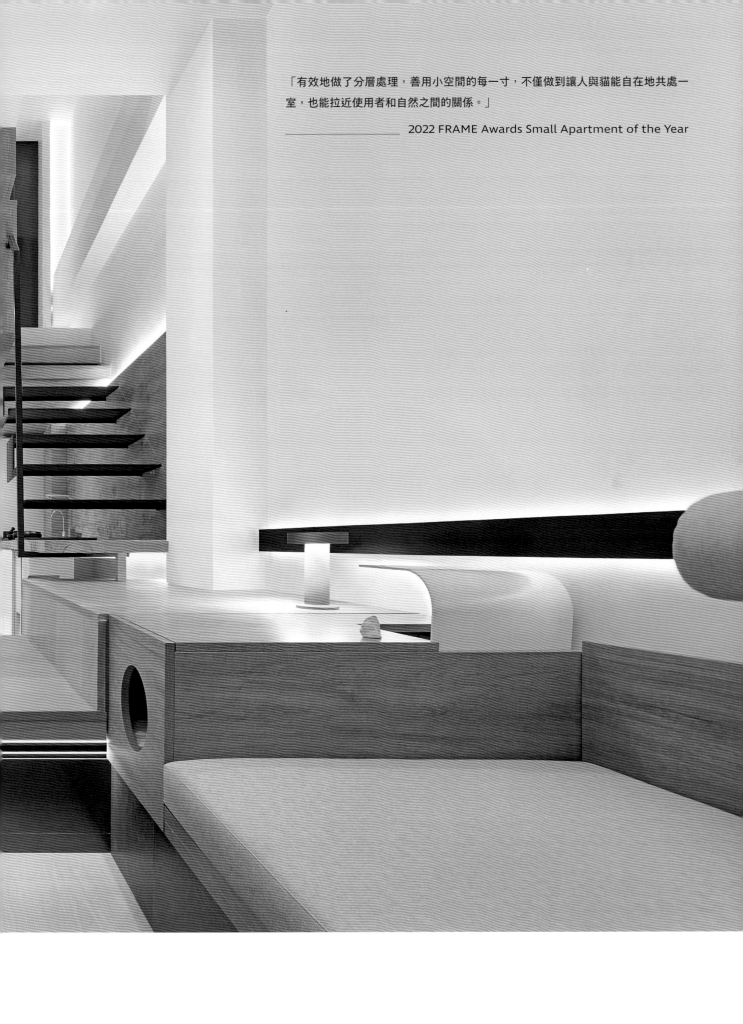

「有效地做了分層處理，善用小空間的每一寸，不僅做到讓人與貓能自在地共處一室，也能拉近使用者和自然之間的關係。」

———————————— 2022 FRAME Awards Small Apartment of the Year

文、整理｜余佩樺　空間設計暨圖片資料提供｜湯物臣‧肯文創意集團　攝影｜黃早慧、毛迪生、鐘鵬　047

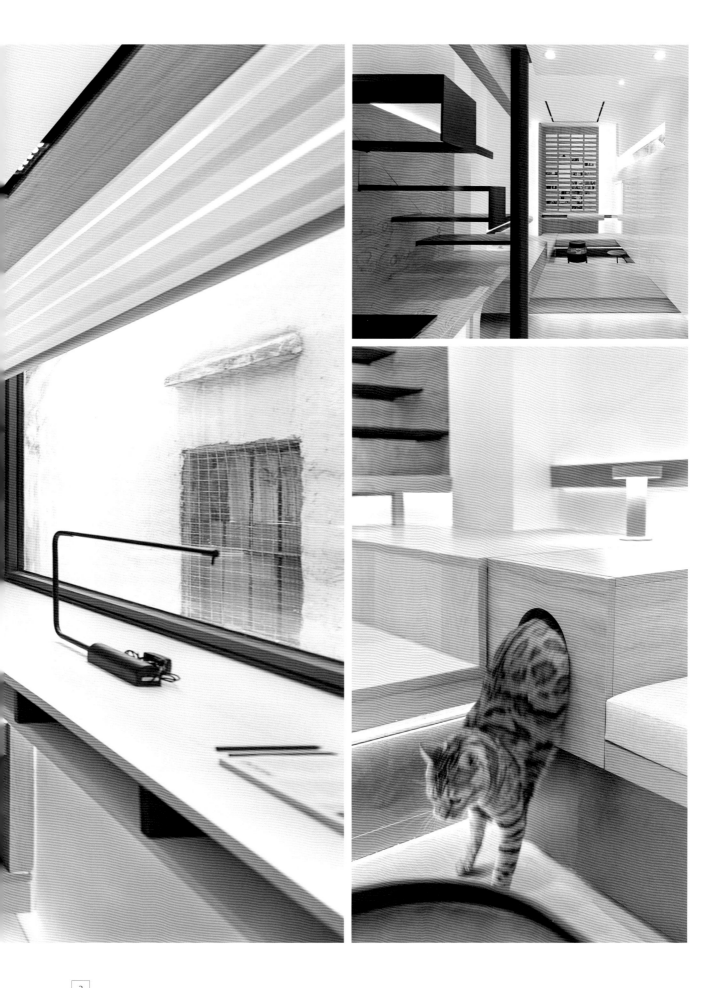

1.2.3. 讓適合人與貓的尺度產生交集　錯層手法除了創造出空間，連帶也產生出適合人與貓的使用尺度、機能。

HOME
IS THE WORLDS
ONLY HIDDEN HUMAN WEAKNESS
AND FAILURE

AND AT THE SAME TIME
THERE IS A SWEET
LOVE

1.2m

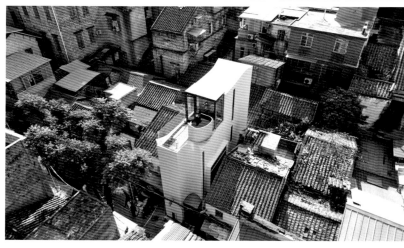

5		
6	7	
4	8	9

4. **利用垂直手法創造更多空間** 礙於單一平層尺度發展有限，設計者以垂直手法向上找空間方式，增加了許多使用地帶。5.6. **借助開窗引光也放大空間感** 為了讓小空間內通透明亮，適度搭配各種開窗設計，讓整體更為通透與明亮。7. **可坐可臥的兒童房** 兒童房以榻榻米形式呈現，可坐可臥也符合孩童好動的天性，榻榻米下方結合收納，一點也不浪費空間。8. **白色建築在老城中特別耀眼** 以白色為主的「窩‧居」矗立於一片舊樓區，現代與過去的設計形成一種鮮明的對照感。9. **弧線修飾建築立面** 建築邊緣以弧線進行修飾，帶出不同的量體效果，視線順著弧線而上也被帶向了天際。

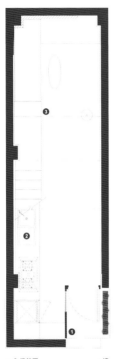
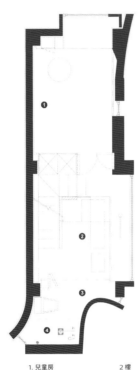
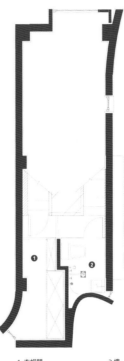
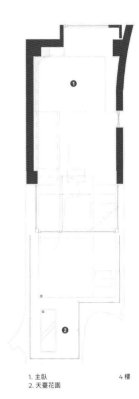

1. 入戶花園	1樓	1. 兒童房	2樓	1. 衣帽間	3樓	1. 主臥	4樓
2. 廚房		2. 起居室		2. 洗手間		2. 天臺花園	
3. 客廳		3. 洗手間					
		4. 沐浴間					

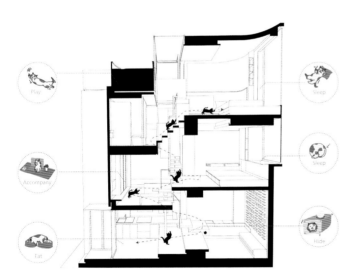

1	2	3	4
5			

1. 公共區域配置在一樓，主要的生活交流都集中於此。2. 利用錯層形式在二樓裡除了衛浴、還巧妙地將兒童房、起居室安插進去。3. 三樓的地帶比較畸零，用來設置更衣室洗手間等。4. 最頂部主要是男女主人的空間與露天花園，同樣利用設計讓他們能輕鬆就與自然接近。5. 空間的思考線動線中不只有使用者還包含了毛小孩，讓彼此在行走、使用上都能安然自在。

湯物臣・肯文創意集團

主持設計師：謝英凱。網址：www.gzins.com

窩・居

地點：大陸・廣州。類型：住宅。坪數：基地：20 ㎡（約 6 坪）、室內：44 ㎡（約 13 坪）。建材：木地板、塗料、磚。
參與設計：謝英凱、湯澤凡、余江序、曹泳珊。軟裝設計：黃媛、方韻聰、何國超。營建團隊：福華業匠一裝飾設計工程有限公司。

各國大都會城市面臨寸土寸金、房價居高不下的問題，為求得一席居住之地，只能縮小住宅面積。一對年輕夫婦和兩隻毛小孩想要在廣州老城中一處地坪 20 ㎡（約 6 坪）的複層空間安居生活，主張用設計解決社會當下存在問題的湯物臣・肯文創意集團設計總監謝英凱，賦予「窩・居」全新定義，藉由向上延伸爭取空間方式來滿足需求，同時也利用錯層關係化解單一平層尺度狹小問題，不僅生活機能都可以在這裡獲得解決，人與寵物一同居住也自在。

是生活家也是貓的遊樂園

新砌的「窩・居」房子以白色為主，在一片布滿瓦片、鐵棚屋頂的舊屋裡，形成鮮明的對比。為增添建築與環境的接觸性，設計者將建築邊緣做了弧線處理，從地面由下而上望去，建物體量感增大，視線順著弧線也被帶向了廣闊無邊的天際。另一邊則做了開窗設計，讓室內外產生一種曖昧的關係，同時也能有效地為內部引入光線和有助於通風。

「窩・居」是一間四層樓的住宅，一樓是入口花園、客廳與廚房；起居室、兒童房、衛浴間設在二樓；三樓為衣帽間、洗手間；四樓則是主臥和天台花園。由於裡頭的居住者不單只有人，還必須兼顧貓咪的需求，因此設計者運用錯層手法，發展出空間也界定出各式的生活機能。當然在布局各個樓面時，先運用整併方式讓廊道化為使用坪數的一部分，不浪費又能發揮效益，再進而透過下凹、內嵌、重疊組合等方式間接創造出其他機能，像是上下的樓梯、臨時工作桌、化妝桌、書桌等，同時也成為喜歡居高臨下貓咪們的貓屋、貓跳台等，讓充滿好奇心的牠們自在地從盡情奔跑、嬉戲之餘，也能有機會看看空間以外的世界。

另外，為了不讓使用者感到侷促，從室內望去會發現到設計者利用不同尺度的水平、垂直開窗，甚至是天窗設計，創造出延伸的效果，藉由視野的延展帶來開闊效果，也能化解既定空間框架下的壅塞感。

設計人觀點

袁世賢

此棟住宅的水平高度控制非常精準，藉此高效地利用室內空間。此外，室內也留有不同的縫隙與塊體的分割，來做物體的穿插，創造內部的景，呼應建築本身亦是都市裡面的一個小空隙，讓都市裡的建築轉換到室內空間時，也保有同一元素語彙。

何宗憲

這是一個令人鼓舞、非常極端的案子，在極小的空間中將所有生活機能都納入，每一個角落都沒有放過，同時也充滿強烈的設計感。不過我覺得我們也能反思一下，居住空間的設計，我們究竟是要都考慮到十全十美並且填滿，還是適當留白為生活預留一些可能性呢？是進行每個案子時都需要對「生活」的提問。

§ 4

Tokyo Penthouse

質樸中可見材質亮點，展現新舊衝突之美

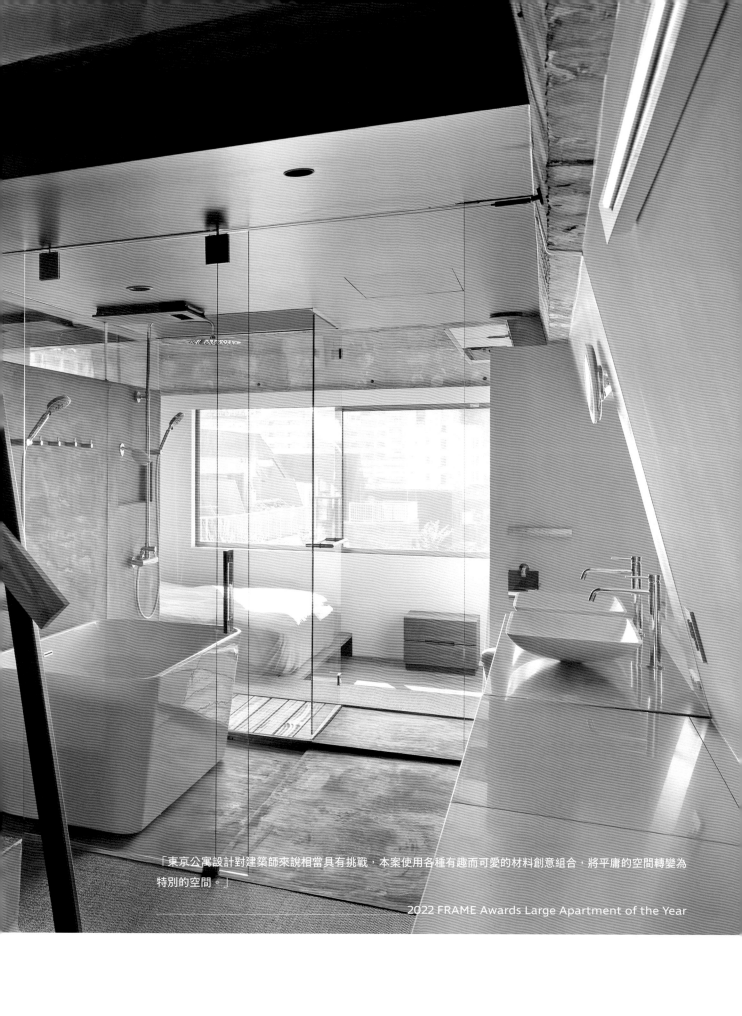

「東京公寓設計對建築師來說相當具有挑戰，本案使用各種有趣而可愛的材料創意組合，將平庸的空間轉變為特別的空間。」

2022 FRAME Awards Large Apartment of the Year

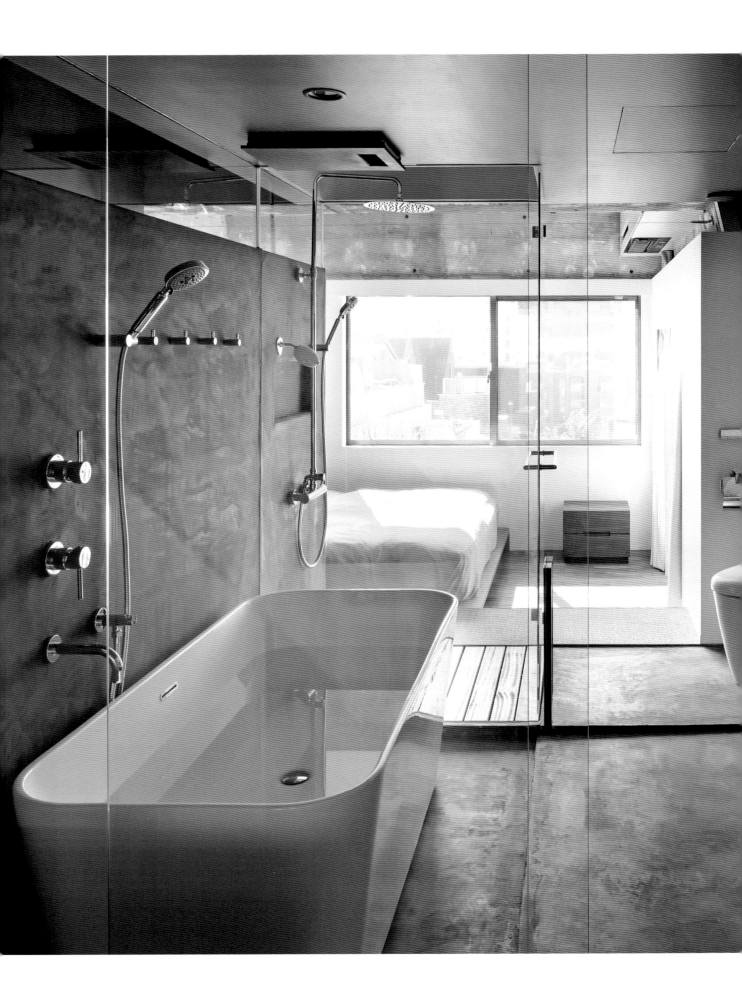

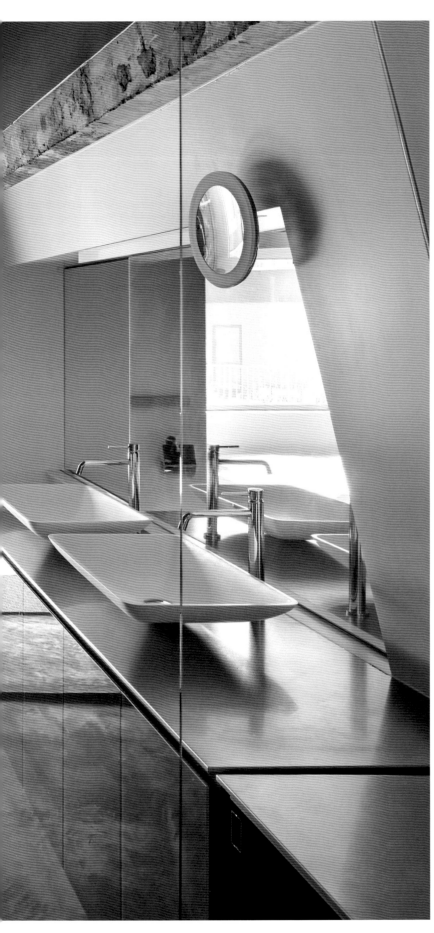

1.2. **以玻璃隔間打造通透視覺** 五樓隔間以玻璃為主，消除因樓高偏低而導致的壓迫感。3. **處處可見新舊交融設計** G Architects Studio 設計團隊翻修 40 年歷史的老建築頂樓，賦予其全新風貌。樓梯設置交錯銅製扶手，創造新與舊的交融。4. **形塑嶄新樓梯與端景** 樓梯搭配鋼鐵、木板與玻璃，形塑通透又安全的嶄新樣貌。將模板放置於六樓混凝土牆面上噴白漆，待乾燥後取下模板，創造出特殊紋理端景牆。

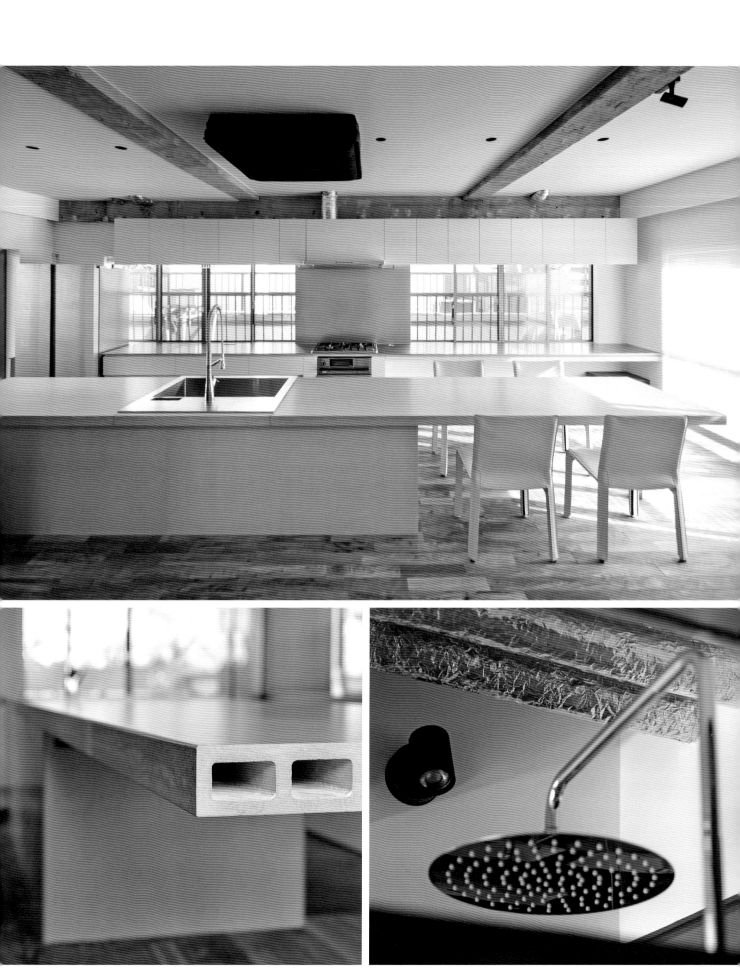

	6	
5	7	8

5. **封存金屬材質的變化**　G Architects Studio 設計團隊利用壓克力樹脂封存住鏽跡斑斑的氧化銅、鐵碎片，製成美麗的室內窗，透露出此處為前機房的訊息。6.7. **延續空間質感增加細節**　廚房與餐廳合二為一，並延續空間的混凝土質感，吧檯與餐桌以模製水泥板製成，增加工業細節。8. **用銅包覆管線展現材質魅力**　裸露的管線用銅包覆，因此屋主能隨著時間的推移感受材料的變化。

| SECTION | 5樓 | 6樓 |

大門打開先走進的是五樓臥房與衛浴空間，以玻璃為隔間解決低樓高的壓迫感，創造延伸到陽台的通透視覺；六樓則設置中島廚房連接餐廳，藉由樓層區分公私領域，讓樓層機能各自獨立。

G Architects Studio

主持設計師：Ryohei Tanaka。網址：g-archi.info

Large Apartment of the Year

Tokyo Penthouse

地點：日本・東京。類型：複層住宅。坪數：93 ㎡（約28坪）。建材：壓克力樹脂、鋼、銅、鐵鏽、混凝土、木材。專案主持：Ryohei Tanaka。設計執行：Ryohei Tanaka、Yuma Kano。施工團隊：Go Sato, Yuki Karakawa。

依據傳統建築概念，屋頂通常被視為預留機房的區域，但自從 1923 年紐約廣場飯店發表其頂樓設計後，世界各地陸續開始善用屋頂，進而出現許多頂層公寓。然而，東京頂層公寓通常建構於非典型的內部空間，甚至是在狹窄土地上的高樓頂部，以降低容積率。G Architects Studio 創立人 Ryohei Tanaka 認為，長久以來，東京的屋頂都沒有被善加利用，這座 93㎡（約 28 坪）的空間位於五樓與六樓，正好具備前述設計條件，設計團隊思考著該如何改造老建築屋頂，賦予其全新風貌，同時回應東京建築現況。

善用材質創造新舊交錯細節魅力

已有 40 年歷史的頂樓，可以想見屋況老舊、管線外露的景象，當 Ryohei Tanaka 第一次參觀這個空間時，它看起來就像一個機房，拆除了隔牆，混凝土骨架顯得粗糙，複雜的舊管道系統清晰可見，再加上管線連接到電梯與隔壁房間無法拆除，即使想大興土木也難，因此，他決定設計一個新舊並存的住宅空間，用質樸混凝土骨架刻劃出一個家。將私領域設置於五樓，以穿透性極佳的玻璃作為浴廁與臥房的隔間，消除因樓高偏低而導致的壓迫感，循著樓梯上樓則能進入開放式餐廚與客廳，以樓層區分公私領域，單純化樓層機能。

G Architects Studio 設計團隊的改造尊重原有的工業特徵，延續機房的水泥質地，營造粗獷、有個性的居家氛圍。保留舊有混凝土天花、梁柱，但經由修復、鞏固結構與漸層塗裝，讓裸露的內部結構藉由新式工法增加工業細節魅力，更呼應新舊交融的設計主軸。可以看到樓梯扶手、展示層架皆選擇金屬點綴，運用金屬作為空間的設計配角，以銅包覆部分外露管線，讓屋主能隨著使用時間看到材質的天然磨損與色彩變化。

除此之外，本案最具特色之處正是宛如彩色玻璃的室內窗，它是從金屬（鋼和銅）氧化後表面取出鐵鏽樣本，再將鏽化後的金屬密封於壓克力樹脂內，為住宅空間創造出神秘感，顯得既現代又懷舊。

設計人觀點

趙璽

對於材質與空間型態上的掌握很精準，像是天花埋入一條視覺的線，往上保留原始結構跟機能，往下雖然加以修飾，卻運用玻璃、金屬等較原始的材料呈現呼應。工業風 Penthouse 並不是風格形式，而是條件，此案對於生活環境、物理環境都有一定的整理，體現它的價值。

張麗寶

順應空間無法改變的特性，保留舊架構的同時，運用材質的創意組合營造出新意，而先私（下）後公（上）格局配置，讓動線更顯趣味。

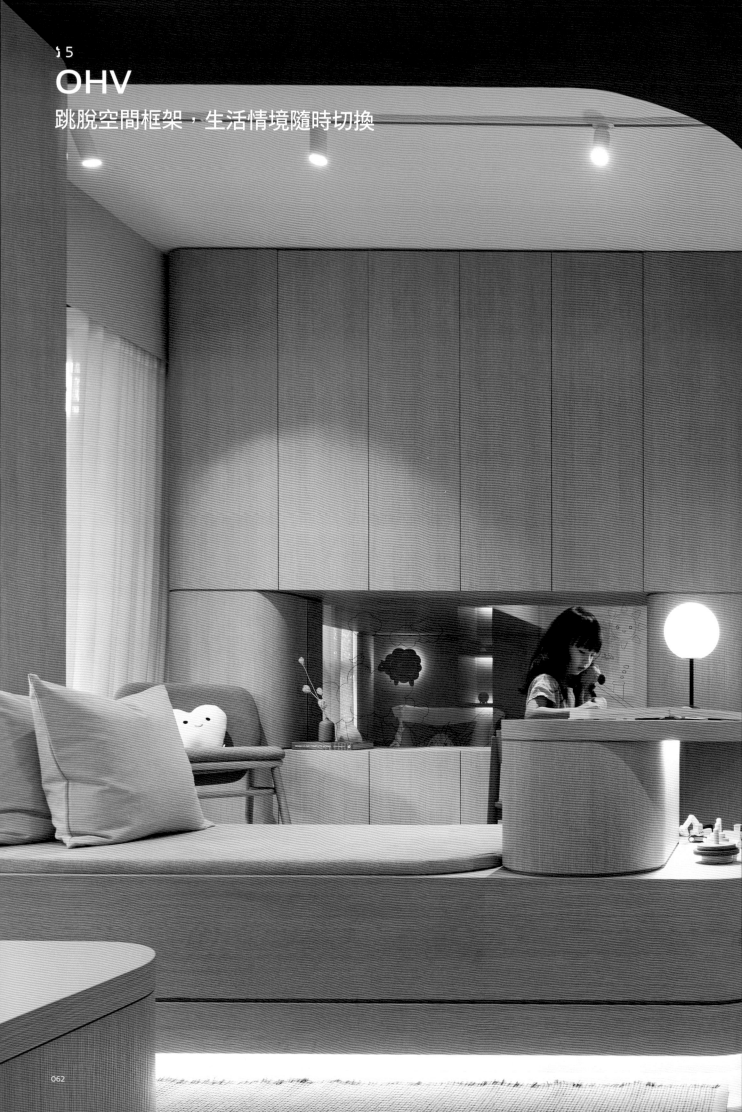

OHV

跳脫空間框架，生活情境隨時切換

跳脫空間框架，生活情境隨時切換

「該房子是在 COVID-19 隔離期間所構想出來的，旨在創造家人之間更緊密的互動，同時也為這一家人提供生活、學習、工作、娛樂以及成長所需的空間。」

— 2022 FRAME Awards Show Flat of the Year

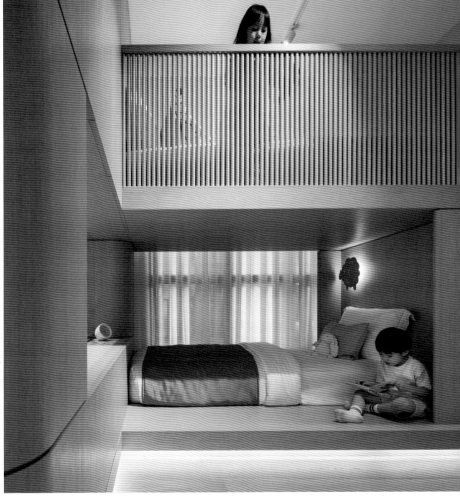

1. **打造共享的親子休閒空間** 將遊戲室與客廳整併，不只大人、小孩都有一處環境可以自在玩樂、放鬆，一家人也能聚在這交流互動。2. **規劃陽台放鬆一家人的身心** 設計團隊規劃了陽台，在無法出門親近綠意的情況下，拉張桌子椅子，即能在這一方天地享受自然、讓身心獲得釋放。3. **開放形式讓家人感情更緊密** 空間實現穿透、寬敞的開放式設計，無論成員身處在家中的哪個位置，家人之間都能感受彼此的存在。4. **上下臥鋪放大空間效益** 原本獨立的房間改成上下鋪形式，讓空間做了最有效的利用，一雙兒女也能相互陪伴成長。

| 1 | 3 |
| 2 | 4 |

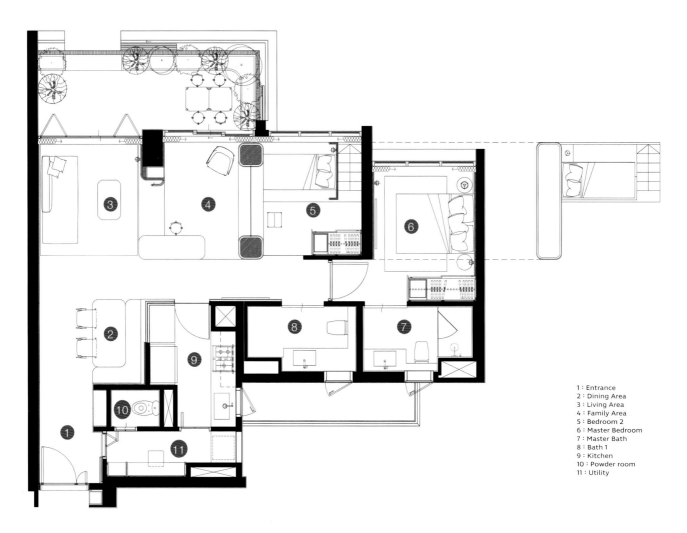

1 : Entrance
2 : Dining Area
3 : Living Area
4 : Family Area
5 : Bedroom 2
6 : Master Bedroom
7 : Master Bath
8 : Bath 1
9 : Kitchen
10 : Powder room
11 : Utility

設計者刪一房改作為遊戲室，與其他公領域整合成為一家四口主要活動場域，也以遊戲室做分水嶺，剛好將公私領域區分開來，生活、工作也能有更清楚的劃分。

932 Design & Contracts Pte Ltd
主持設計師：Low Chee Khiang、Regina Chen、Roystern Goh。
網址：www.932designs.com

OHV
地點：新加坡。類型：住宅。坪數：140 ㎡（約 42 坪）。建材：木元素、磚。

疫情下空間新變，屬性不再只是單一，必須得身兼多重功能，才能適應突如其來的各種變化。這間位於新加坡的住宅是在疫情期間所催生出的設計，這裡不只是屋主一家人共同生活的場域，同時還兼顧了工作和娛樂，就算長時間待在家也不用怕。

這間 140 ㎡（約 42 坪）的住宅，原有三間臥室，考量居住人口除了一對夫妻，還有兩位正需要家人細心呵護、陪伴的學齡前孩童，如果家中有太多隔間反而使他們活動上受到侷限，於是設計團隊將其中一間改為兒童遊戲室，並與客餐廳、廚房整合成為主要活動場域，孩子們平時可以在這邊玩耍、學習，即使大人在一旁料理、做家事，也能隨時照料小朋友的狀態，亦讓彼此保有距離感。設計團隊也深知歷經疫情過後，遠端工作已成為一種新常態，特別於靠近廚房的地帶劃設了一間專屬於大人的工作室，必要時讓夫妻倆能在不受打擾的狀態下專心地完成工作任務。

順暢地在生活和工作之間切換

雖然整體是開放式的空間，設計規劃上還是盡量讓工作與生活有所界線，讓公私之間保持距離才能維持身心平衡。設計團隊嘗試運用空間規劃了一座陽台，在無法外出的日子裡，只要簡單移動腳步就可以看看綠意放鬆一下，抑或是當夜晚小孩都睡，夫妻倆也能棲身在這短暫休息、調整心情後再面對生活大小事。另外則是將私領域主臥、兒童房集中於同一側，除了父母能隨時照顧，也藉由動線順暢地在生活和工作之間切換。

如果仔細留意，空間布滿圓弧線條，它不只存在遊戲室的架高地板、櫃體，也延伸至公領域客廳天花、隔間，甚至還延展到餐桌椅等，為的就是要保護兩位年幼的孩童，以減少玩樂時碰撞受傷。另外一方面，理解到人長時間待在家中舒適度也很重要，因此大量以木作元素來做裝飾鋪陳，藉由木質溫潤的特色，予人溫馨、無壓的感受。

設計人觀點

趙璽 _____

平配上採用減一房作遊戲空間，並與起居空間、睡眠空間串聯形成穿透，其實是台灣常見的手法。不過這個案子的設計相對成熟，在空間氛圍、燈光部分形塑平靜、舒適的視覺。另外餐桌的形式雖然是受限於空間而呈現出的結果，但以動線來看還是有改進的空間。

張麗寶 _____

用設計回應疫情下居家型態的轉化，通過機能整合、空間配置、內造自然，On & Off 自在轉換之餘又能保有空間感，兼顧了生活、工作和娛樂。

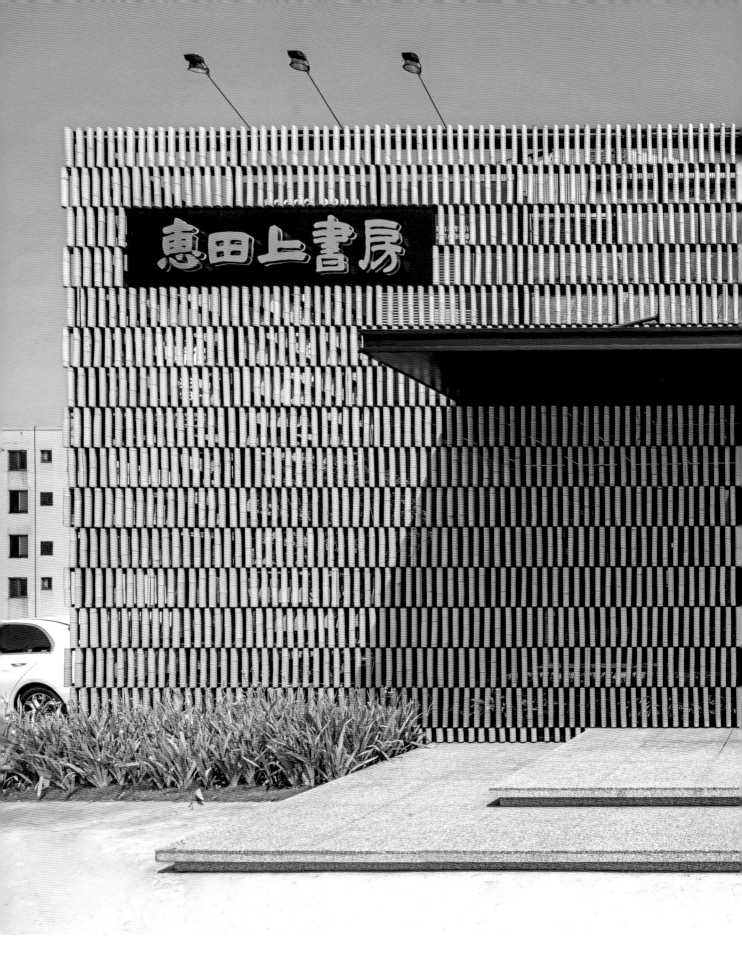

06

Bamboo Book House

以竹編織一座建築，架設人文美好環境

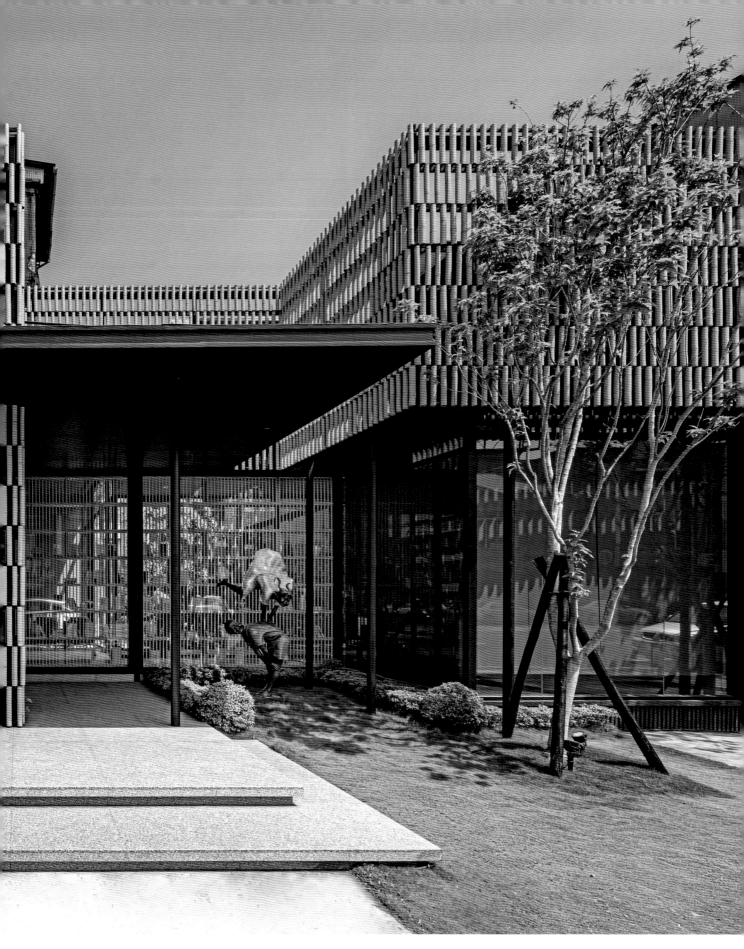

「Bamboo Book House 建築項目是以傳統的竹子為材料和文化工藝品而設計的社區圖書館。在照明設計、舒適的傢具,以及空間流動性的共同作用下為使用者營造了良好的體驗。該建築既引人注目,又與周遭環境融為一體,是解決社區和可持續性問題的優秀範例。」

<div align="right">2022 iF Gold Award</div>

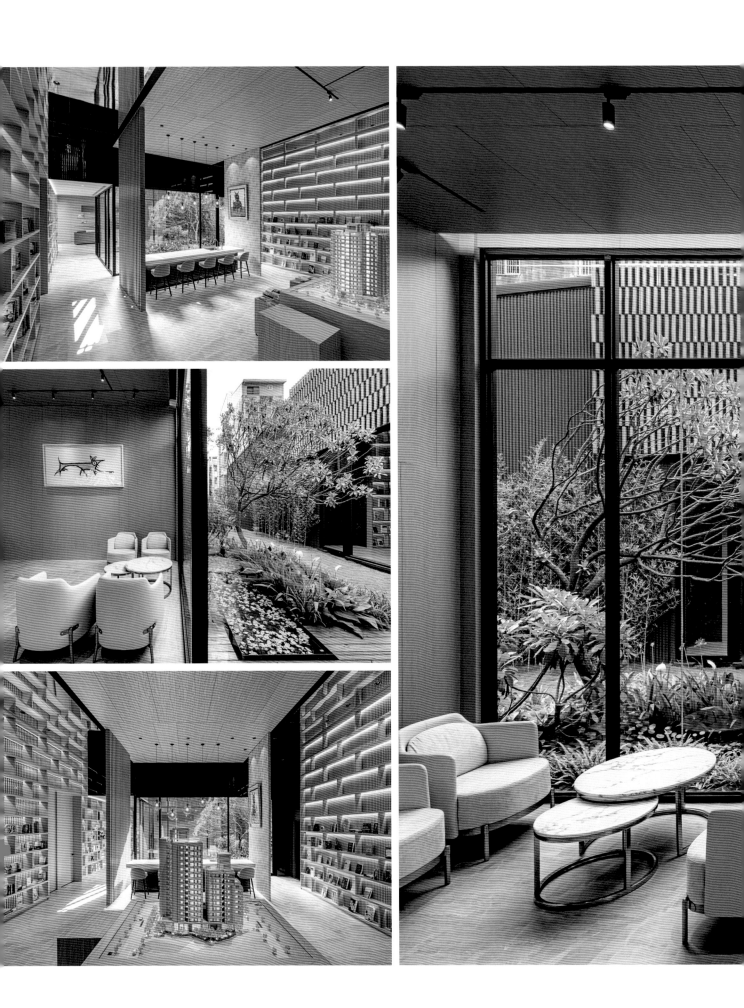

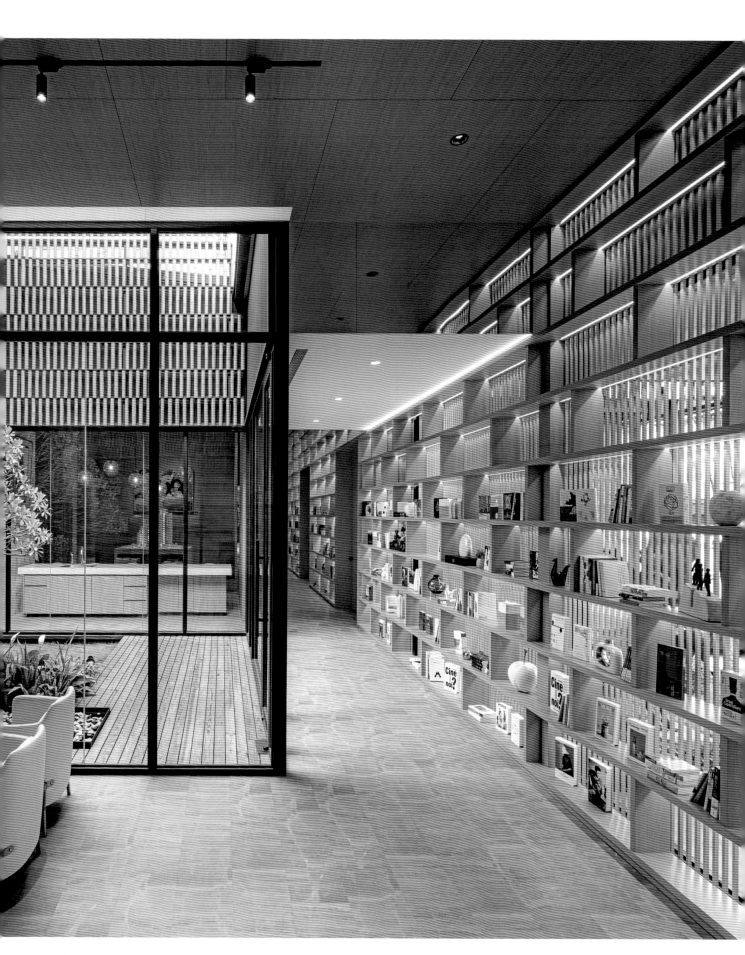

1. **竹意盎然的客戶接待環境** 室內延續建築物外觀的交錯拼接手法，竹子演化為空間內的書架，讓室內外視覺整體性一致。2. **城市中的隱世小角落** 房屋銷售中心雖然在市中心，但設計團隊以建物和建材，隔離了一處淨土，來此購屋的客戶也能感受到片刻隱世寧靜感。3. **自然色系的沉靜空間** 竹子作為書牆，搭配木紋天花板和灰階地磚，空間迷漫著寧靜感，客戶能自在地感受接待中心。4. **自然光突顯竹子的安定氣質** 竹子本身就帶有高風亮節質感，透過陽光牽引，空間沉靜安定，伴隨書香。

	6
5	7

5. **像顆燈籠般吐露溫暖** 以竹建築為銷售中心主體，夜間在黑暗籠罩下，竹建築宛如燈籠般散發光明。6.7. **中庭是竹建築中心所在** 竹書屋環繞著綠意的小中庭，讓自然與植物成為室內空間的視覺旋鈕，銜接空間之間的書香與文化。到了晚上，設計團隊規劃的燈光照明，讓竹建築在光線穿透下展露文雅氣息。

以簡約空間組合和大面木質書牆為視覺焦點，圍繞著充滿陽光的小中庭，自然光線穿越其中，人的行為皆環繞著書籍和自然。

莊哲湧設計事業有限公司

主持設計師：莊哲湧。網址：www.yungstudio.com

Bamboo Book House

地點：台灣‧台中。類型：建案接待中心。坪數：105 坪。建材：竹子、石材、木皮、黑鏡、壓克力鏡、3M 金屬貼膜。設計
團隊：莊哲湧、湯巧伶、張郢丰。

房屋銷售中心雖然是臨時建築，也能帶來視覺和感受美好體驗。莊哲湧設計事業有限公司設計師湯巧伶以象徵文人雅士和書香門第的竹子為構想，替擁有文化背景但首次建地售屋的業主塑造品牌形象，以「竹書屋」為概念，將「快閃書店」的空間使用模式帶入房屋銷售中心內，傳達業主想與在地環境連結的文化底蘊，讓產品市場定位明確，同時提供消費者不同的購屋體驗。

室內以簡約的空間組合和大面木質書牆為視覺焦點，圍繞著沐浴在陽光中綠意盎然的小中庭，自然光線穿越其中，人的行為皆環繞著書籍和自然，一派自在。讓消費者在購屋過程中，感受到的是更多的放鬆與舒適，期許位在文化區域的建案，能吸引到周邊喜愛閱讀與文化生活的族群。尤其在陽光燦爛的日子，光線穿透在竹建築中，添加竹子本身的安定淡然氣息，更創造光影漫步的優美視覺。

看見竹子與眾不同的建築呈現

因為是臨時建築，設計團隊採取輕量化與模組化設計，以不同於傳統施工的方式，將竹子裁切成 40cm×120cm 的模組，運用上下交錯組裝來淡化背後鋼構線條，形成半穿透的輕巧建築，在建築物第二層再以整面格柵來做內外空間界定，書牆設計與外觀達成一致性，加上格柵的視覺穿透特性，從建築物外觀就能瞥見書店，感受書香氣息。竹子的外觀上，是以現代主義的建築思維為發想，展現新穎的竹子建築設計，工整中帶自然。

設計團隊同時思考到拆除，以鋼構組裝建築本體，竹子因此也以系統化編織手法施作，交錯的竹子編排藉以模糊建築物本體的鋼構線條，再以模組安排搭建，組裝和拆卸變得更容易，未來拆除能輕便許多。建材選擇上以環保可回收性為主，致力於減少臨時建築帶來的廢棄物，讓設計能兼顧美學與永續。

設計人觀點

袁世賢

不像一般臨時建築運用牆體、玻璃來達到完全封閉或完全通透的效果，這個案子使用具有縫隙的呈現方式，與都市道路創造相通的共容性，室內則藉由書牆使得氛圍有別於一般接待中心，整體處理得很隱晦且理性。

張麗寶

選擇傳統且環保的材質——「竹」建構空間主體，同時以「快閃書店」概念轉換房屋銷售中心既定的印象，符合當前永續議題並提供不同空間體驗！

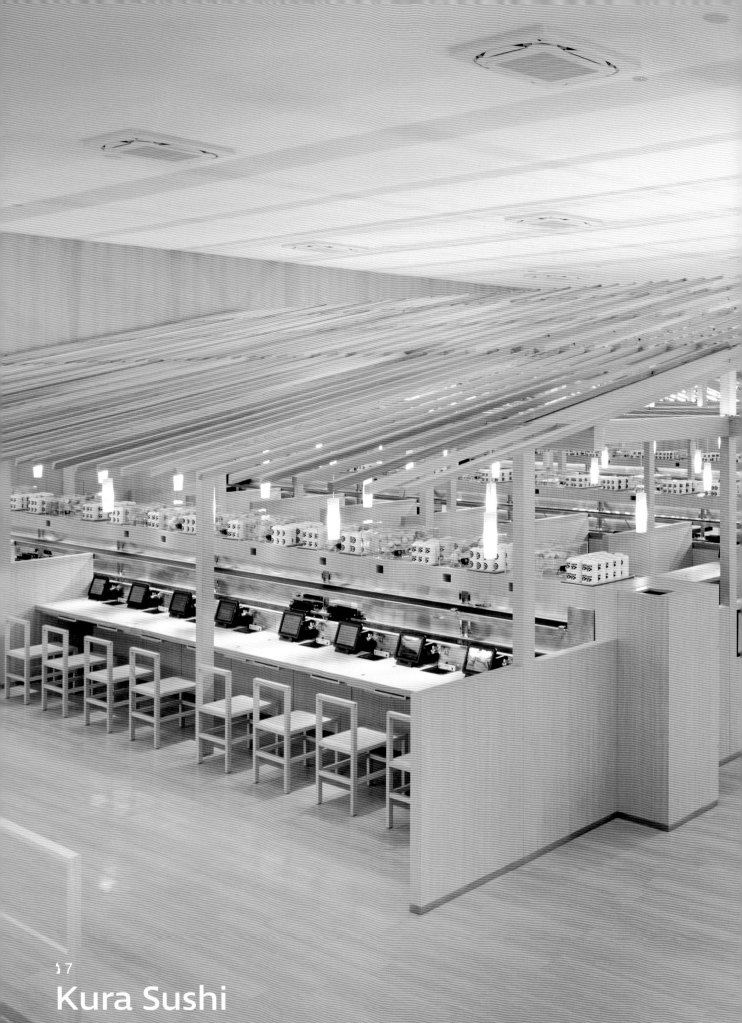

07

Kura Sushi

將廟會慶典搬進壽司店，打造飲食 × 娛樂加乘體驗

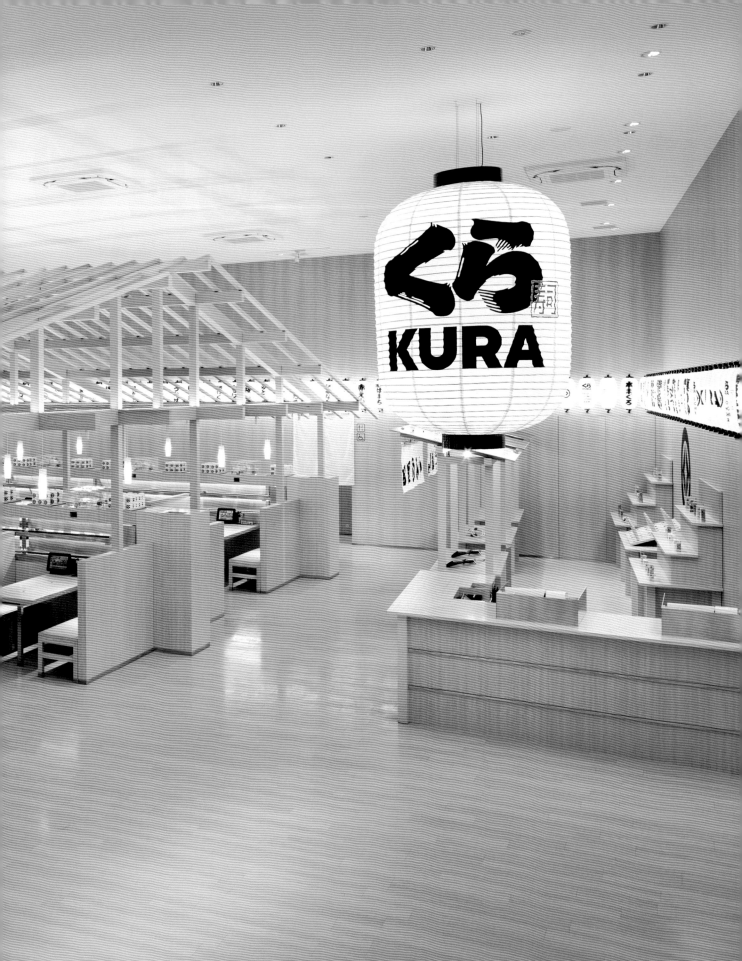

「透過全面設計將藏壽司（Kura Sushi）向來驕傲自稱飲食遊樂園的 DNA，藉由首家全球旗艦店站展現，提供消費者絕無僅有的體驗，將店鋪體驗提升至新高度。」

2022 Red Dot Design Award：Best of the Best

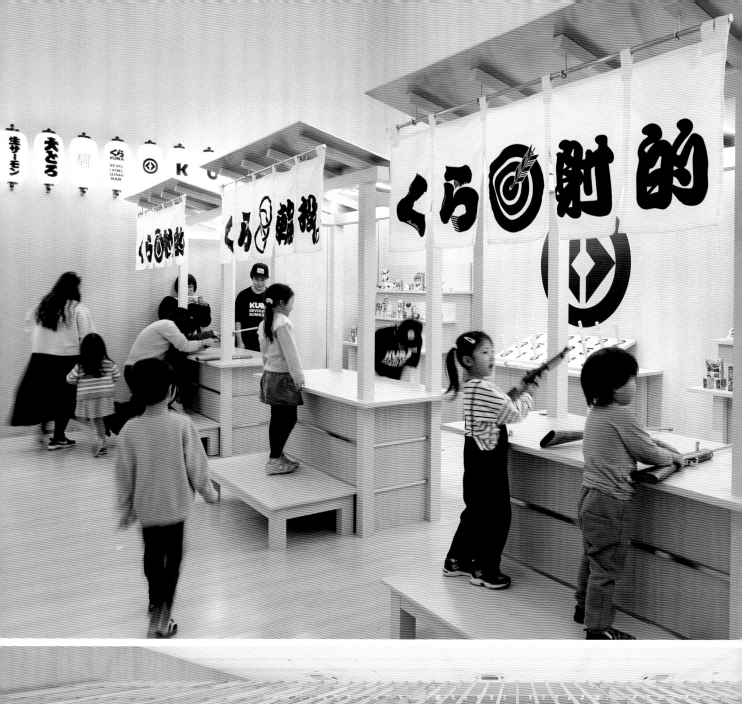

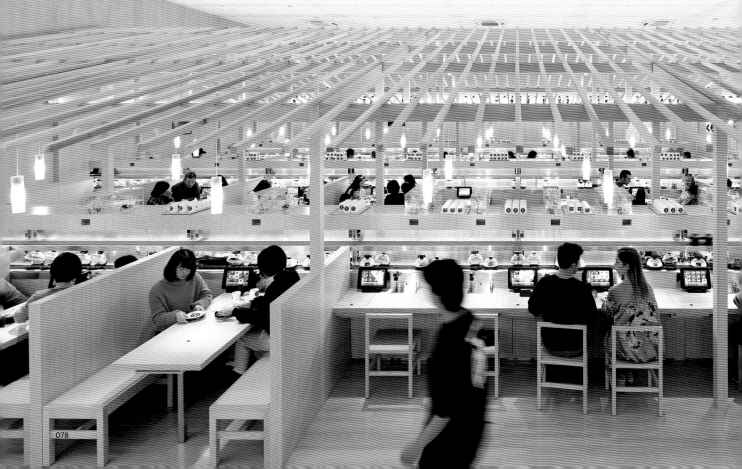

	3
1	4
2	5

1. **享用美食，也能體驗日本趣味文化** 透過射擊與投環遊戲的攤位，讓遊客能體驗日本祭典中常見的小活動，豐富在店內的消費體驗。2. **統一材質，聚焦體驗** 無論桌椅、梁柱等都選用白木質調設計，顯得明亮且通透。3. **顯眼識別，向客人闡述品牌** 藏壽司過往的 LOGO，對不諳日語的客人並不友善，而佐藤可士和打造的全新 LOGO，不僅加上「くら寿司」的讀音「KURA」，更參考傳統江戶字型，並加上毛筆筆觸呈現，更加直觀好解讀。特地仿照江戶時代町人文化放大象徵，強化遊客的記憶。4.5. **呼應廟會祭典主題的裝飾** 將祭典上常見的燈籠與面具裝飾在店中，加上浮世繪作品，讓人有種回到江戶時代的錯覺。即使是不熟悉日本文化的遊客，也能在這裡有更多感受與認識。

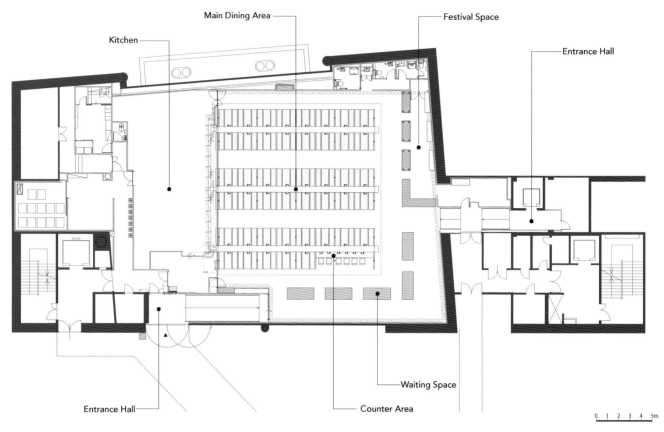

Kitchen

Main Dining Area

Festival Space

Entrance Hall

Waiting Space

Counter Area

Entrance Hall

0　1　2　3　4　5m

以別出新栽的節慶區，帶給消費者餐飲以外的更多體驗。

SAMURAI Inc.

主持設計師：佐藤可士和。網址：kashiwasato.com

**2022 Red Dot Design Award：
Best of the Best**

Kura Sushi

地點：日本·東京淺草。類型：餐廳。坪數：442.74 ㎡（約 133.9 坪）。建材：木材。專案主持：佐藤可士和。設計執行：Yoshihiro Saito、Toichiro Tsuji、Nao Ishiwata。藝術指導：OXCE。燈光設計：On & Off Inc.。施工團隊：Bauhaus Maruei Co., Ltd.。營運團隊：Kura Sushi Inc.。

在日本擁有近 500 家門市的藏壽司為了推動品牌發展，2020 年開始積極轉型並制定新的全球布局戰略，進入「二次創業期」，更找來 SAMURAI Inc. 工作室的知名設計人、創意總監佐藤可士和擔任指導，翻新原先難以被外國人辨識的 LOGO 設計，同時操刀選址東京淺草的第一家全球旗艦店「藏壽司淺草 ROX 店」，為 25 年的品牌帶來耳目一新的感受。

佐藤可士和發覺，藏壽司一向執著於透過輕鬆愉快的方式，讓即美味又安心的飲食成為一種娛樂，因此設計空間時，決定著重於向全世界介紹藏壽司這一品牌 DNA，同時也傳播日本引以為豪的飲食文化壽司與生俱來的魅力。他從江戶時代著名浮世繪畫師歌川廣重的作品《東都名所高輪廿六夜侍游興之圖》中，所描繪的町人（即城鎮居民）正將壽司作為快餐享用的一個場景獲得靈感，界定了整體空間的設計理念：讓「飲食 × 娛樂」的原風景在現代得以復活重現。

遊戲、燈籠、觀望樓，廟會空間的室內展現

走進藏壽司淺草 ROX 店，彷彿重回浮世繪中會所描繪的江戶時代，佐藤可士和將許多廟會祭典中可見的元素理性地分配，達到巧妙平衡。空間中佔據最大的莫過於 270 個圍繞著迴轉壽司帶的座位，這裡呼應著畫中的路邊攤，人們來到這裡只為了舒適地大快朵頤，並打造彷彿屋簷般的建築量體感。圍繞著小建築的街道，則設置了可以體驗射擊與投環遊戲的攤位，營造出類似廟會與趕集那樣讓人熱切期待的空間氛圍。

此外，店內無論牆壁、地板、桌椅以及鋪有榻榻米草墊的坐席，都統一使用清新的白色木料貫穿全店，展現出「和」的世界觀。店內同時裝飾著無數五彩繽紛的日式面具與燈籠，還有一個巨大的燈籠象徵性地懸掛於店中央，上頭正是由佐藤可士和操刀設計的品牌新 LOGO。作為靈感來源的《東都名所高輪廿六夜侍游興之圖》浮世繪，在店中也能看見它的蹤跡，設計者期待透過結合「Sightseeing 觀光」和「Eating 美食」的「SightEating」概念，讓畫中的熱鬧場面能重現於淺草旗艦店中，更能讓品牌以此店為起點，向世界傳播品牌的 DNA。

設計人觀點

趙璽

空間非常壯觀，彷彿正在東京築地市場裡頭吃壽司，簡潔明亮、單一材質用到底，有著很明確強烈的日式氛圍感受，卻又不會讓空間架構搶走食物本身的風采，還會因為環境乾淨的關係，而對食品感到安心，我非常喜歡這個案子。

袁世賢

透過在商場中建立微建築，重新建立屬於自己的架構與秩序，並兼顧用餐環境以及餐桌椅等的有效合理規劃，是一個很特別的案子。

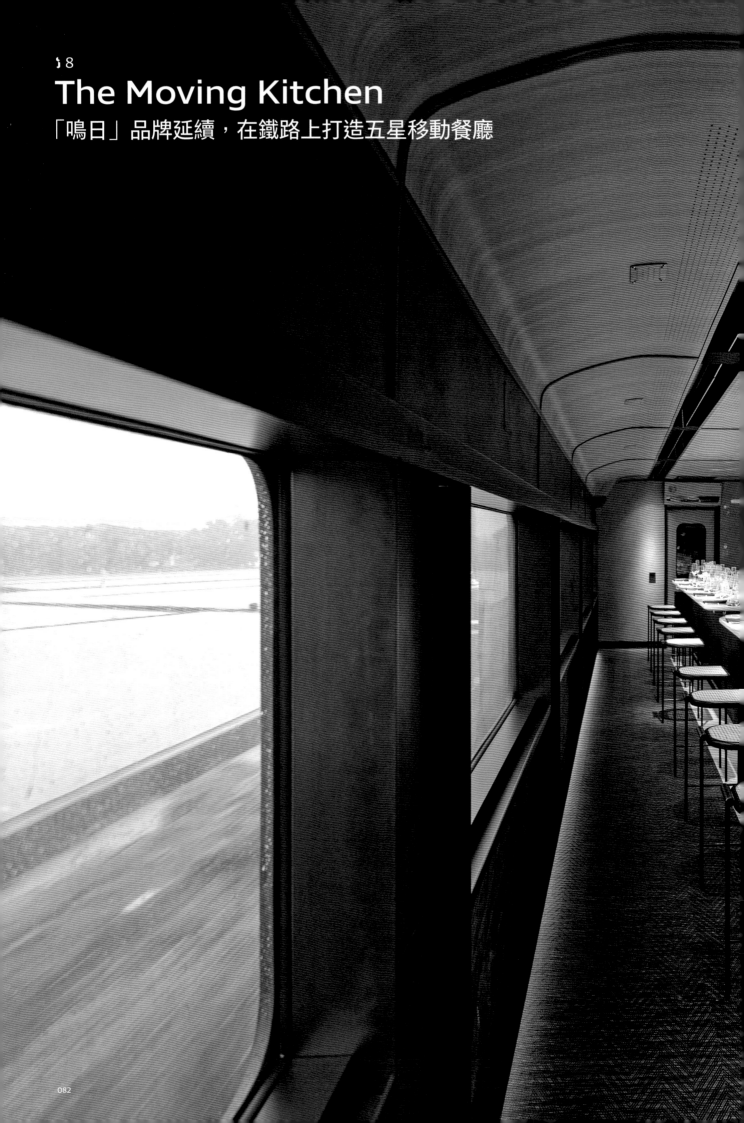

The Moving Kitchen

「鳴日」品牌延續，在鐵路上打造五星移動餐廳

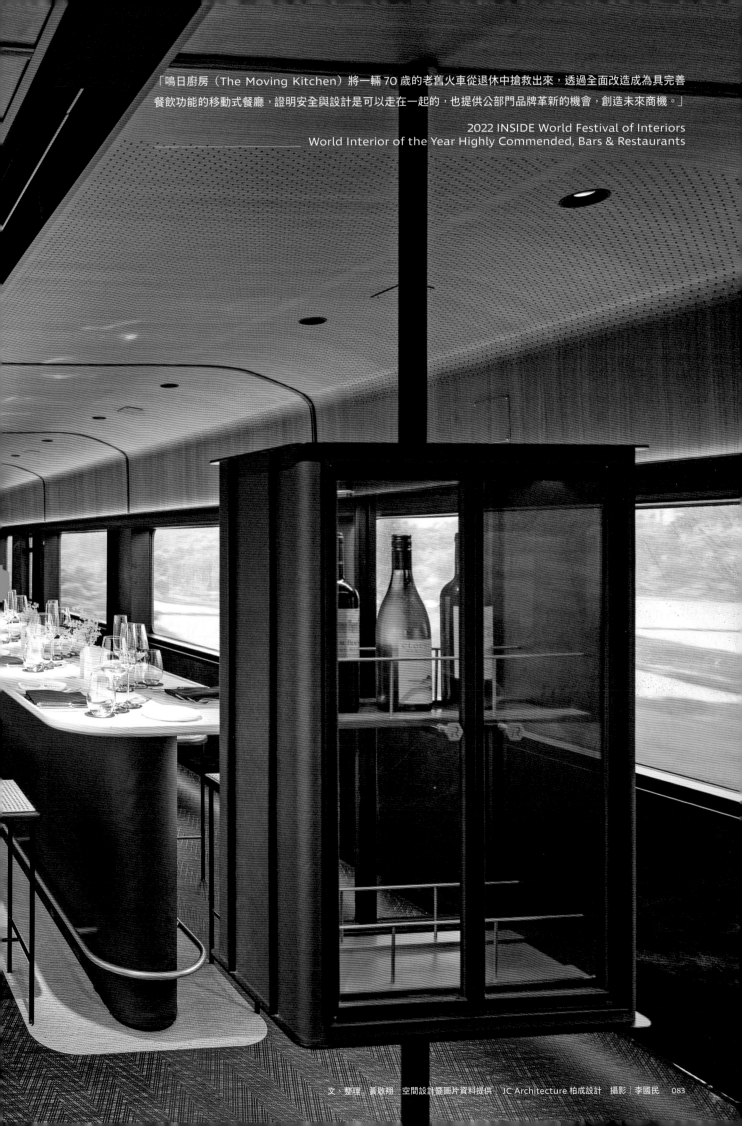

「鳴日廚房（The Moving Kitchen）將一輛 70 歲的老舊火車從退休中搶救出來，透過全面改造成為具完善餐飲功能的移動式餐廳，證明安全與設計是可以走在一起的，也提供公部門品牌革新的機會，創造未來商機。」

2022 INSIDE World Festival of Interiors
World Interior of the Year Highly Commended, Bars & Restaurants

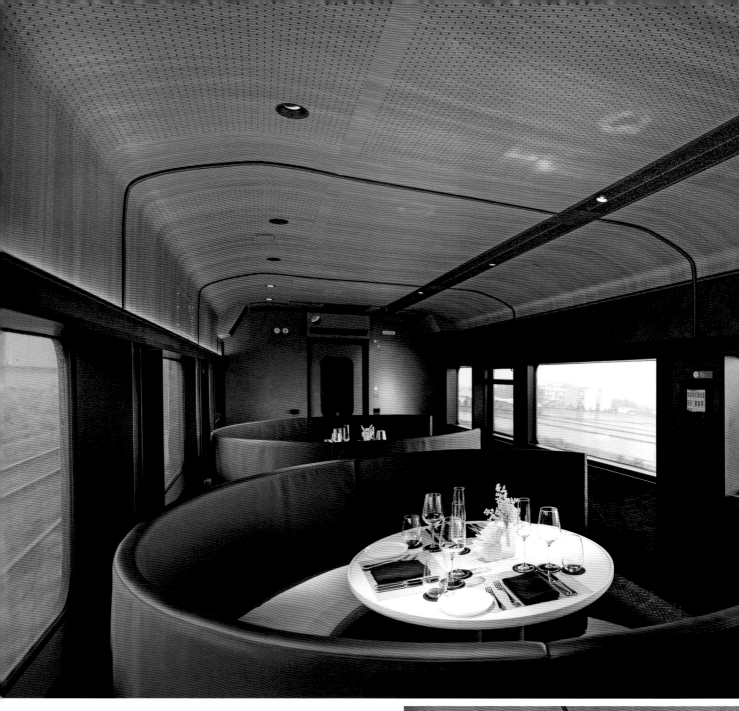

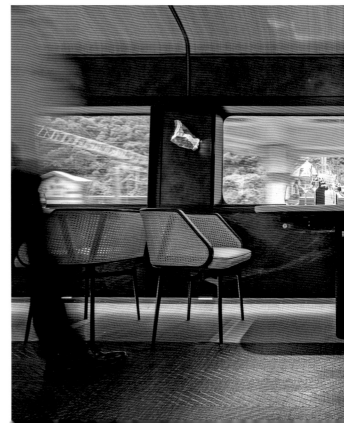

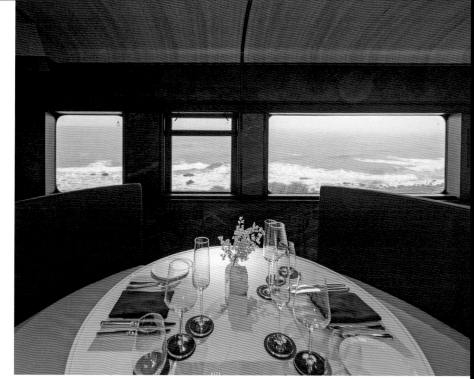

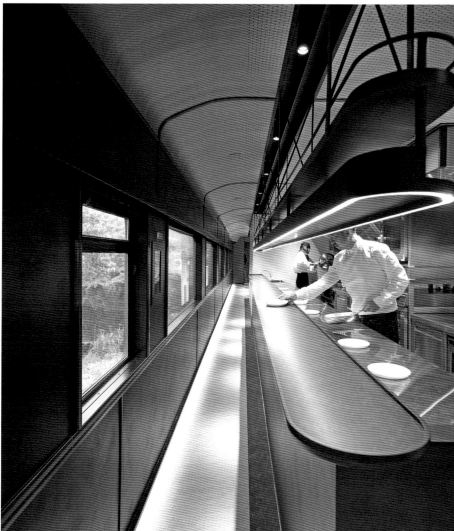

1. **為不同情境配置各式座位** 餐廳車廂中包含包廂沙發區、吧檯高腳椅區與雙人、四人座位，滿足不同用餐需求的客人。2.3. **應對法規打造舒適的固定餐椅** 基於法規，火車座位必須固定住，因此柏成設計重新打造傢具，竹編椅也邀請竹編工藝傅手工打造，並藏入「R」LOGO 的形狀意象。4. **放大面海側窗框，帶入更多自然** 用餐區域透過窗框、燈光和座椅設計，讓乘客細品佳餚同時享受台灣美景。5. **設備完整的備餐車廚房** 鳴日廚房備餐車經過無數次測試與調整，將完整的廚房還原，讓廚師在移動火車上也能烹飪。

| 1 | 4 |
| 2 | 3 | 5 |

6. **當代風格融入台灣元素** 特意將台灣傳統竹編、木頭等元素放入設計，打造一台在國外找不到、獨特的國際級台灣列車。7. **全新姿態的火車洗手間** 火車的洗手間常給人衛生不佳的印象，鳴日廚房的洗手間透過將傳統馬桶升級為免治馬桶，搭配竹編、石頭與木材質元素，大大提升設計感與舒適感。8. **特質燈具化作空間藝術品** 柏成設計特別設計了一款鐵製的裝置燈具，其特殊材質可以任意揉塑，使每盞燈都成為一件藝術品。

	7
6	8

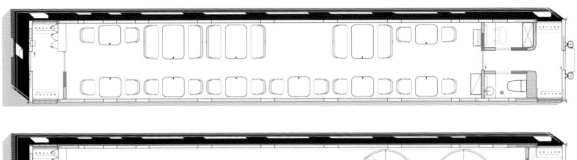

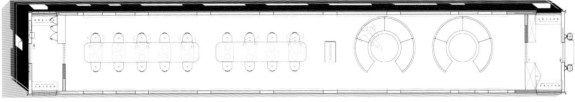

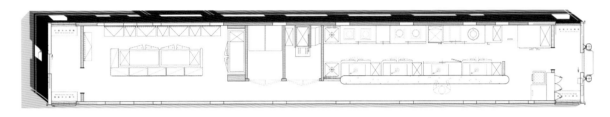

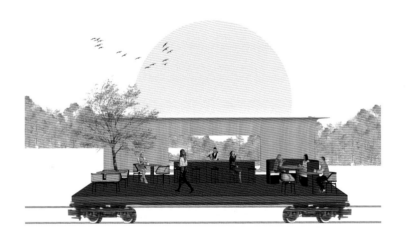

鳴日廚房包含一節「備餐車廂」與兩節「餐廳車廂」，備餐車廂是列車上的廚房，而餐廳車廂則分成兩種截然不同風格的用餐空間。

JC Architecture 柏成設計
主持設計師：邱柏文。網址：www.johnnyisborn.com

The Moving Kitchen
地點：台灣。類型：觀光列車餐廳。坪數：3 節車廂。建材：環保編織地毯、大理石美耐板、黑色石紋軟片、沖孔鋁板、青木紋軟片、天然石、石英石、牛皮、隔熱膜、不鏽鋼烤漆。業主：臺灣鐵路管理局。主設計師：邱柏文、王菱檥。助理設計師：鄭至成、李韋岑。施工廠商：台灣車輛 Taiwan Rolling Stock Company、虹鋼鍛藝設計。

2020 年正式啟航的「鳴日號」，由 JC Architecture 柏成設計（以下簡稱柏成設計）設計師邱柏文操刀，不僅成功揮別大眾對於傳統火車的印象，更讓臺鐵一洗過往觀光列車難看、醜陋的罵名。隨後，柏成設計再度與臺鐵和雄獅旅遊合作，同樣是 70 年老舊莒光號改造，這回卻要挑戰將全套廚房設備、廚師、食材、座位區等統統搬上火車，打造成移動式五星餐廳「鳴日廚房」，讓沿途的台灣美景伴隨精緻的台灣美食，為旅客帶來獨特的體驗。

巧妙不對稱設計，納入窗外山海美景映襯食物

將一座高級餐廳搬上火車，需要克服無數難題考驗，柏成設計經歷兩年時間一一與廚師、營運商、臺鐵、施工廠商就能帶上火車的廚具設備、餐廳結構、火車重量、電力需求、所需收納的餐盤、酒杯數量等進行反覆討論，最後才著手進行老舊火車的全面改造。為了與鳴日號相呼應，車體外觀延續黑、橘色設計，突顯出新設計的餐廳列車，更融入柏成設計打造、象徵 Restaurant, Railway, Reimagination 的「R」LOGO，並將「R」元素貫穿列車，舉凡酒櫃把手、竹編椅、餐墊、票卡上都能看見細節。

可容納 54 人的鳴日廚房，共規劃七節車廂，其中一節為備餐廚房、另有兩節分別為 26 席與 28 席的餐廳車廂，前者為吧檯高腳椅區及圓弧沙發區，後者則包含雙人與四人桌。由於依規定，火車上座椅必須固定住，無法像一般餐廳椅子能移動而進出方便，因此特地經由重新設計並採用創新結構的固定形式，讓乘客在用餐中仍能舒適進出，即使列車搖晃，也能使用高腳酒杯與精緻的器皿。其餘細節如腳怎麼跨，也樣樣要計算精準，同時留意上餐動線的順暢。

設計團隊發現列車環島行駛時，靠山的面永遠靠山，靠海的面永遠靠海，便思考如何透過更親近大自然提升客人的用餐體驗，最終運用不對稱的天花設計，將燈光、空調、喇叭等系統都推向一側，藉此放大面海側的窗框邊界，並藉由木紋天花板增強山自然的一面，把海景、山景的元素拉近車內，模糊內外界線。而乍看是高級餐廳時尚靜謐、低調奢華美學風格的空間中，細究下便能發現其實融入許多台灣在地元素，透過竹編、木材、石頭，捕捉本土樸質的美麗色彩，演繹交融東西方語彙的設計美學與藝術風格，讓人能舒適自然地專注享受美食。

設計人觀點

袁世賢

很難想像移動的火車如何能成為餐飲空間，但柏成設計聰明地運用了一些時代的符號，像是圓形、曲面或是金屬物件、藤編等材質去表達一個時代裡很美好的狀態，並將其凝結為一段美好的用餐時光，即呼應老火車，是很棒的設計手法。

張麗寶

將五星餐廳移入老舊火車座艙，要解決的已不只是空間形式的問題，還包含實際操作必須的機能，通過設計專業及創意，創造出獨特的空間體驗！

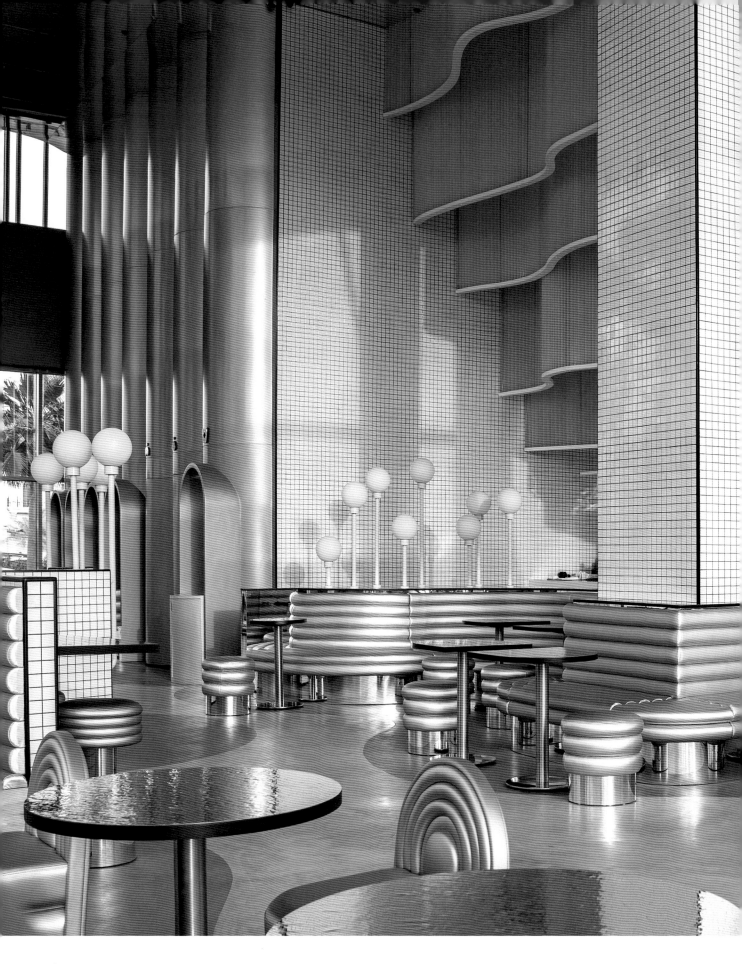

59

MO

水的多重形態創造未來主義空間體驗

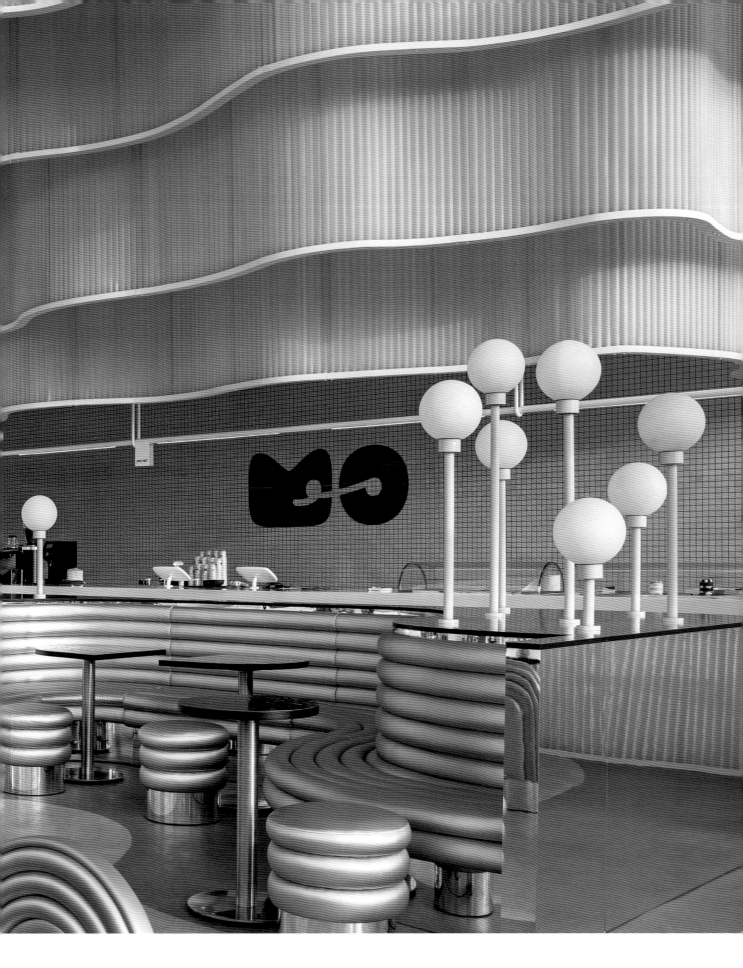

「白色和灰色的中性美學伴隨著光澤和啞光等金屬質感，被流動、蜿蜒的形式、發光的球體和平坦的表面打斷，如水流動、凍結和蒸發，創造一個既吸引人又充滿活力的社交空間。MO 柔和但超現實的布局幾乎就像一個雕塑裝置，還揭示了室內設計如何影響人們感知和使用空間的方式。」

————————— 2022 Restaurant & Bar Design Awards Best Middle East & Africa Restaurant/Bar

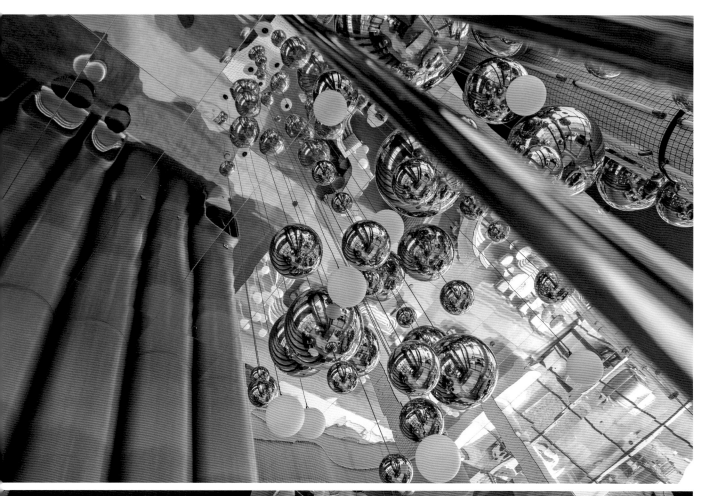

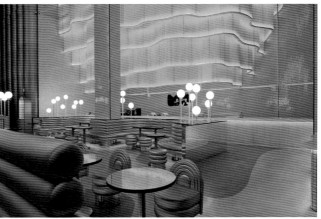

3		
1	4	5
2		6

1. **水氣之舞如火般炙熱** 不同材質與大小的球型燈泡，與懸掛的燈泡接軌，彷若向上散逸的水蒸氣，也代表著糕點在烤箱中正在接受烘烤的炙熱。2. **噴砂冰柱從天而降** 從天而降的巨大圓柱燈管就像是一根根冰柱，代表著水的固態形式，也擔任照明的功能。3. **超現實空間的平行宇宙** 天花板上的巨大鏡子映照，將 MO 的空間塑造出超現實感，彷若進入另一個平行宇宙中。4.5. **訂製座椅提供不同體驗感** 所有室內傢具皆採用訂製形式，不同高度與形式提供顧客不同的體驗感，增加來訪意願。6. **燈光三原色重塑空間質感** 利用 RGB 燈光的變換，讓巨大的瀑布裝置有了不同質地表現，呈現出霜霧的冰凍感。

空間設計以水的三態出發，噴砂管打造的瀑布狀結構、類冰柱的吊燈與氣球般的球燈，搭配三原色的燈光設計，讓空間氛圍可以輕易轉換。

Masquespacio

主持設計師：Ana Milena Hernández Palacios、
Christophe Penasse。網址：masquespacio.com

2022 Restaurant & Bar Design Awards Best Middle East & Africa Restaurant/Bar

MO

地點：沙烏地阿拉伯。類型：餐廳酒吧。坪數：400 ㎡（約 121 坪）。建材：玻璃、鐵件。營運團隊：RightGrain。

MO 烘焙坊咖啡吧是西班牙設計事務所 Masquespacio 在沙烏地阿拉伯第一個設計案，業主 RightGrain 希望開設一間以體驗為基礎的烘焙坊與咖啡吧，除了產品要能呈現出真實口感與可持續不變的風味，也希望產品能有如珠寶般呈現於顧客面前。因此，Masquespacio 將麵包與咖啡的共同重要元素「水」作為設計原點，利用水的三型態：液態、固態與氣態，以鐵件、玻璃與燈光呈現，表達出水充滿魔力跟生命的獨特性；而水也是可以扭曲現實並改變觀點的元素，與 MO 想做出與眾不同事情的理念匹配，設計者希望透過設計上對其他維度的探索與互動，呈現出 MO 的另一個平行宇宙。

設計者利用水液態、固態與氣態三種型態將空間劃分出 3 個區域。巨大吸睛、彷彿流水宣洩而下的瀑布裝置，是將波浪形面板表面進行噴砂處理形塑而成，會因燈光不同呈現出冰凍的霜霧感，帶出前方酒吧的重要位置。酒吧前方懸掛的圓柱狀燈管則象徵著水的固態狀態，這些巨大的圓柱形燈組代表有如水晶柱般的固體，與它們旁邊一系列大型圓燈泡互相輝映，這些大圓燈泡向上浮動，接續天花板懸掛的不同大小、材質也不同的球形物體，體現了水的氣態也代表火的炙熱，象徵糕點在烤箱內部被完美烘烤的那一刻。

灰度美學 x 未來感

在這裡，Masquespacio 放棄他們標誌性的柔和多色、有如泡泡糖與調色板的設計手法，從磁磚牆到工業鉻飾面，整個空間以白色和灰色調為主，金屬飾面的桌面或灰或白，增強了未來主義的灰度美學，其反射出的影像則有著消逝、扭曲和活力的意象，模擬出水波產生的扭曲效果，好像傢具也是水做的一樣。所有傢具均為特別訂製，從低矮休息室沙發座位、共享桌，到高凳與半私人的雙人卡座，不同的座位選擇為顧客創造出不同體驗。

另一方面，室內照明採用可控式 RGB 照明裝置，可依照不同活動、事件與用途來改變空間氛圍，適時轉換成不同狀態，並透過燈光在鉻質表面、桌子和球體的反射延伸，可擴大整體空間感，也創造了另一層次的光學融合。MO 聯合創辦人 Asim Al Harthi 表示：「MO 是一個平行宇宙，從食物、飲料和室內裝潢都是一個在所有方面被未知事物觸及的空間，就像高達 10 米的天花板上所裝設的巨大鏡子，讓整個空間像是通往另一個世界的大門，MO 成為現實的反映和超現實的門戶，這不僅僅是一個固定空間，而是可互換和動態，讓空間也能跟隨品牌訴求互相輝映。」

設計人觀點

趙璽 ─────────────────────────────────

餐飲空間的設計核心在於透過空間，能否襯托出食物更好的色香味。本案提供了豐富的視覺感官，但整體無法直觀地讓消費者連結到咖啡、烘焙上，若說空間是作為酒吧、分子料理、夜店……等設計似乎都說得通。

袁世賢 ─────────────────────────────────

商空設計透過商品元素的提煉、轉譯，不僅能讓一般消費者透過空間與產品直接產生對應，更能擴大他們對於商品的想像空間。本案將設計概念執行得非常徹底，主題也很明確。

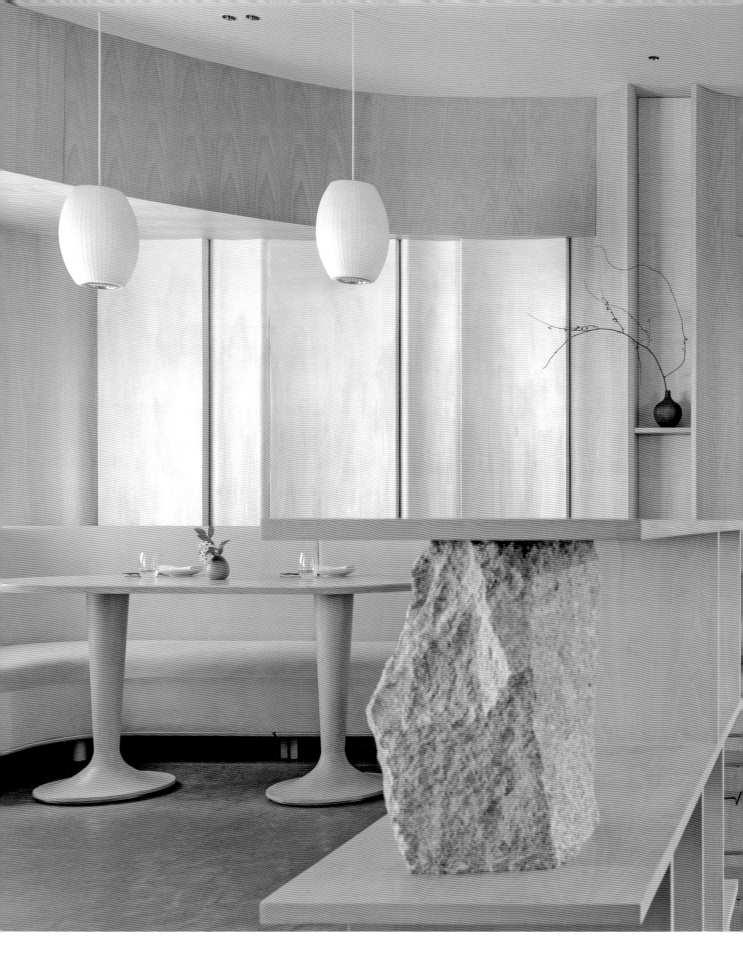

5 10

Restaurant Lunar
解構園林建築，勾勒質樸寧靜的新中式意象

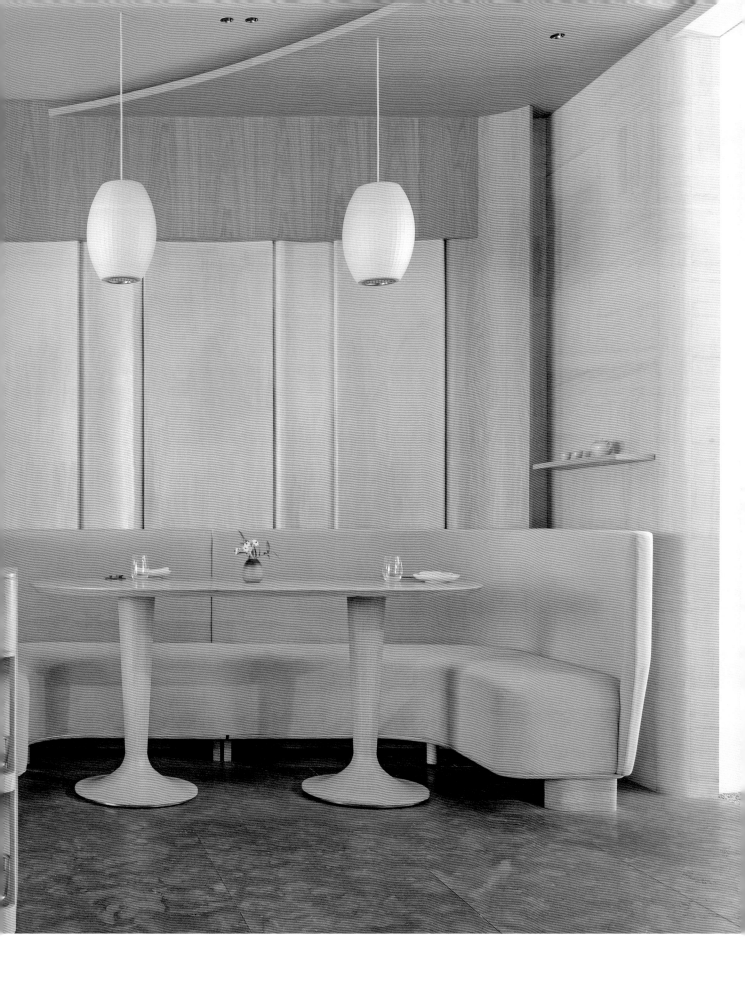

「不旦著眼於中式傳統細節，也注重到美感審美的大局，將東方元素恰如其分地凝聚、融入空間當中。」

—————————— 2022 Architizer A+ Awards Jury Winner in the Restaurants interiors category

文、整理｜Aria　空間設計暨圖片資料提供｜Sò Studio　攝影｜Wen Studio　097

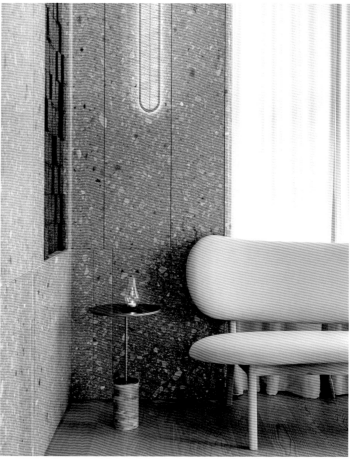

	2	3
1	4	5

1. **天花、地面植入園林情境**　天花引入弧形線條勾勒風雨走廊的意象,大理石地板經過鑿磨、磨砂等處理,形塑雨後走在青石板路的情境。2.3. **柔和燈光塑造寧靜氣息**　茶歇區天花嵌入圓形燈具,巧妙暗示月夜意象,同時茶水吧檯運用紗簾藏起燈光,篩洗出柔和光源,為空間注入平淡寧靜的氛圍。 4. **以亭台意象圍起包廂氛圍**　包廂採用紗門遮蔽,並特意架高,採用園林建築常見的芝麻黑石材作為踏腳石,湖邊亭台的形象生動而鮮明。5. **嵌入茶磚、水磨石,提升五感體驗**　牆面運用水磨石奠定沉穩厚實的印象,一旁嵌入普洱茶磚、竹籬壁燈,透過五感巧妙形塑在院落休憩喝茶的沉浸體驗。

1樓

• • • • customer

••••••••• staff

廚房即是餐廳的主要舞臺，特意圍繞玻璃廚房規劃座位區，不論坐在任何角落，都能直視廚房，同時考量到走動的舒適度，擴大座位之間的走道，方便餐車與客人行走。

2樓

Sò Studio

主持設計師：吳軼凡、劉夢婕。

微信號：Sò Studio 空間設計事務所

Restaurant Lunar

地點：大陸・上海。類型：餐廳。坪數：260 ㎡（約 78.65 坪）。建材：木質、大理石、水磨石、紗簾。專案主持：吳軼凡、劉夢婕。設計執行：林虹辰、曾亞卿、NectarineYi。營運團隊：漫活餐飲管理（上海）有限公司。傢具品牌：MATZform。燈光品牌：Herman Miller。花藝：Maggie Mao。

位於上海法租界的新中式餐廳「Lunar」，取自於「Lunar Calendar」的寓意，餐廳強調以中國特有的 24 節氣應時而食，期待在快節奏的生活下，提供精緻 Fine Dining 的慢食步調。在這樣的定位下，負責操刀設計的 Sò Studio 以「歸園」為設計核心，透過中式園林的質樸自然，回歸平靜的空間質感，整體空間也融入東亞文化與 Lunar 的品牌精神呼應，企圖拆解中式園林建築，透過當代手法將中式的幾何美感融入空間，同時鋪陳木質、石材奠定寧靜沉穩的調性，空間歸於平淡，藉此烘托富含層次的精美菜色，也傳達餐廳慢食精緻的質感。

餐廳有著兩層樓，一樓安排茶歇區，在用餐前讓客人舒適地一邊喝茶、一邊等候，特意以大量淺色木質奠定沉穩基礎，天花採用圓弧造型燈具暗喻月夜，也與餐廳主軸呼應；而茶水吧檯以紗簾層層籠罩，朦朧的暈黃燈光若隱若現，避免直視光源的柔和設計，氛圍自然而靜謐。一旁以水磨石鋪陳牆面，樸實的紋理建立厚實觸感，牆面更大膽嵌入普洱茶磚，隱隱茶香藉此呼應空間調性。整體從視覺、嗅覺到觸覺，透過五感傳達平穩寧靜的氛圍。設計總監吳軼凡提到，有別於一般餐廳，一樓特意不追求擴大桌數，改以喝茶等候區作為緩衝，有助客人沉澱心靈。

融入亭台樓閣，創造獨特的沉浸式氛圍

轉向二樓，通往座位區的過道以石板鋪陳，幽微的青石小徑成為入座前的過渡地帶，提升沉浸式的體驗氛圍。沿牆設置弧形沙發，半高沙發能巧妙遮擋鄰座視線，提供半私密的安全感；背牆屏風則是設計師手工塗刷暈染，漸層的橘色暗喻夕陽美景，搭配木質與花藝，籠罩充滿禪意的靜謐氛圍。吳軼凡特別提到，「由於餐廳強調廚房與人的互動，座位全圍繞玻璃廚房配置，沙發對向也不安排椅子，避免背對廚房，讓人能直接觀賞料理的過程。」

而結構融入中式園林的風雨廊意象，以弧形的木質天花串聯，形成半空挑簷的設計。至於地面則以大理石鋪陳，表面採用鑿磨、磨砂、光滑面的處理手法，模擬雨水滴落地面的效果，宛若走在池塘邊的石板路上。一旁則安排包廂，略微架高的設計再搭配安排天然石材踏階，猶如登上湖邊小亭，立即轉換空間氛圍。整體融入池邊、風雨廊和亭台意象，勾勒完整的園林構圖。為了與寧靜的園林契合，「全室從木質、紗簾到大理石地面，選擇啞光、磨砂或素面的肌理，企圖避免過多的光線反射，呈現質樸素雅的視覺效果。」

設計人觀點

趙璽

在牆面嵌入茶磚的手法很有趣，不同石材、木質的運用為空間注入寧靜的氛圍，乍看沒有驚豔的亮點，但值得細細品味。

袁世賢

可以看到設計者先將材料的面向降至最低，再嵌入一些對於自然的理解，從中能解讀出意圖讓空間回歸清淡、輕巧的氛圍，很呼應其設計主題。

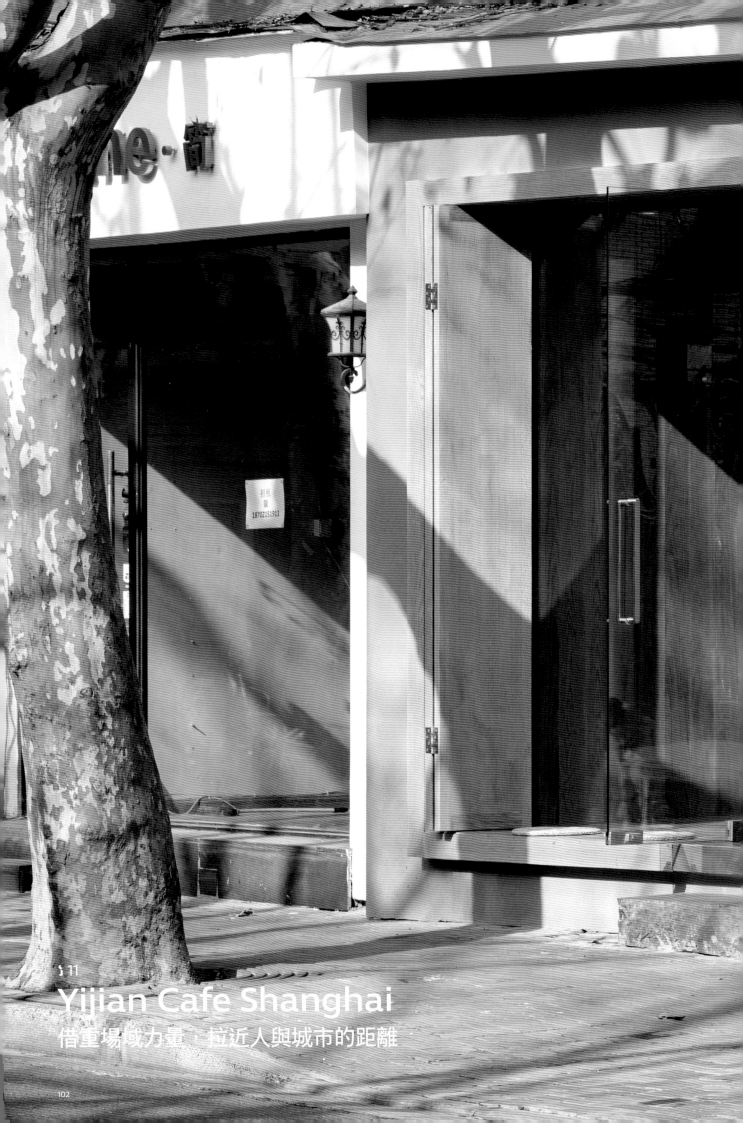

s 11

Yijian Cafe Shanghai

借重場域力量，拉近人與城市的距離

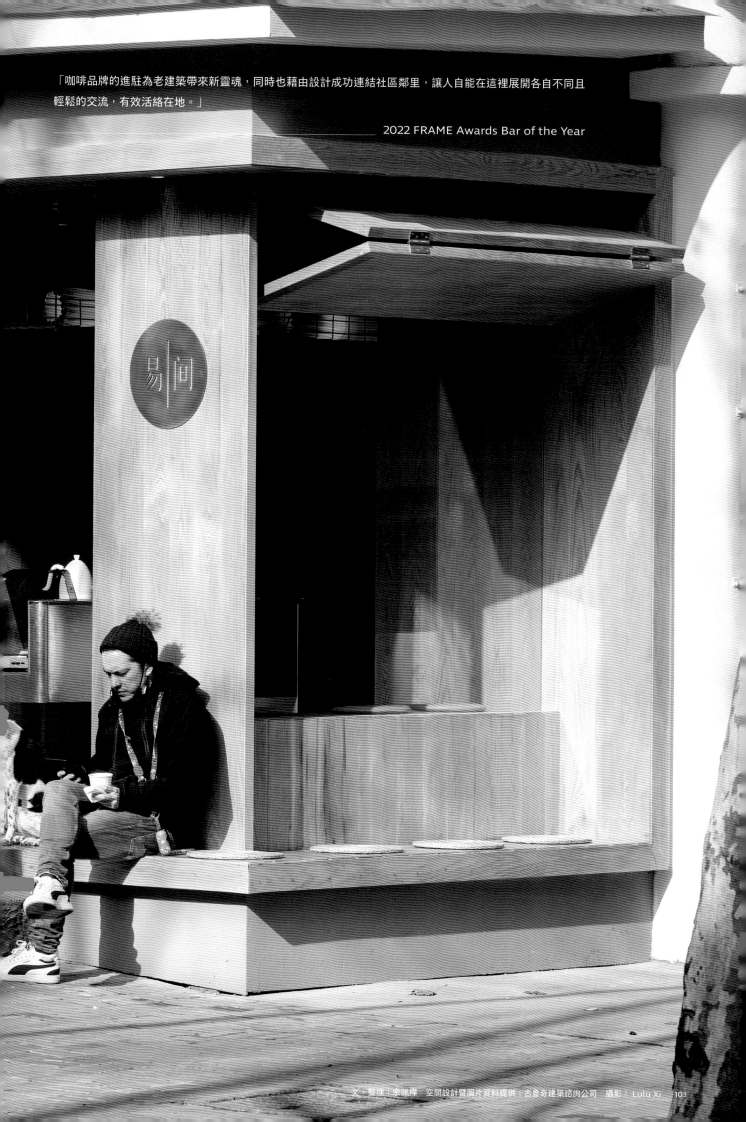

「咖啡品牌的進駐為老建築帶來新靈魂，同時也藉由設計成功連結社區鄰里，讓人自能在這裡展開各自不同且輕鬆的交流，有效活絡在地。」

2022 FRAME Awards Bar of the Year

文．整理｜余佩樺　空間設計暨圖片資料提供｜古魯奇建築諮詢公司　攝影｜Lulu Xi

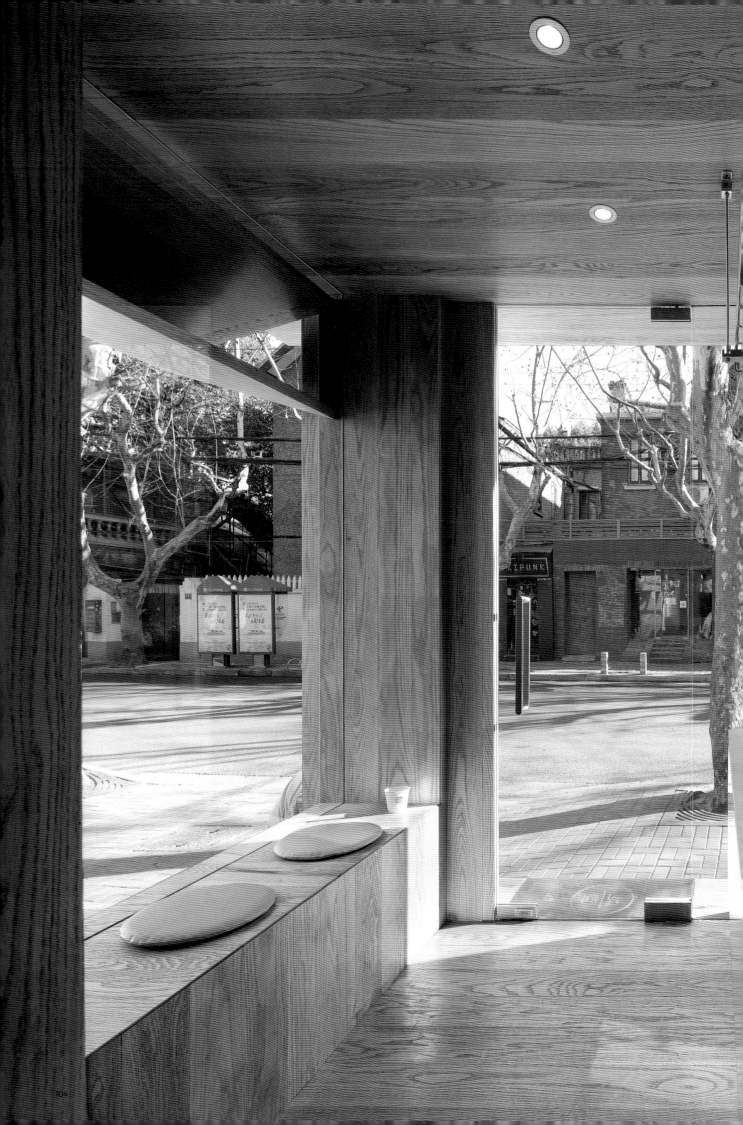

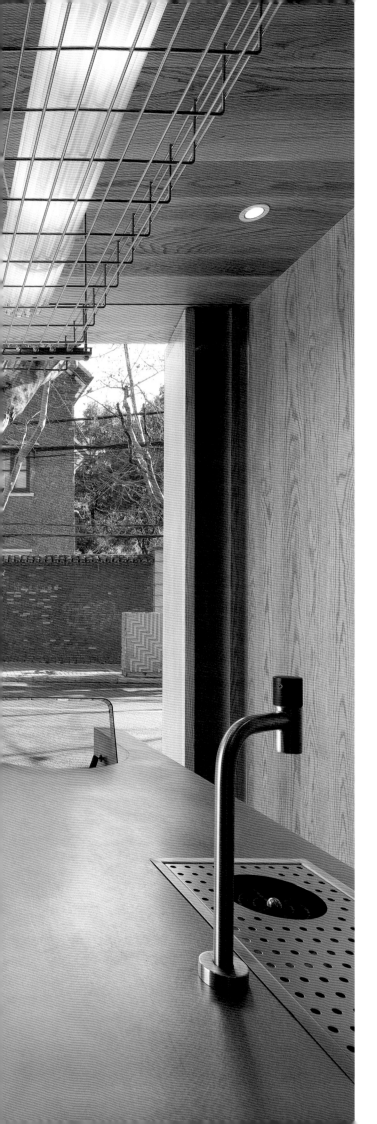

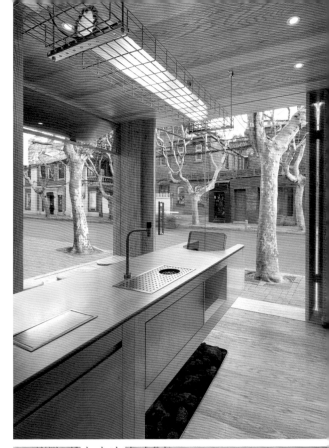

1.2. **打開咖啡廳與城市的距離** 考量狹長空間的採光性,設計者嘗試打開咖啡廳空間,藉由大面窗讓室內保持透亮,也拉近與城市的距離。3. **善用空間增設立飲區** 為了帶來不同的體驗,將室內走道化為立飲區,讓咖啡師能與客人零距離互動。

2

1 3

4.5. **以內凹、外延伸方式創造座位**　把座位區提前店鋪前端，順應格局以內凹、外延伸方式，創造出室內外的座位區，讓客人能邊品嚐咖啡邊感受鄰近城市氛圍。6.7. **帶有衝突感的陳設裝飾**　入店即會被前方的黑膠唱片機以及下方的火山石給吸引，藉由陳設軟化了咖啡與對街附近酒吧之間的衝突感。

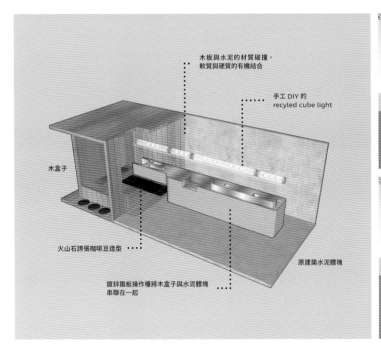

木板與水泥的材質碰撞，
軟質與硬質的有機結合

手工 DIY 的
recyled cube light

木盒子

火山石誇張咖啡豆造型

原建築水泥體塊

鍍鋅鐵板操作檯將木盒子與水泥體塊
串聯在一起

1. Yijian Cafe Shanghai 的立面圖，能看到相異材質結合的巧妙手法。2.3. 木盒子的設計概念圖，可開闔的規劃能為室內引入陽光。4. 面對狹長的空間，設計者藉由鍍鋅板製成的長吧檯布局內部，讓它不只兼具點餐、咖啡製作的功能，同時還是串聯空間中相異材質的重要因子。

古魯奇建築諮詢公司

主持設計師：利旭恒。網址：www.golucci.com

FRAME AWARDS 2022 Bar of the Year

Yijian Cafe Shanghai

地點：大陸・上海。類型：咖啡廳。坪數：30 ㎡（約 9 坪）。建材：木材、玻璃、鍍鋅板。參與設計：利旭恒、許嬌嬌，劉小楊。營運團隊：易間咖啡。

易間咖啡為大陸網易旗下的咖啡品牌，這間 Yijian Cafe Shanghai 座落於大陸上海巨鹿路，一棟建於 30 年代中法混搭的公寓建築上，當年的時尚社區如今已經是住商混合的形態，相形之下別有一番味道。面對這樣一個獨特的環境條件，古魯奇建築諮詢公司設計總監暨創辦人利旭恒希望能讓場域回歸純粹，以流露本質方式帶出空間味道，也藉此回應品牌專注提供高品質、好咖啡的態度。因此他提出將一個相當簡約俐落的木盒子，並鑲嵌於水泥建物中的概念空間，讓這裡不只成為一個能專注品嚐咖啡的場域，咖啡愛好者也能在這裡展開各種不同的交流。

木盒子與長吧檯讓空間變得更有連慣性

Yijian Cafe Shanghai 基地屬於狹長型，為符合銷售營運，如何有效地將一間咖啡店所需的功能逐一放入，著實考驗著設計團隊。正因為店面空間相當地狹小，前端木盒子設計以折疊拉門結合大片玻璃門窗，最大限度的為室內引入陽光，白天空間浸潤於和煦陽光，入夜則點起暖色光線，空間充滿溫馨感。為了不壓縮內部可用空間，設計者將部分座位區規劃在這一帶，順應格局條件，對內運用有點類似內凹窗的手法創造出座位區，以半開放的空間語彙，模糊咖啡廳室內與戶外街區的界線；鄰外則是從地平檯面建構出室外座位區，藉此拉近咖啡廳與城市之間的迷人距離。

再往內走，利旭恒於空間中加了一座以鍍鋅板為材質的長型吧檯，同時讓另一側的操作平台與之平行，不僅讓顧客們可清楚看見手沖過程，同時也肩負著串聯木盒子與原建築水泥體的角色。為了營造不同的咖啡體驗，利用吧檯區前方一隅設置成立飲區，自然地藉由一杯咖啡、一段談話，使咖啡師與客人的連結與互動更加活絡。因品牌本身對於咖啡豆品質相當堅持，特別於空間內側規劃了一間烘豆室，由店內人員親自烘焙以確保咖啡豆的新鮮度與品質。

設計人觀點

趙璽

街角不過度空間的裝飾，與街道產生互動關係，讓行走在都市裡的行人有一個休息喘息的角落。不矯情的手工燈具照明，俐落簡潔的服務吧檯，內外通透的關係，讓街道多了一個美好的風景，是個讓人舒心的好設計。

張麗寶

突破狹長空間限制，效率地置入營運所需機能，以木盒子概念呼應品牌定位及在地建築特色，並解決採光問題也拉近與城市的距離。

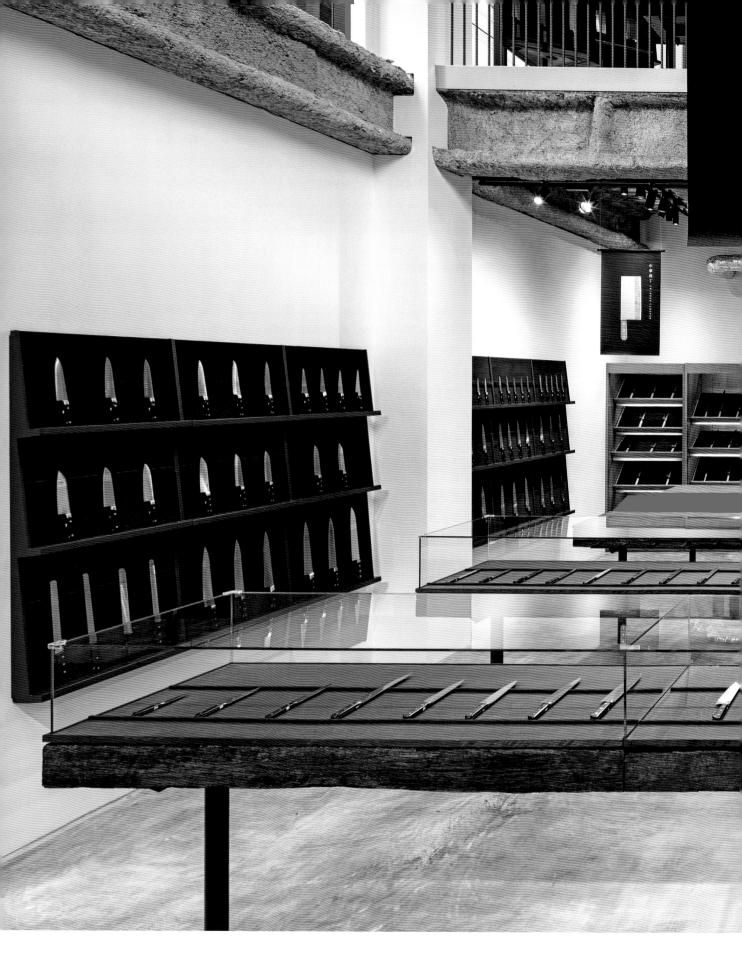

12

KAMA-ASA Shop
以材料回應品牌的講究與用心

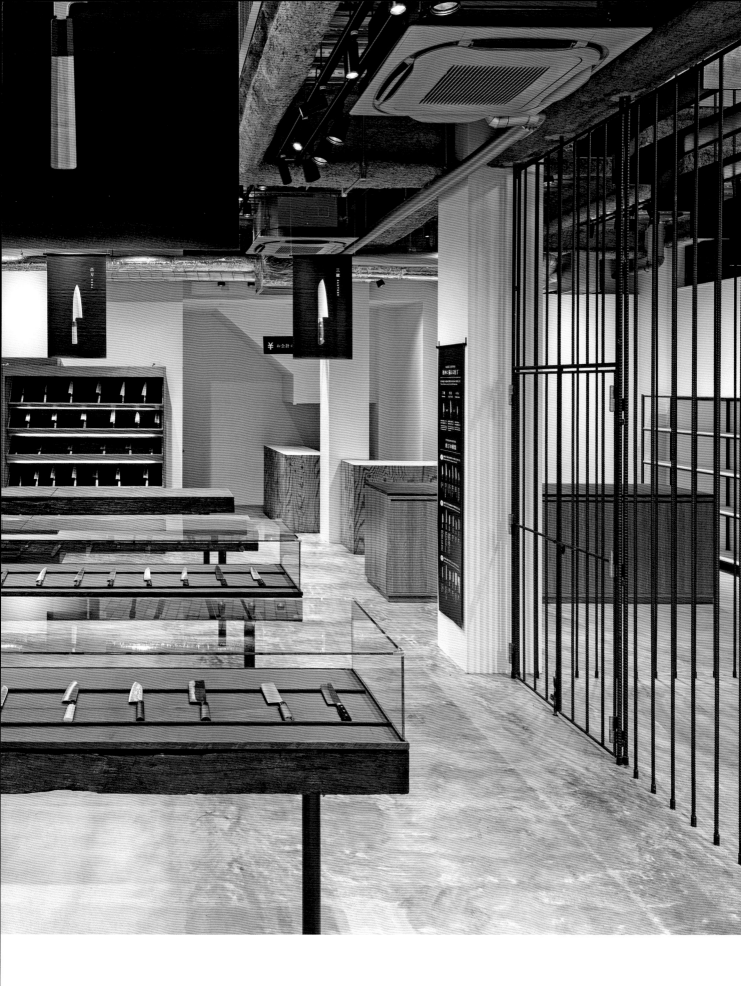

「釜淺商店致力將製作廚房用具工匠的精湛技術提供給顧客，店鋪設計以樸實的設計呈現，藉由鋼筋隱喻背後精神，也成為展示工匠們技藝最好的空間。」

2022 Red Dot Design Award：Best of the Best

文、整理｜余佩樺　空間設計暨圖片資料提供｜KAMITOPEN Co., Ltd.　攝影｜Keisuke Miyamoto　111

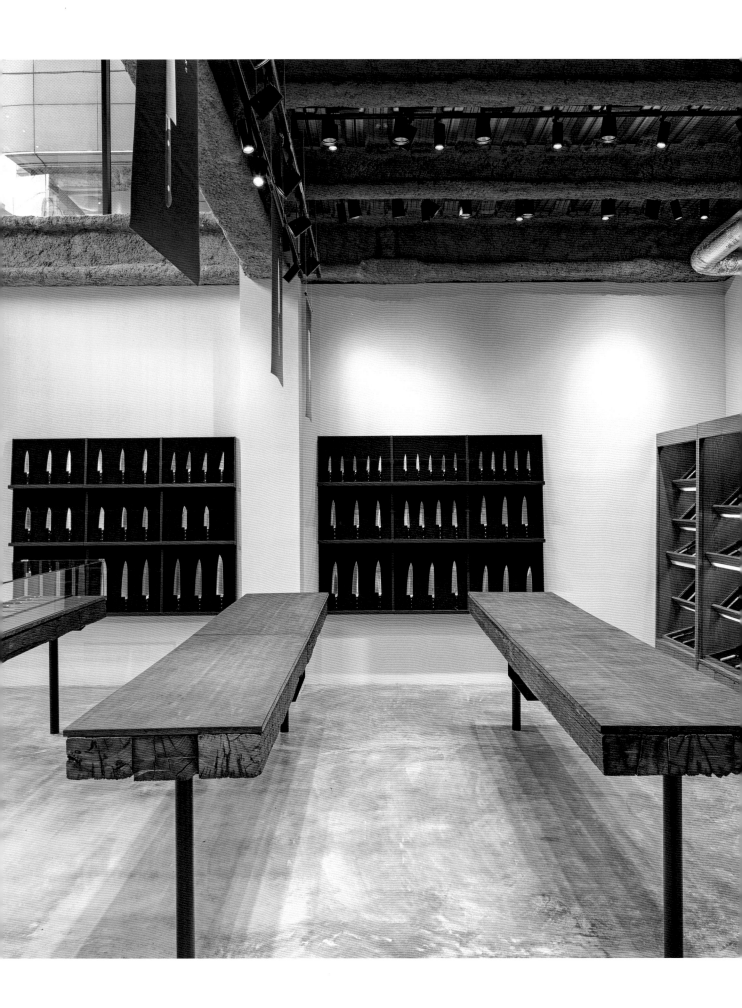

1.2. **創造出最舒適的選購距離**　陳列高度考量人體視線角度，同時展架之間不會過於靠近，營造出最舒適的觀賞、挑選關係。3.4. **一絲不苟的設計哲學**　一條條的鋼筋透過設計轉化成空間語彙，俐落的收於天地壁中，隱喻匠人細膩、一點也不馬虎的態度。5. **簡單就很有力量**　店鋪外觀不鋪張也不華麗，選擇以樸實、簡單、低調做表現，想藉此來表達 KAMA-ASA Shop 傳承百年的品牌精神。

1st floor plan

2nd floor plan

商品的展售分布於牆面四周與中央，形成一目了然的陳列，進而形成出的動線，可引領顧客自在的選購。

KAMITOPEN Co., Ltd.

主持設計師：Masahiro Yoshida、Yoshie Ishii。

網址：kamitopen.com

KAMA-ASA Shop

地點：日本・東京。類型：料理刀具店。坪數：231.62m²（約 70 坪）。建材：鋼筋、木元素。協同設計：KAMITOPEN Co., Ltd. ｜ Masahiro Yoshida、Yoshie Ishii、Naganuma Architects Co., Ltd. ｜ Hidemitsu Naganuma、EIGHT BRANDING DESIGN Co., Ltd. ｜ Akihiro Nishizawa。營運團隊：KAMA-ASA。

專售料理用具的日本釜淺商店（KAMA-ASA），自 1908 年成立至今已超過百年，是一間已傳承四代的料理道具專門店。一直以來都是以「良理道具」為宗旨，為消費者從日本各地嚴選出各式良好的廚房用品。在第四代店長熊澤大介繼承後，一方面秉持品牌宗旨，另一方面為了讓更多人也能接觸到好用的料理工具，先是在 2011 年做了品牌重整、2018 年跨足海外經營，2020 年為了突破疫情困境讓顧客願意造訪商店，進行了店鋪翻修計畫，委由日本建築事務所 KAMITOPEN Co., Ltd. 操刀，經重新梳理後，販售品被清楚突顯出來，原本四平八穩的店面亦有了鮮明意象。

好的用具未必有華麗裝飾，且多半質樸無華，但當人們使用它時，會慢慢感受其中的魅力甚至為它著迷。因此設計團隊決定刪去花俏與複雜，特別選用最基本、單純的建築材料──鋼筋來表達品牌的料理用具的實用與耐用，同時也帶出在地匠人製作刀具的手工精神與專注態度。

以簡單和純粹映襯商品的細膩作工

KAMA-ASA Shop 為一個複層形式的店鋪，可以看到內部空間設計者以鋼筋作為主要表現材，多半隱藏在空間牆面或結構中的鋼筋，而今特別將它外顯出來成為設計元素，不只是連結上下樓層之間的關係，更進而形成店內的扶手、立面裝飾甚至傢具，暗喻品牌精神，亦有呼應販售料理刀具的用意。

考量空間結構特性，以全然開放的設計、寬敞的動線進行布局，同時也顧及店內販售著日本不同地區生產的料理刀具，光種類就多達 61 種，數量更近千把，因此設計者將這些料理刀具部分利用層架收於牆面、部分則置於中央展示檯，除了利於店內人員歸類排序，也讓這些刀具可以被顧客所清晰地一一看見，選逛時既不感到侷促、有壓力，還能順勢在店鋪內自由地上下遊走。

燈光是商空陳列展示重要的靈魂，店內裡設計者利用空間挑高優勢，以大面開窗引入自然採光，作為室內主要光源之一，同時搭配軌道燈、投射燈等，除了創造出層次更豐富的光影，也藉此來突顯料理刀具的優雅與細緻。

設計人觀點

趙璽

日本刀具的職人精神，在這間店面中返璞歸真，剔除多餘的元素，令人們更能聚焦在這些作為主角的刀具上。從樸實的外觀到室內空間的選料，讓人聯想到磨刀石、刀子的鐵件……等，更能看出設計師對於空間定義的精準性。

袁世賢

設計者很清楚刀具是空間的主角，因此不管是平面或立面的展示，都以藝術品的角度、氛圍在處理呈現。好像也能看見設計師將刀痕、或是切割物體的線條轉換在空間物件的呈現上，對刀具的精準詮釋，讓人能透過空間去作連結與想像。

SPMA Store
解構服裝特性，置入新框架、材料重整零售動線

「老建築保存再利用不只是功能上的活化，Atelier tao+c 尊重老建築的既有構造與材料，以經濟實惠且充滿藝術性的手法，創造獨特的零售體驗。」

2022 INSIDE World Festival of Interiors Retail Category Winner

Clothing
A.W.A.K.E
ABOQI
AIN SHY
BLETU
BONBOM
EENK
ELYWOOD
HAIZHEN WANG
JUNLI
KIMHEKIM
LECOER
MAMOUR
MARIPO A D

DIAOSABA
WOONSEBAG
DOTO
OHLANOF
PRYVATEPOLIZ
RE MASTERED
ROBERHUN
ROLLING ACID
858
SHANG SIYIHANG
TRINTE
ZZFYSTUDIO

Accessories
UNRAN
EEPYYEHA
NGERSTUDIO
PS

Shoes
ICOTNES
DAT
URBANCROSSFOOT
LOSTZ WENIG
OFFWER

Bags
CRISTOBALL
MARCIN ODOIS
SIZE ON SIZE

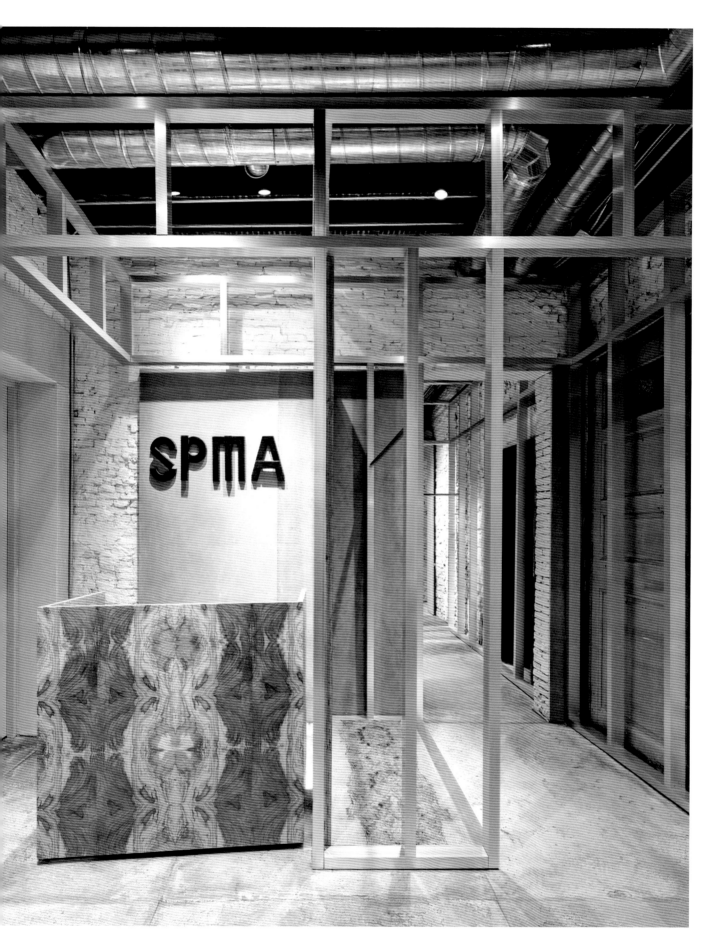

1. **通透材料提升側廊採光** 入口側廊以石柱和混凝土形成 T 型結構，藉以支撐不鏽鋼板和中空板，半透明材料運用引入更多的光線。2. **新舊材質連結創造空間張力** 原始三個獨立房間透過材質與結構設計，突顯零售商空的特色，其中粗糙的混凝土與舊磚牆連接，展示空間的張力。3. **置入新框架回應零售主題** 老建築翻新以零售主題─服裝構造為靈感，為空間包裹上一層新肌理，如同衣服外露的縫線或襯裡。 4. **鋁質構件改變行走動線** 無須拆除格局，而是透過不同材質框架的置入使用，自然而然地演變成一條曲折但有計畫的行走路徑。

1	2
3	

4

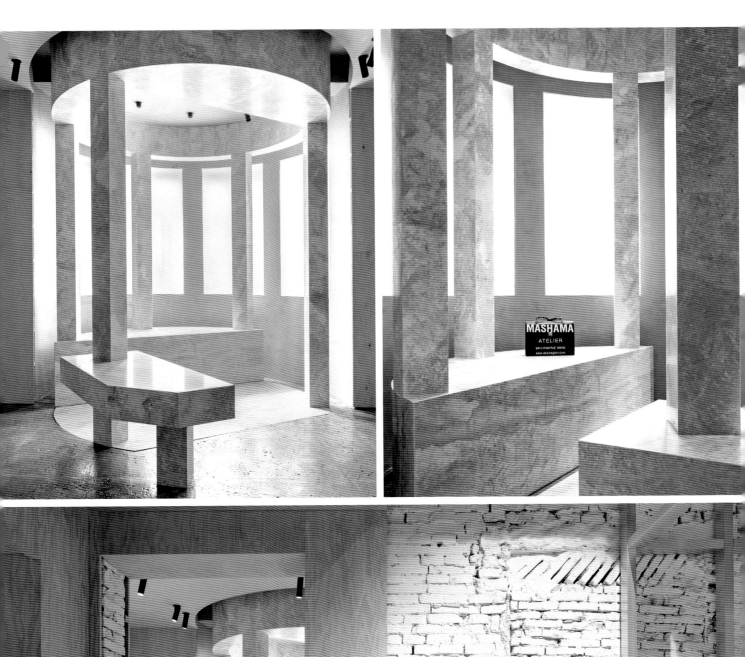

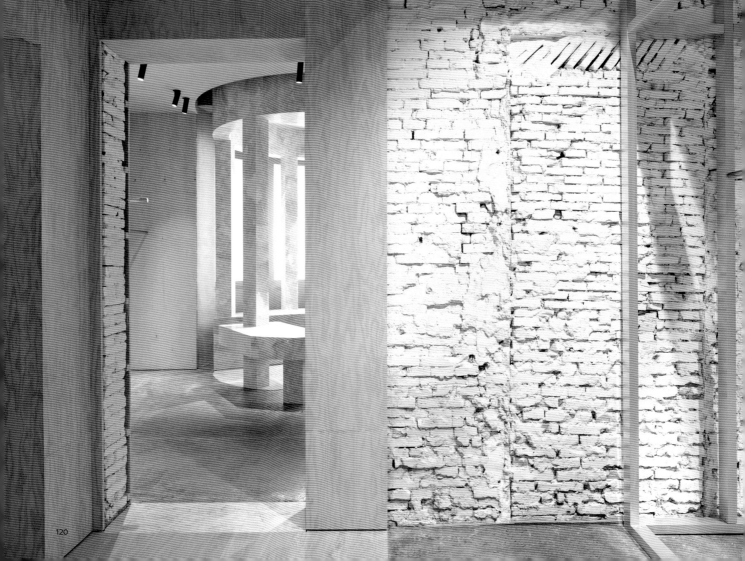

5.6. **具裝置、陳列與結構的大理石量體** 順應既有弧形窗面，融入古典大理石柱相互呼應，柱體既是結構也發展成為陳列展台，同時兼具空間裝置的效果。7. **老磚牆刷白作為空間襯底** 空間內部經歷不同時期改建形成的斑駁印跡磚牆予以保留，進行刷白與清理，成為簡約質樸的空間襯底，與新置入材質產生新與舊的對比。8.9. **木盒框架延伸後院，創造鮮明空間對比** 更衣室和展示架系統整合在新的木屋結構中，且特意從內部延伸到後院花園，營造出強烈的空間感，與獨立的服飾陳列間形成鮮明對比。

| 5 | 6 | 8 |
| 7 | | 9 |

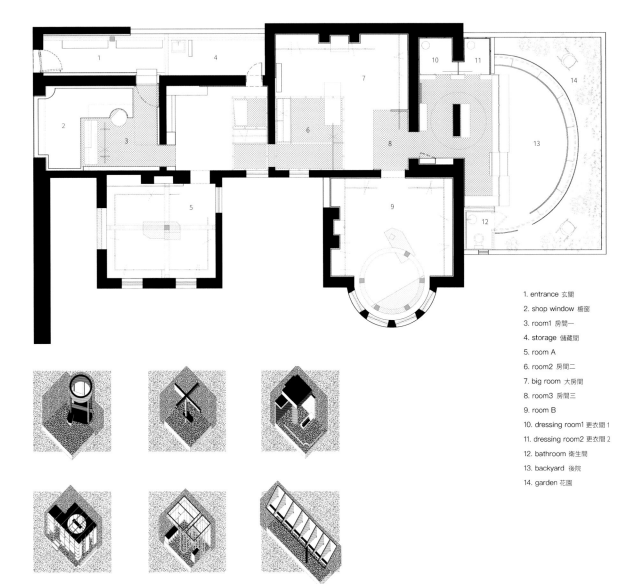

1. entrance 玄關
2. shop window 櫥窗
3. room1 房間一
4. storage 儲藏間
5. room A
6. room2 房間二
7. big room 大房間
8. room3 房間三
9. room B
10. dressing room1 更衣間 1
11. dressing room2 更衣間 2
12. bathroom 衛生間
13. backyard 後院
14. garden 花園

利用新的鋁框架連接原始房間布局，重新形塑消費動線，同時也保持適度的開放性。

西濤設計工作室 Atelier tao+c

主持設計師：劉濤、蔡春燕。網址：www.ateliertaoc.com

SPMA Store

地點：大陸・上海。類型：零售空間。坪數：225 ㎡（約 68 坪）。建材：混凝土、白色石灰漿、鋁方管、大理石、雀眼木、花旗松 。主持設計師：蔡春燕、劉濤。設計團隊：王唯鹿、曾亞卿、徐大偉、何夕濛（實習）。照明燈具：Huahlighting 全晟照明。施工團隊：JING CHENG RENOVATION 精承裝飾。

舊建築改造、重新活化，一直是這幾年來設計探討的議題，獲得 INSIDE World Festival of Interiors 零售空間獎項的 SPMA 品牌集合店，即是上海 1930 年代老屋的翻轉。基地是一棟典型磚木結構的里弄住宅，在既有牆體的限制下，連續排列的房間布局，產生狹長縱深的通道。為解決格局上的問題，設計團隊從品牌零售商品服飾結構特性，以及對於建築的理解為出發，將建築修繕和新建構造的作法視為如衣服上外露的縫線、襯裡般，決定捨棄大動作的拆改行為，以尊重老建築為前提，室內三個房間予以保留、微調幾個開口方向性，並依次置入三個不同材質的構件，重新梳理出一條具有轉折變化的動線，自然引導消費者行進。

材質對比疊加，突顯細節構造

新的鋁型材料不僅串聯兩個房間，承擔重塑動線的功能，同時也保留視覺上的通透性，甚至結合華麗的漆面雀眼木嵌入金屬質感的盒子中，不同特徵的材料以充滿層次的方式進行疊加，進而突顯細節構造。除此之外，不論是鋁型構件或是大理石塊量體，更肩負結構與裝飾意味，而粗獷的混凝土與原始磚牆、木梁天花碰撞融合，也展示著建築構造的力量與銜接特色。

於既有建築添加新構件的方式，同時展現在後院與玄關的處理上，設計團隊置入兩個輕型隔間，一前一後地安裝在厚重的磚牆建築上。原本廢棄的入口側廊重新梳理，石柱和混凝土梁以丁字結構支撐著不鏽鋼板和中空板，形成輕巧的頂棚之外，半透明的材質也讓更多的光線能夠進入廊道內部。後院的輕型隔間運用概念則是由輕鋼架龍骨構件與落地玻璃組成明亮的花園，與老建築內的幽暗房間再度形成強烈的對比；一方面也透過半亭半屋的木盒子框架，試圖讓建築由內向外延伸，並銜接著後花園，消費者依著具有轉折的動線行進至此時，創造另一層次的視覺氛圍感受。設計團隊重新審視老建築屬性，藉由與場地相互融合的獨立結構重新布局滿足零售需求，並結合服裝製作、形式納入設計思考，創造新的內部景觀也改變了銷售行為模式。

設計人觀點

趙璽

商業空間的本質是襯托商品的價值，如果空間與商品沒有關係，甚至空間蓋過商品，我覺得都是不對的。本案改自 1930 年代的老房子，雖然拆解服飾特性帶來新的內部景觀，但與品牌之間的聯繫個人認為還是稍嫌薄弱。

袁世賢

設計師為空間重新加入了一個新的介質，即服裝特性的解構，讓空間產生一些質變，帶來新的感受。此外也能看見環保的意圖，老建築的結構與屬性，為空間注入特色。

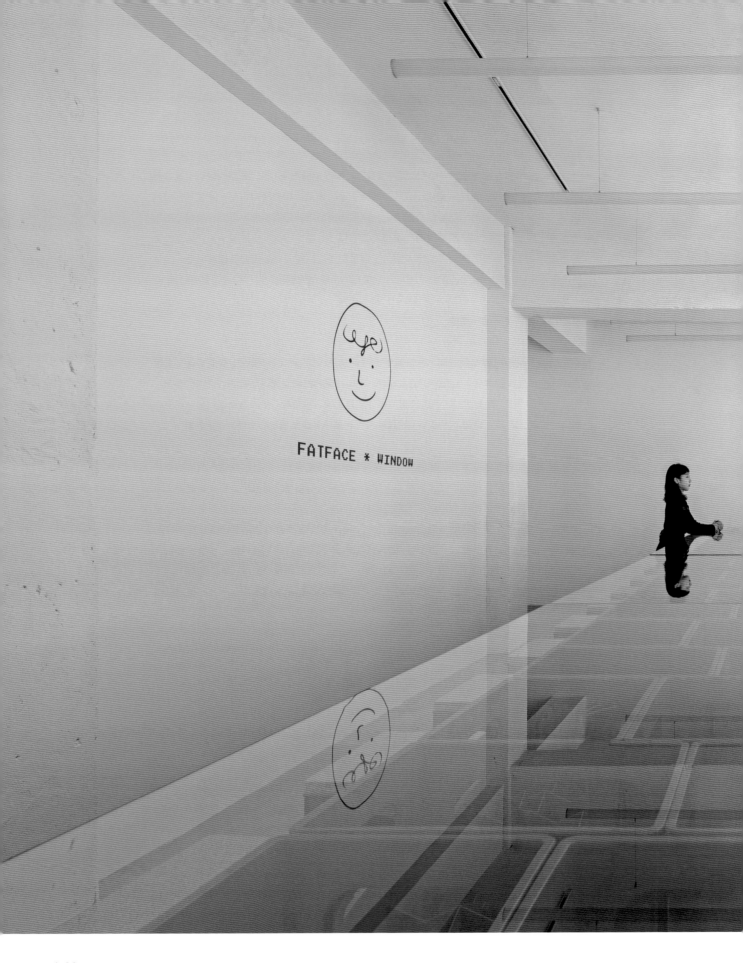

s 14

Fatface Coffee Pop-up Shop

運用裝置手法，表達品牌的個性主張

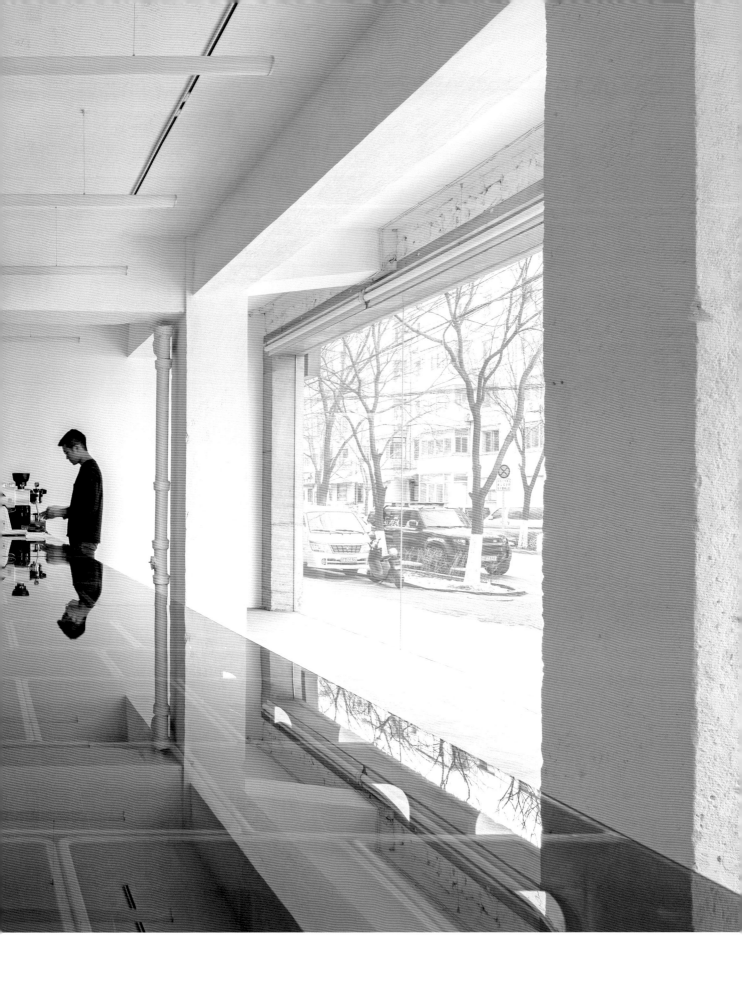

「啤酒箱套的再利用，環保、成本又低廉，還兼顧在地文化的兼容性。製作區與座位區的對調，打破了使用互動向度，同時也進一步加強了快閃店與周邊地區的連結。」

2022 FRAME Awards Pop-up Store or the Year

文、整理｜余佩樺　空間設計暨圖片資料提供｜白菜設計　攝影｜圖派視覺

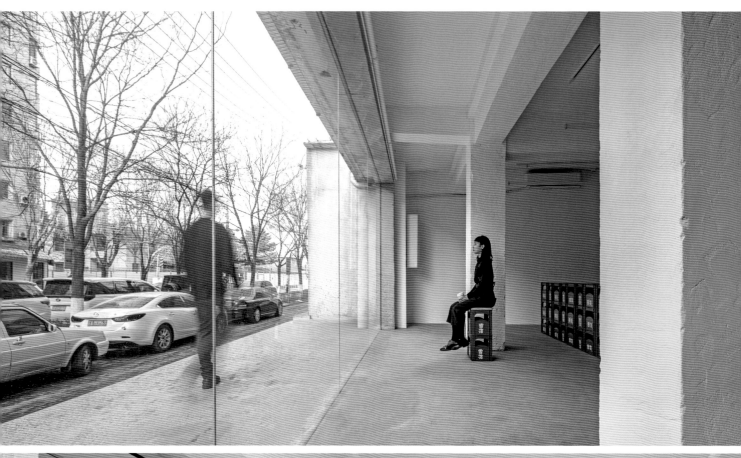

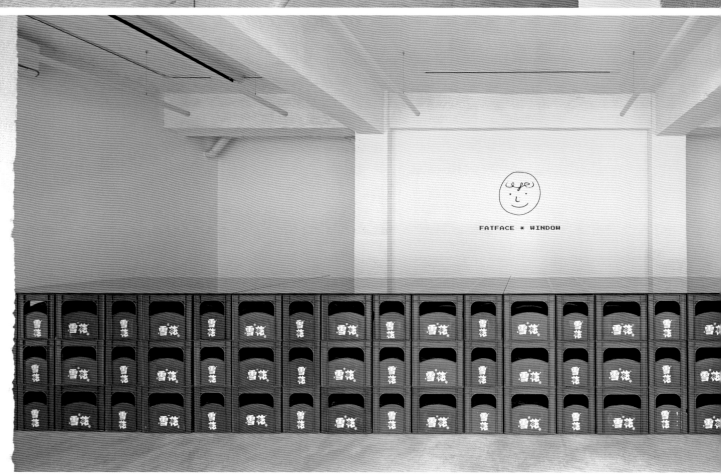

FATFACE * WINDOW

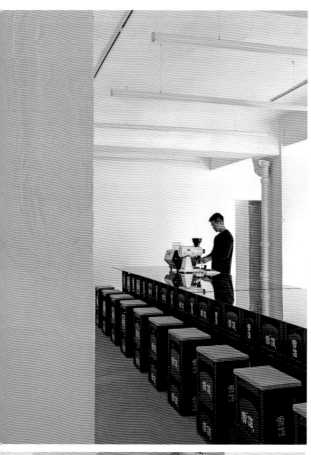

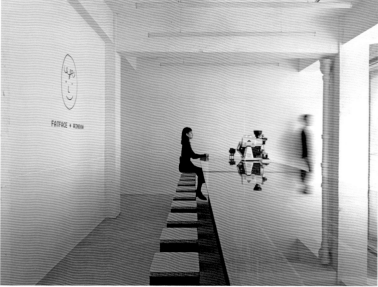

1. **製造人與環境對話的機會** 顧客品嚐咖啡不再朝內,而是把方向朝於戶外視野,可以跟環境有多一點的互動性。2. **一反常規的設計思考** 為了呼應品牌帶點叛逆的主張,平面布局上刻意將咖啡師與客人位置對調,創造出新的互動關係。3. **利用分量感製造張力** 當 300 個啤酒箱套聚攏成一個長型島檯時,它在空間中具有一定分量之餘,也兼具視覺張力。4.5. **簡易加工讓物件更實用** 將承租而來的啤酒箱套堆疊後,分別加了玻璃、板材後,既轉化成實用的中島面檯、座椅等。6.7. **綠色光帶營造出迷幻氛圍** 白菜設計以水平儀投射出的綠光作為夜間的主要光源,成功營造出迷幻效果,連帶也與綠色啤酒箱套做了呼應。

快閃空間以長型吧檯為軸線,把視野最好的角度讓渡給顧客,讓他們能盡情享受其中,創造更多的可能。

白菜設計

主持設計師:趙凱文。網址:www.baicaidesign.com

Fatface Coffee Pop-up Shop

地點:大陸・遼寧瀋陽。類型:咖啡快閃店。坪數:80㎡(約24坪)。建材:玻璃、啤酒箱套。營運團隊:Fatface coffee。

Fatface coffee 是大陸瀋陽裡的一個在地小眾咖啡品牌，原先已在當地開了兩間分店，經營考量關係，後續有意先關閉既有店鋪再另闢兩間新店，為銜接上這段過渡期，推出了這間座落於 WINDOW 畫廊空間內、為期一個月的快閃店 Fatface Coffee Pop-up Shop。

白菜設計設計師趙凱文談到，品牌的價值觀中蘊含重視咖啡品質的概念以及積極叛逆的態度，因此在設計上將品牌價值植入於空間，以「積極叛逆的態度」作為軸線，貫穿空間也藉由空間傳達出 Fatface coffee 的主張。當然設計團隊也深知，一個品牌要深入市場，行銷溝通必須在地化，尤其瀋陽是一座啤酒文化城市，設計團隊便試圖在快閃店中運用裝置的手法，探討兩者之間的關係和衝突火花。

生命周期短、空間張力更要強

Fatface Coffee Pop-up Shop 座落於畫廊內，考量快閃店周期所對應的成本控制與空間張力，選擇以模組化的啤酒箱套作為空間內主要的構成，利用其獨特的結構與訂製玻璃、板材等結合，創造出吧檯、座椅、周邊展示等不同的功能。為了讓這間快閃店體現出積極叛逆的特質，平面布局跳脫一般咖啡廳的常規思維，以一個經由 300 個箱套組成的長吧檯來定義空間，刻意將咖啡師與顧客位置對調，帶出最直接的空間交互體驗，一來將客人的視野引導向窗外，強化空間方向性也能與環境產生互動，二來藉由「人」的參與互動如同行為裝置藝術一般，與畫廊空間特質做了另一種呼應。

商業空間中燈光扮演著重要的角色，既然已選用綠色的啤酒箱套作為主要材料，那麼燈光是否也有呼應綠色的可能？於是設計團隊從建築、室內空間施工中常用的水平儀獲取靈感，在快閃店內設置了兩台水平儀，到了晚上主要照明以水平儀散發出的綠光為主，僅僅適度補強一點光源，整體散出迷幻氛圍，所呈現出的效果也成功帶出反差感受。

設計人觀點

趙璽 _____

快閃店就是要刺激感官，透過強大的 image 提供概念性的表達。這個案子非常簡單，但意象也非常到位，木工雷射的綠光與啤酒箱套的運用令人印象深刻。

袁世賢 _____

設計者透過大陸熟知的雪花啤酒帶來的「喝東西」的記憶，置入在咖啡品牌中，彷彿宣告一個新世代的來臨，這是一個有趣的作法。

15

The F.Forest Office
不只是辦公室，退階與開放之間連結鄰里日常

「這個項目融入在地文化背景為思考，儘管預算受限，但設計師們重新以現代設計實踐社區營造概念，宛如老漁村裡的一顆寶石般發光閃耀。」

—————————————————————— 2022 Dezeen Awards Small Workspace Interior of the Year

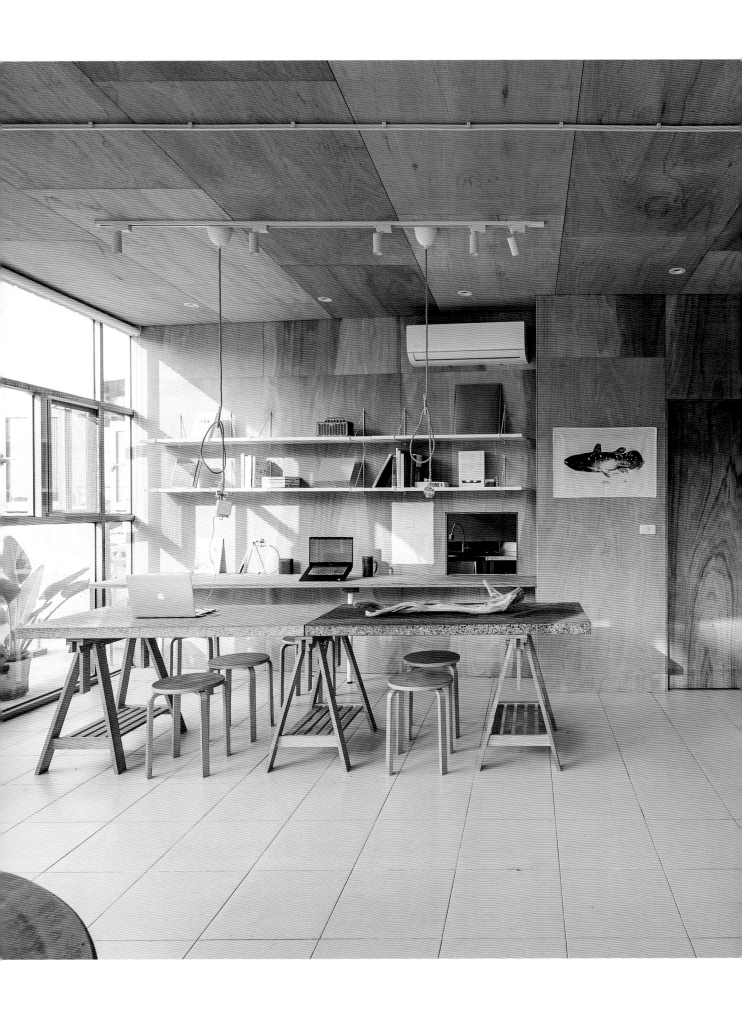

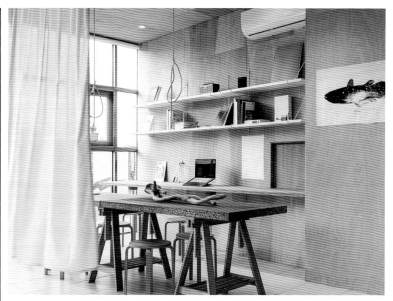

1. **軟性布簾彈性變化空間使用性** 辦公區域與手作教室採用軟性布簾當作隔間，經由簾幔的拉闔之間改變空間的獨立與開放，以及靈活彈性的使用。2. **角形桌巧妙微調格局** 透過廚房與辦公空間的角形桌面設計，巧妙地修正格局，讓辦公場域較為方正，以便於各種傢具的擺放使用。3. **夾板座椅結合工具收納** 將一側玻璃窗面以夾板規劃長形座椅，底部做出開放分隔設計，可收納手作課程各種工具。4. **水泥平台延續在地居民互動** 工作空間一側採用退階設計手法，增加水泥平台的搭建，吸引村落居民乘涼聊天，串聯彼此之間的情感互動。

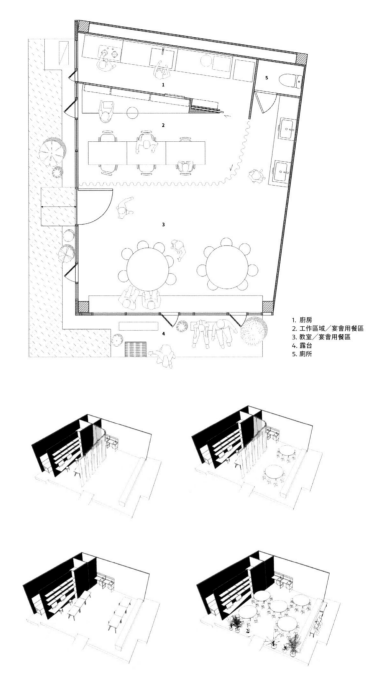

1. 廚房
2. 工作區域／宴會用餐區
3. 教室／宴會用餐區
4. 露台
5. 廁所

角形桌面達到導正空間分割的效果，讓辦公和手作教室變成易於使用的方形空間，可輕鬆地使用方形桌、台式圓桌。

Atelier Boter 拾五設計

主持設計師：謝仲凱、胡文珊。網址：https://architizer.com/firms/atelier-boter/

2022 Dezeen Awards Small workspace interior of the year

The F.Forest Office

地點：屏東．林邊。類型：小型工作空間。坪數：16 坪。建材：夾板、水泥板、矽酸鈣板。設計執行：謝仲凱、胡文珊。營運團隊：大小港邊。

屏東林邊崎峰社區的漁村村落裡，一處曾經是荒廢已久超市的三角窗基地，在屏東「大小港邊熱帶雨林 Fish Forest」承接後，期盼透過在地行程、手作課程吸引更多來客對村落的認識，有趣的是營運團隊更將台式辦桌文化作為課程體驗結尾。有別於一般工作空間的封閉性，從「地方創生」出發，工作空間不只是辦公，更是維繫鄰里情感、舉辦各種手作課程體驗的空間，因此，16 坪的室內空間除了要規劃可容納 8 人的辦公空間，同時必須思考 20 人手作教室、廚房，以及可使用 5 張台式圓桌的機能滿足。於是，設計團隊以功能性相互堆疊作為平面配置的主要核心，首先將廚房規劃於空間末端，並藉由廚房與辦公室之間的角形桌面修正略呈梯形的平面，廚房、洗手間以外的空間則採用軟性隔間—布簾，劃分出辦公空間及手作教室，然而又可藉由布簾的開放性，隨時將看似獨立的兩場域，轉化為寬敞的辦桌空間，並在週末時段創造視覺的穿透感，吸引社區鄰里參與使用。

開放水泥平台、玻璃外牆，創造與鄰里的互動共好

回應「大小港邊」所做的是漁村深度體驗行程，加上此社區七成以上人口組成為退休長輩，與在地居民建立共好互動關係，適度地將空間開放成為聚會場所，更是此案的設計核心。設計團隊觀察到，坐北朝南的三角窗建築，連接的是整排台式騎樓；退縮入口所形成的騎樓空間，是每戶人家蹲坐隨意在此聊天的聚集景象；漁村的活力往往會在傍晚，海陸風交接吹拂時啟動。延續此行為，透過增加水泥平台設計提高顯見度，無形中成為一種聚集的吸引；一方面延續過往玻璃外牆的使用，開放通透的延伸視覺，創造與鄰里間的互動。此外，考量入口鄰近柏油道路，為顧及長輩們的行走安全，在水泥地面內置入卵石作為緩衝，並悉心安排石頭間距疏密，創造帶有節奏感的效果。猶如台式社區活動中心的工作室，透過退階手法、通透玻璃立面適度開放，重新啟動漁村的活力與能量。

設計執行上另一困難在於，林邊的材料取得性並不如大城市，同時為兼顧整體預算限度，設計團隊盡可能以最低碳足跡方式來思考選材到發包施工，減少無謂的成本消耗。最終選用易取得、且成本能夠被控制的常民夾板，大量拼接為室內立面、辦公場域天花板，自然紋理色澤反而與台式辦桌傢具相互融合，透過玻璃外牆往內延伸，視線落在木質面上，聚焦且溫潤。透過設計改造，工作空間順其自然地融入台灣老傢具，整合不同世代的美學文化，同時以開放空間心態，串聯社區村落。

設計人觀點

袁世賢 _____

這個案子是與在地文化連結的典範，雖然是辦公空間，卻將所有能開放的地方打破，用一個最在地的文化象徵「辦桌」去歡迎所有人，這也歸功於它座落在一個鄰里型態的區域，才能實現這樣的設計價值。

何宗憲 _____

很難得的一個案子，能將室內空間與社區無私的連接，選擇將空間由內部反向外部。設計師用收斂、樸實、謙遜且帶有內涵的態度與手法，很有誠意地去跟鄰居打成一片，仿佛張開雙臂的姿態。

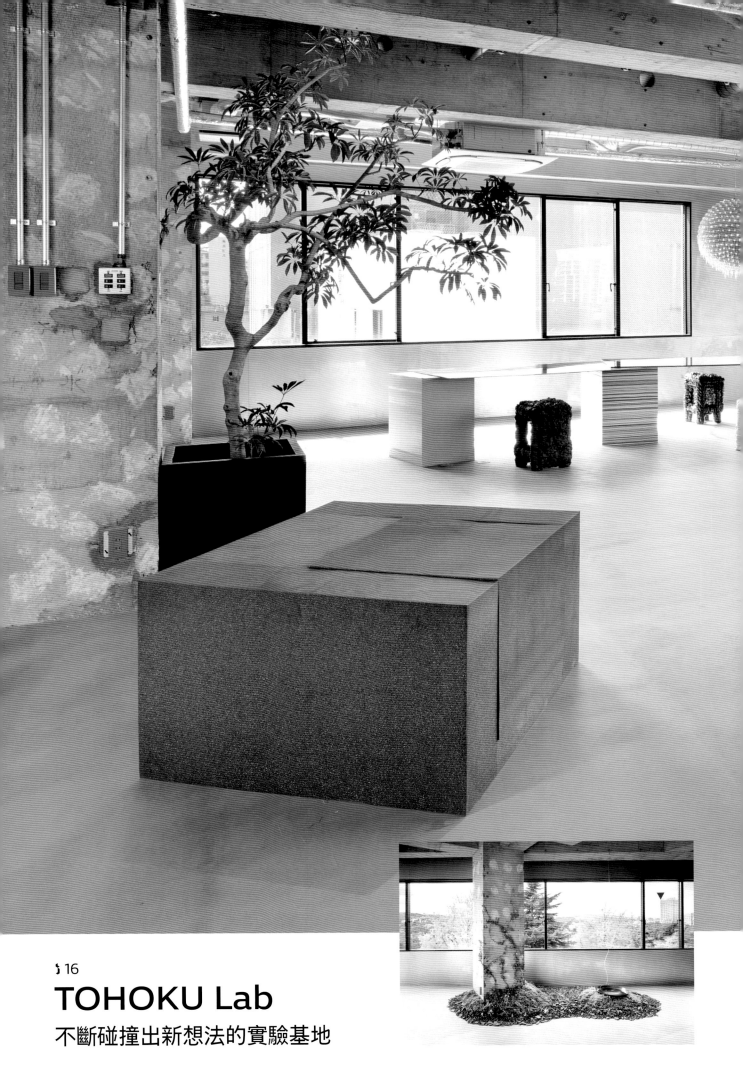

16

TOHOKU Lab
不斷碰撞出新想法的實驗基地

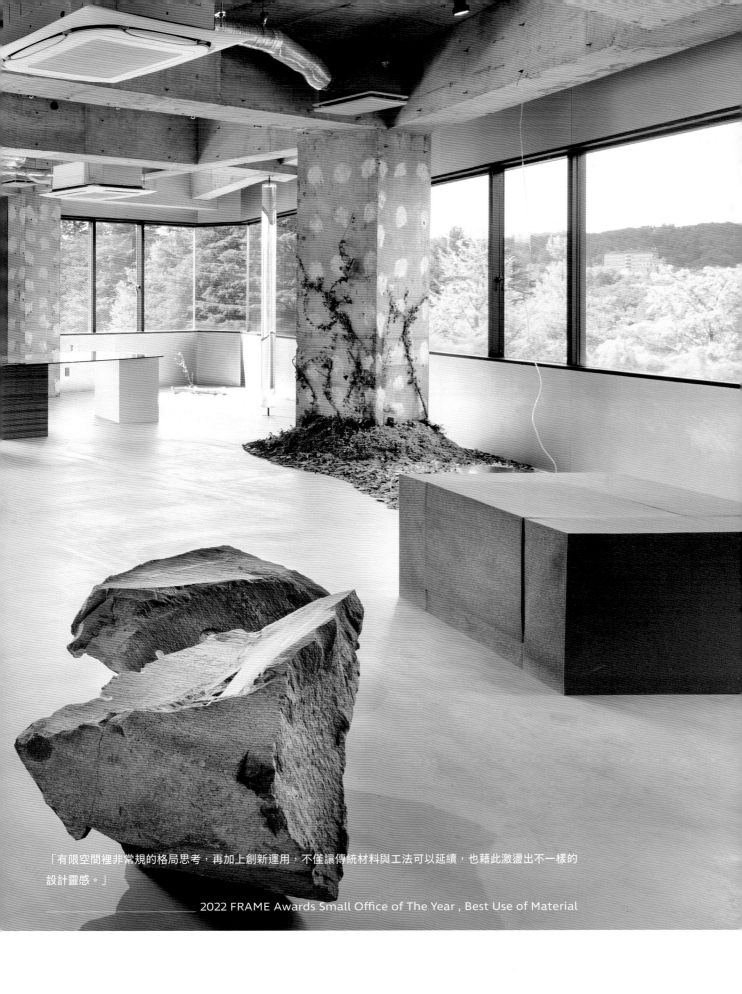

「有限空間裡非常規的格局思考，再加上創新運用，不僅讓傳統材料與工法可以延續，也藉此激盪出不一樣的設計靈感。」

2022 FRAME Awards Small Office of The Year , Best Use of Material

敢於顛覆和突破的實踐基地 無論是裸露梁柱，青苔還是水池的設置，都希望藉由不同的元素運用，讓這裡成為設計人敢於嘗試的創作基地。

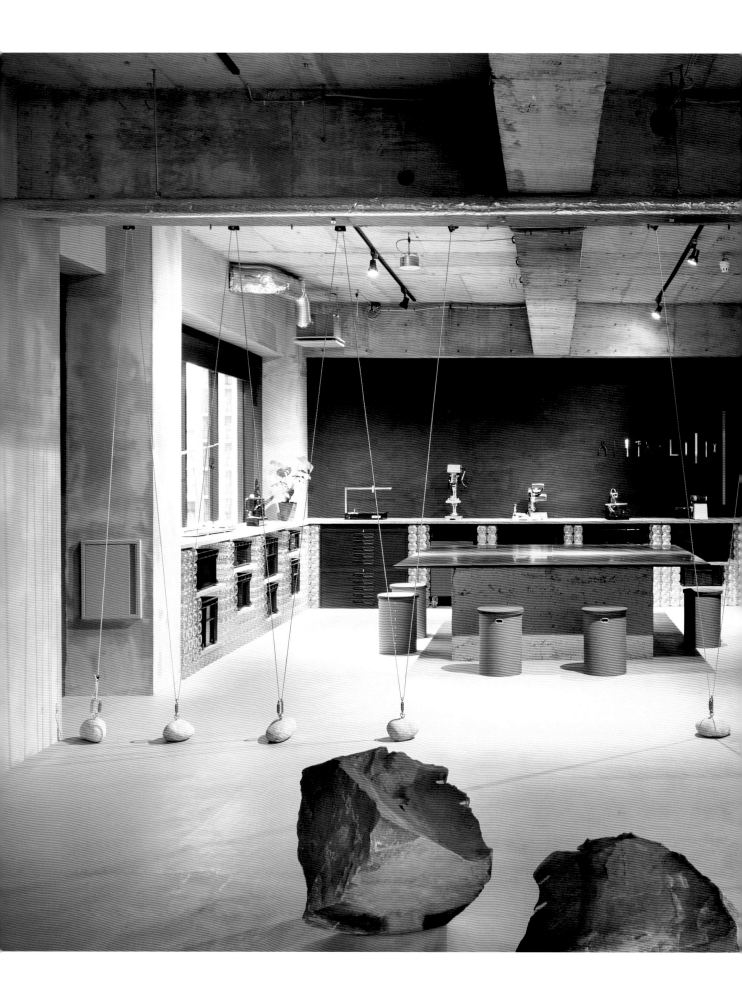

1. **超展開的新材質思考**　空間之間大膽地以石頭結合線繩作為隔間的一種，創造出隔而不斷的效果，同時也讓人對材質使用方式感到驚艷。2. **用藝術手法突破呈現瓶頸**　設計者以空心磚作為植栽容器，當一株株的植栽被放入，並利用藝術手法展示於牆面上，成功突破表現形式的瓶頸。3. **改變使用方式賦後材料新意**　一根根經由手工裁切的茅草，堆砌貼覆於牆上形成書櫃展示牆，材質經過重塑後充滿工藝感，也讓人重新看到它的價值。4. **翻轉塑膠保特瓶的價值**　一個個再普通不過的塑膠保特瓶，經過堆疊組合成為結構支架的一部分，可依需求靈活調整之間的尺寸與大小，本身可重覆再利用，且很環保。

跳脫傳統辦公室框架，利用材料來進行空間上的劃分，讓設計人能自由遊走其中並實際體驗材質的運用。

TAKT PROJECT

主持設計師：Satoshi Yoshiizumi、Takeshi Miyazaki。

網址：www.taktproject.com

TOHOKU Lab

地點：日本・宮城。類型：工作空間。坪數：160㎡（約48坪）。建材：石材、鐵件、茅草、空心磚。營運團隊：TAKT PROJECT

人類社會這幾年經歷了疫情，不只生活出現轉變，就連工作空間也長出了不同的樣態，未來的辦公空間比起純粹的功能性，能否激盪創意、持續孕育好事物更是重要。對設計人來說，在未知中探索是創作的本質，TAKT PROJECT 在東京總部之外，特別於宮城仙台為團隊打造了一個破除常規的工作空間── TOHOKU Lab，專門用於激發同仁的創造和思考。在這裡將想像搬進現實空間裡，不管是尚待發掘的宇宙，還是童年記憶中的幻想世界，都在源源不斷地為設計人提供可獲取的靈感。

由於 TOHOKU Lab 以多元化作為創作核心之一，因此設計者在這個項目中想要探討的，不僅僅是設計和創意上的突破與革新，更多的是想傳遞一種實踐探究的精神，他們使用各種質地豐富且迥異的材料，以及抽象的表現形式，不僅讓更多的碰撞與機遇能在這個空間裡相遇，也讓設計人能創造出更多的使用方式，即使只是一項很簡單的材料也能有許多的可能。

讓設計人親身體驗了解材料特性

有別以往傳統制式的工作空間，TOHOKU Lab 主要分為工作、休憩、會議兼會客等三大區塊，開放式的布局讓空間能更靈活運用，也使其成為與他人合作互動、碰撞出新想法的基地。過程中設計者將原始結構梁柱保留下來，並上頭做了像是「批土」般的處理，一塊一塊的效果，傳遞出一種反叛與革新的精神。另外，他們還將綠色植物、青苔、流水等天然元素引入其中，這些元素經過設計處理不僅為空間添了生氣，也顛覆了工作室單調枯燥的印象。

空間裡也嘗試了許多創新的材料，看似以裝飾性、不規則序列安放在空間裡，但其實設計者賦予了它們桌椅、書架等實際功能，藉此營造一種在感性與理性之間擺盪的狀態，激發設計人的創作靈感。休憩區的展示書牆，其靈感源日本早期茅草屋頂的建造方式，而今改由手工切割的茅草堆砌而成，不單增加了端景的變化，也讓原本平凡無奇的材料找到它的價值。至於在會議兼會客區裡，利用兩塊黃褐色的天然石材作為桌腳，並將其與質地細緻的單椅相結合，交織出帶有對比美感的效果。

設計人觀點

袁世賢

很明顯能感受到與自然生態連結的意象，破除了工作空間的常規，將窗外的綠意延伸到室內來，不得不提自然材質如石頭、苔蘚、水波等等的巧妙運用，甚至連展示架都是運用茅草為材料製作。

何宗憲

我非常喜愛這個案子，它打破了室內空間所謂的風格、動線、用途的輪廓，利用材質的重新定義，創造了猶如 Art Gallery 的感受。它其實是一個實驗室，在探索人與自然與材料的三角關係，給了我很多靈感，也讓我們看見設計的內容的確比技巧來得更重要。

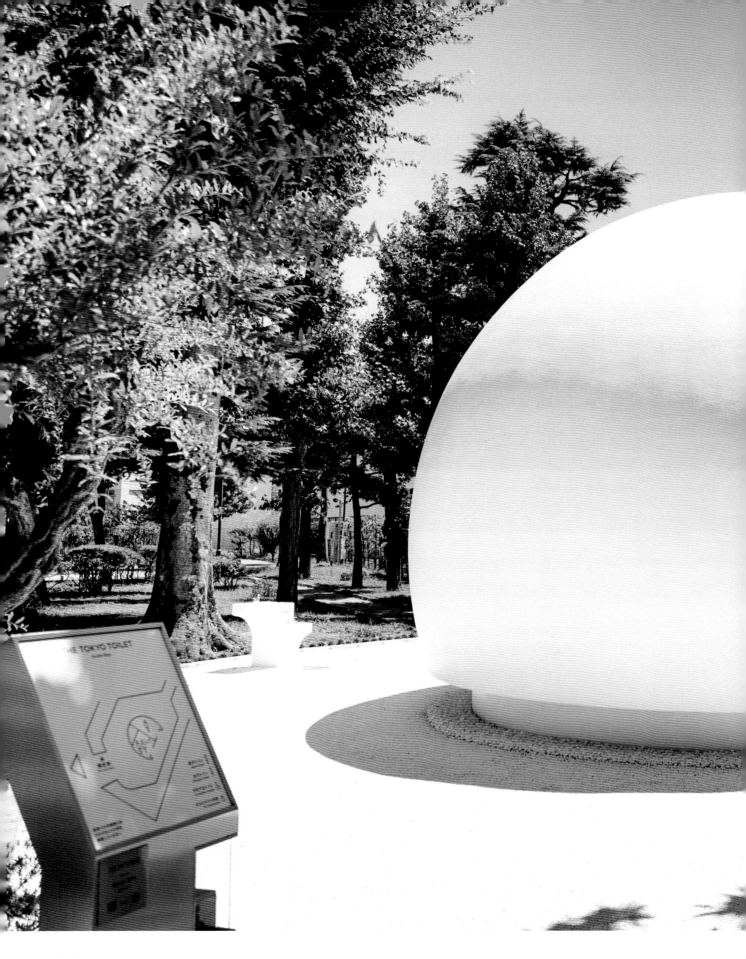

ぅ17

Hi Toilet

全球首個支援聲控的零接觸公共廁所

「本案是設計與技術如何應對當前挑戰的良好示範，近年來 COVID-19 大流行使人們意識到對非接觸式體驗的需求，這個公共廁所的設計既精緻又方便使用者，在美學、易使用與衛生之間取得平衡。同時具有公共藝術品的外觀，具有不同於一般公共廁所的誘人魅力。」

2022 iF Gold Award

文、整理｜黃敬翔　空間設計暨圖片資料提供｜日本財團、TBWA\HAKUHODO　平面圖提供｜株式会社久保都島建築設計事務所、Birdman Inc.

1. **功能齊全的聲控廁所** Hi Toilet 內設置了多組麥克風、紅外線裝置，以及支援聲控的智能馬桶，讓使用者能完全解放雙手，不必接觸任何表面。2. **簡約、純淨外觀顛覆骯髒印象** Hi Toilet 從外到內都以純淨的亮白色打造，整體也摒除多餘設計，顯得簡約美觀。3. **表列語音控制指令友善使用者** 考量到大多數使用者都是第一次使用聲控系統，空間內詳細列出了各項指令，讓民眾參考使用。此外也沒有完全捨棄傳統的手動按鍵，滿足各種使用需求。4. **外觀藝術品化** Hi Toilet 半球體的造型十分亮眼，入夜後，底部會湧現燈光，幫助民眾更容易找到它。5.6. **搭配智慧型手機啟動使用** 進入 Hi Toilet 前，只要以手機掃描 QR code 便能自動開門。

Hi Toilet 共設有左右兩格，左邊是無障礙廁所與男女共同廁所，右邊則是男用小便斗空間。

運用半球型解構設計，讓公廁內的空氣維持流通。

TBWA\HAKUHODO
主持設計師：佐藤一雄。網址：www.tbwahakuhodo.co.jp

Hi Toilet
地點：日本・東京。類型：公共廁所。設計團隊：TBWA\HAKUHODO、株式会社久保都島建築設計事務所、Birdman Inc.。業主：日本財團。

日本公益財團「日本財團」（Nippon Foundation）於 2020 年夏天發起「The Tokyo Toilet」計畫，邀集建築師、創意人為東京澀谷重新打造 17 座公共廁所，顛覆公廁昏暗、骯髒、惡臭與可怕的印象，並展現包容多樣性的一面。其中，由 TBWA\HAKUHODO 設計師佐藤一雄與其領導的 Disruption Lab 團隊，打造了一座無須任何直接接觸也能使用的語音控制廁所「Hi Toilet」，透過聲控便能操作開關門、座廁沖水、燈光等功能，還能播放背景音樂。

設計者指出，早在 COVID-19 到來以前就有了打造聲控廁所的想法，因為歐美許多研究都顯示，人們使用公廁時會盡可能避免接觸任何表面，數據顯示有 6 成民眾會用腳踩把手沖水，5 成墊了衛生紙才開門，還有 4 成及 3 成選擇用臀部、手肘關門。因此經過三年研究、規劃與設計，與跨界技術團隊合作，才完成 Hi Toilet。不過他也提到，COVID-19 的確加速了民眾對於「非接觸式廁所」的接受度，讓充滿先見、無須擔心接觸感染的設計概念，在後疫情時代別具意義。

球形結構創造良好通風、排除異味

Hi Toilet 建築體的部分，找來建築師久保秀朗操刀，打造最大天花板高度為 4 米的純白色球形結構，能有效引入自然通風並結合機械排風，形成全天候運行的通風系統，控制空氣的流動，並防止氣味積累，改善公共廁所過往常見的窘境。最為關鍵的聲控設定，則是與 Birdman Inc. 合作實現語音控制系統的設計。團隊透過在 Hi Toilet 入口處設置液晶螢幕，引導使用者以智慧型手機掃描 QR code 來開門進入使用，室內空間則設置了多處麥克風與紅外線裝置，搭配日本 TOTO 協助開發的聲控馬桶，讓使用者透過語音指令便能完成如廁體驗。考慮到不熟悉科技的人也有使用的需求，或是可能會面對 WiFi 連線或緊急情況等各種問題，Hi Toilet 並不限縮使用方式，透過手動仍能正常開關門、沖水，讓高科技的無接觸體驗，成為人性化使用的選項之一。

設計人觀點

何宗憲

對公共衛生的貢獻是顯著的，實現了這個時代需要的無接觸公共廁所，每一處細節都設想周到。然而外觀設計上整體過於搶眼，特別張揚，似乎無法融入周遭的環境，是我覺得可以做得更好的地方。

張麗寶

要走在設計前沿，必須要能回應時代，而所謂創新也並非是橫空而生，是從現實問題提出確切的解決方案，此設計充分實現現代的需求，並在美學與通用間取得極大的平衡！

Pingtan Children Library
喚起孩童對傳統建築的好奇心

「坪坦書屋（Pingtan Children Library）保留侗族建築傳統，不但讓當地孩子能在傳統木質建築裡閱讀與玩耍，也能讓他們透過日常生活的接觸，意識到自己的文化是活的，是在地鄉村圖書館的典範。」
—— 2022 INSIDE World Festival of Interiors World Interior of the Year, Education Category Winner

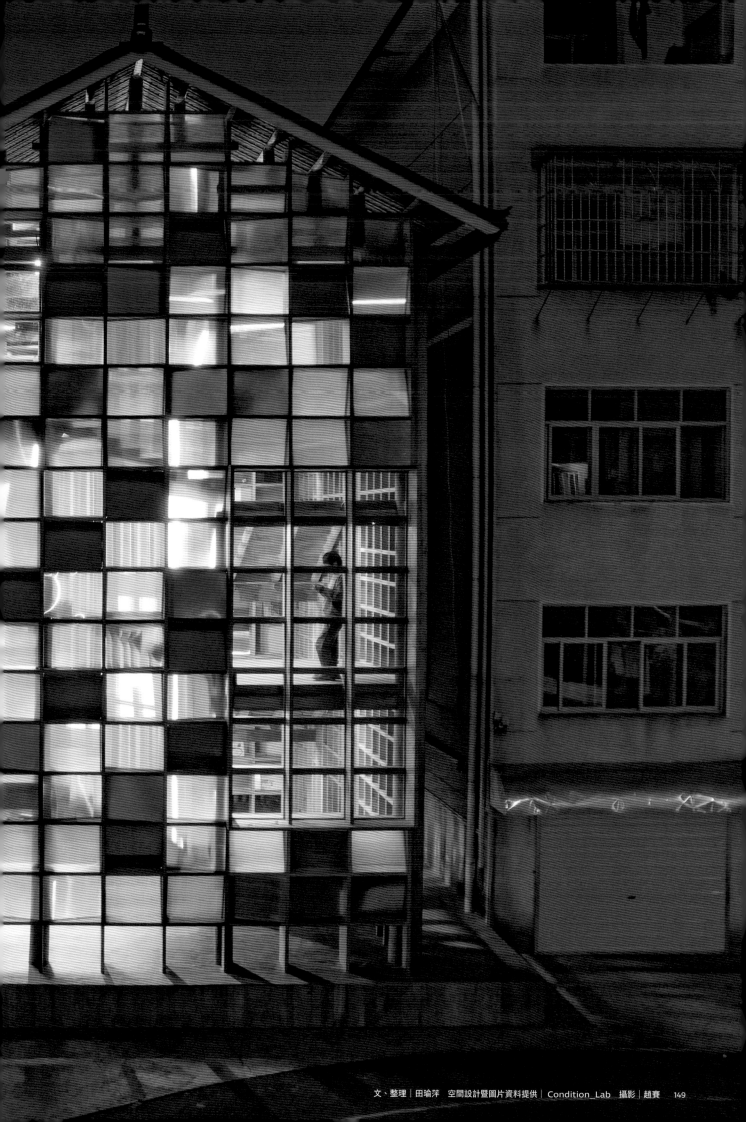

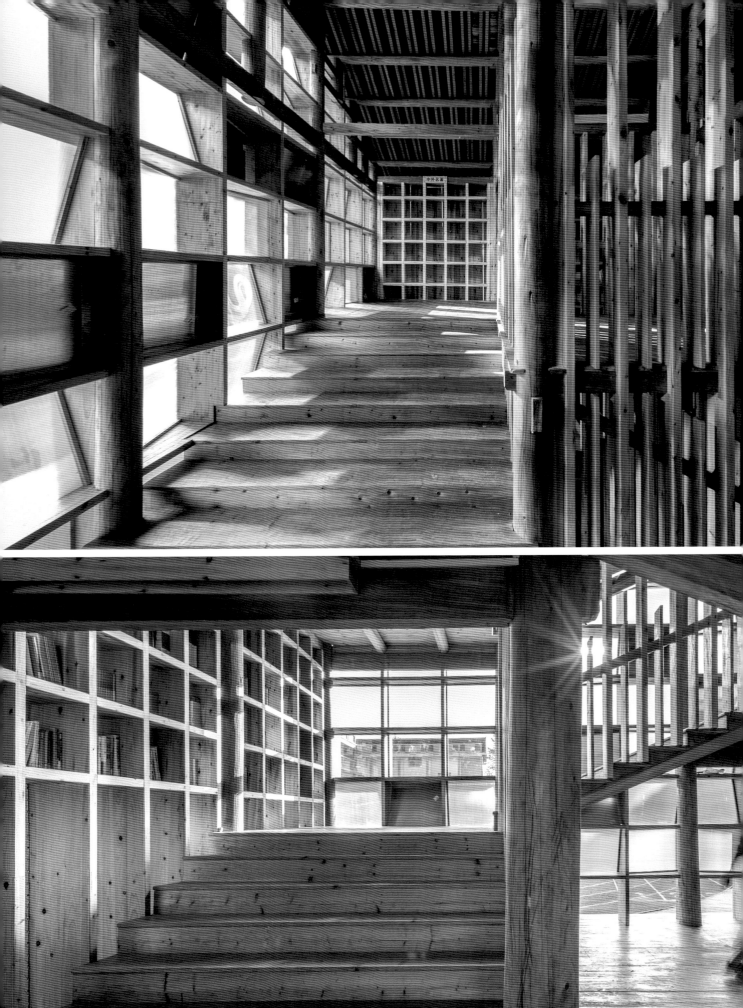

1.2. **重現侗族傳統建築形式** 利用當地生產的木材、以侗族傳統的榫接工法構成支撐房屋結構與螺旋迴梯，讓書屋也是一個存在的文化遺產，希望影響當地居民與孩童重視自身日漸消失的文化內涵。3.4. **轉化樓梯角色創造閱讀樂趣** 樓梯讓孩子們在玩耍的同時也可以停下來看書或聽故事，將閱讀是一件苦差事轉化出不同樂趣。

| 1 | 3 |
| 2 | 4 |

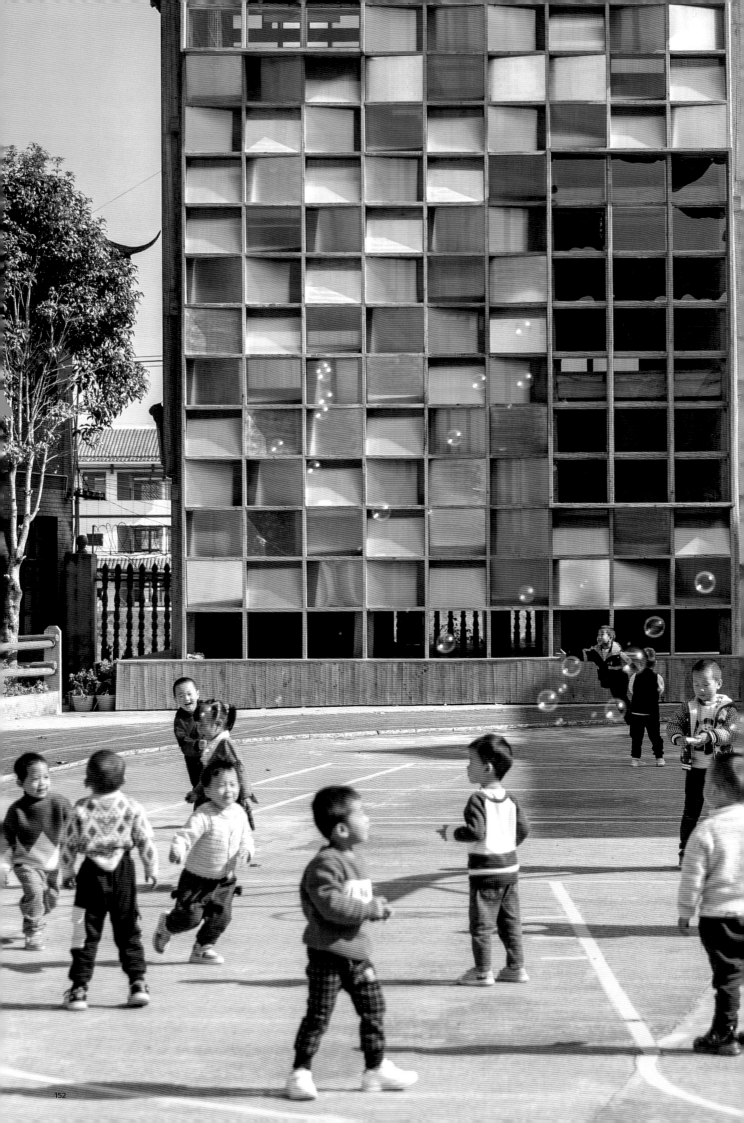

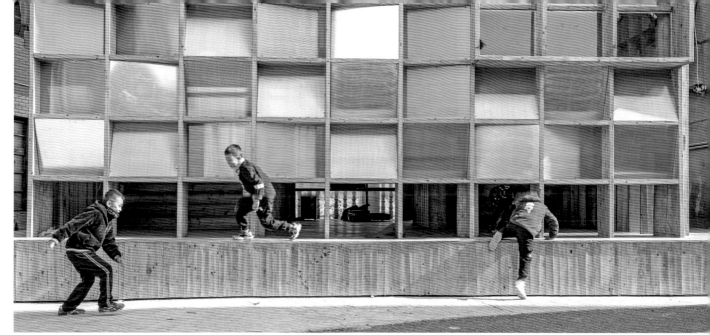

 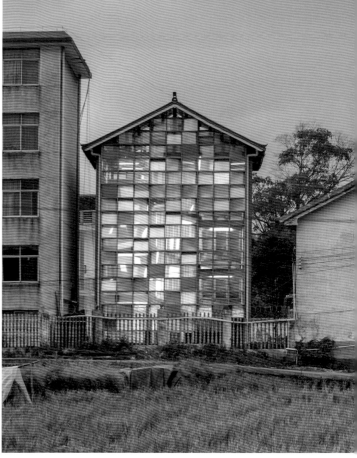

5.6. **窗戶立面帶領互動光線** 運用窗戶立面不同角度，創造光線與空間的互動關係，也讓建築立面有新的呈現面貌。7. **方格窗延伸侗族服飾圖騰** 透過窗戶的方形格式構建孩子的夢想天地，也是對侗族傳統服飾圖騰的致敬延伸。8. **建築延續傳統文化關注** 坪坦書屋的價值除了關係到坪坦孩子們的閱讀與玩耍空間，還能讓他們瞭解到自己的文化在這個瞬息萬變的世界中仍然存在並保持相關性。

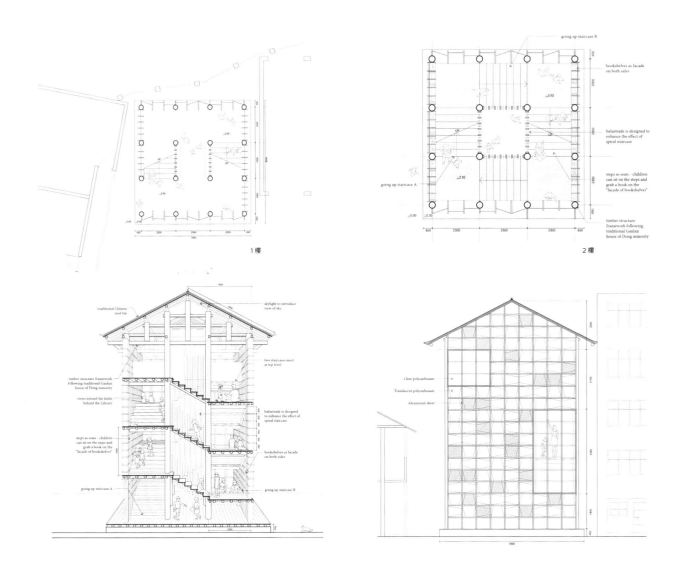

1樓

2樓

坪坦書屋的雙迴旋樓梯，擺脫樓梯通常是室內死角的宿命，其本身就是一個空間與量體，成為建築的一部分，並活化整個空間與動線。

Condition_Lab

主持設計師：Milly Lam、Paula Liu、Peter W. Ferretto。

網址：www.condition-lab.com

2022 INSIDE World Festival of Interiors World Interior of the Year, Education Category Winner

Pingtan Children Library

地點：大陸・湖南。類型：圖書館。坪數180 ㎡（約54.45坪）。建材：杉木、聚碳酸酯PC板、鋁板。建築師：Peter W. Ferretto。建築團隊：Condition_Lab。設計團隊：Lam Man Yan Milly, Liu Ziwei Paula。

以相距約 10 公里遠的高步書屋為起點，Condition_Lab 第二座以侗族文化為本的坪坦書屋，再度實踐透過保留侗族建築 DNA 的木結構，來喚起當地居民與孩童對傳統建築的好奇感。坪坦書屋位於大陸湖南通道侗族自治縣坪坦小學一角，學校建築全是現代鋼筋混凝土形式，Condition_Lab 希望經過保留侗族建築的設計培養出「活的文化遺產」形式，為當地 400 多名兒童提供閱讀與玩耍空間，可重新聯繫和激勵孩子們，讓他們在這個傳統建築文化的空間中直接參與並學習到當地文化傳統。

坪坦書屋的設計理念以侗族「杆欄（Ganlan）」木框架房屋的傳統類型為底，遵循傳統侗屋的瓦片坡屋頂形式與榫接木結構系統，聘請當地木工與香港中文大學建築學院學生合作，從「本土」、「緩慢」與「專注」這些已非現代建築關注的原點出發，以侗族傳統工法施作「龍接頭（由公、母互鎖部件）」為房屋的主要支撐結構，建材則使用當地生產的軟性杉木，是當代建築中很少出現完全使用單一材料的建造方式。

垂直迴旋而上的雙螺旋樓梯為核心

這不是一個有地板和房間的建築體，而是由兩個交織而上的雙螺旋樓梯組成了室內空間。設計團隊重新詮釋了樓梯、牆壁、窗戶和地板等元素，以垂直迴旋而上在頂層相遇的雙螺旋樓梯取代地板與隔間，寬敞的樓梯平台與踏板可兼作座位，同時也是探索遊樂場所。

建築四周立面以木製網格結構排列，其中兩個立面被作為書架，另外兩個則是由不同角度傾斜的透明、半透明聚碳酸酯 PC 板和鋁板所組成，這是坪坦書屋唯一使用的新型材料，讓陽光得以穿透室內，孩子也可眺望四周的稻田與學校操場。設計團隊想創造出窗戶與光線有某種形式互動，因此將每個平面連接到不同方向，這樣當光線落在立面上時會產生出不同的反射效果，而窗戶的方形圖案也是對當地服飾中一些傳統紡織刺繡裝飾圖案的詮釋，與侗族文化相關。坪坦書屋不僅是間兒童圖書館，也是乍看之下甚是傳統、仔細觀察卻會發現新的非常規關係所浮現而出的建築體。

<div style="border:1px solid; display:inline-block; padding:8px 20px;">**設計人觀點**</div>

何宗憲

設計師仿佛在建築內種了一棵「書」樹，讓書和木和小孩打成一片！讓小孩能在裡頭舒適地閱讀，同時也感受到光影在木結構上映襯的變化。這個案子，看的不是建築的結構，也不是室內的造型，而是一個非常溫暖的構思。

張麗寶

以傳統建築結構為基底，並遵循古老工法，就地生產的單一材質選擇，空間本身就是最佳文化教材，新型材料的使用則銜接了時代性，堪稱地方創生典範建築。

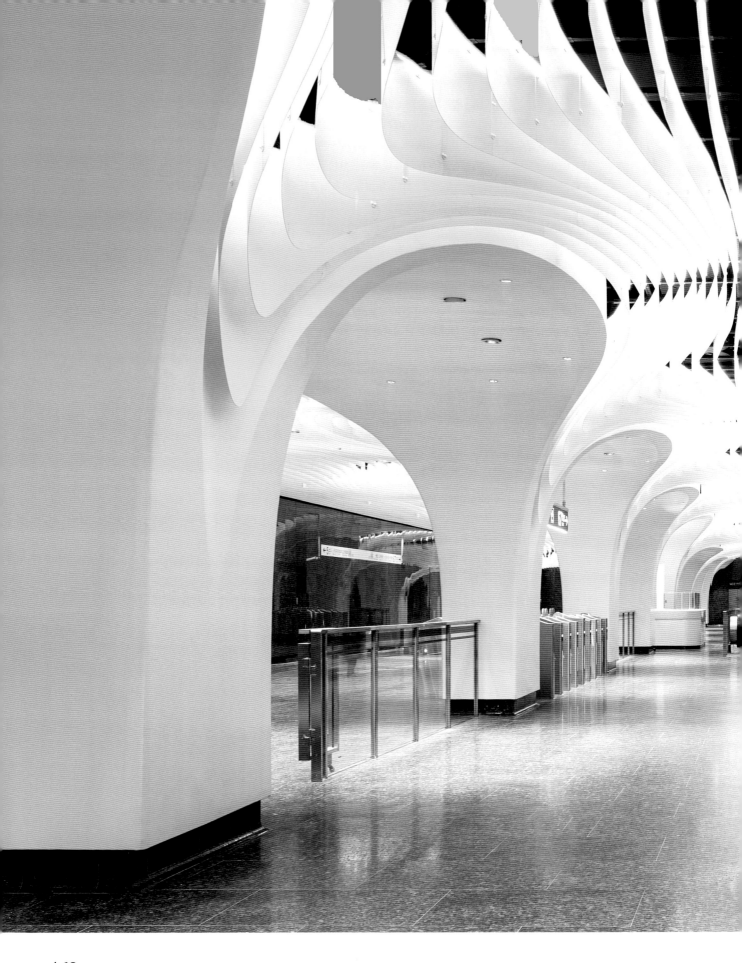

19

Shanghai Subway Line 14 Yuyuan Station

曲線天花融匯東西方幾何形式，科技與文化交織而成公共藝術

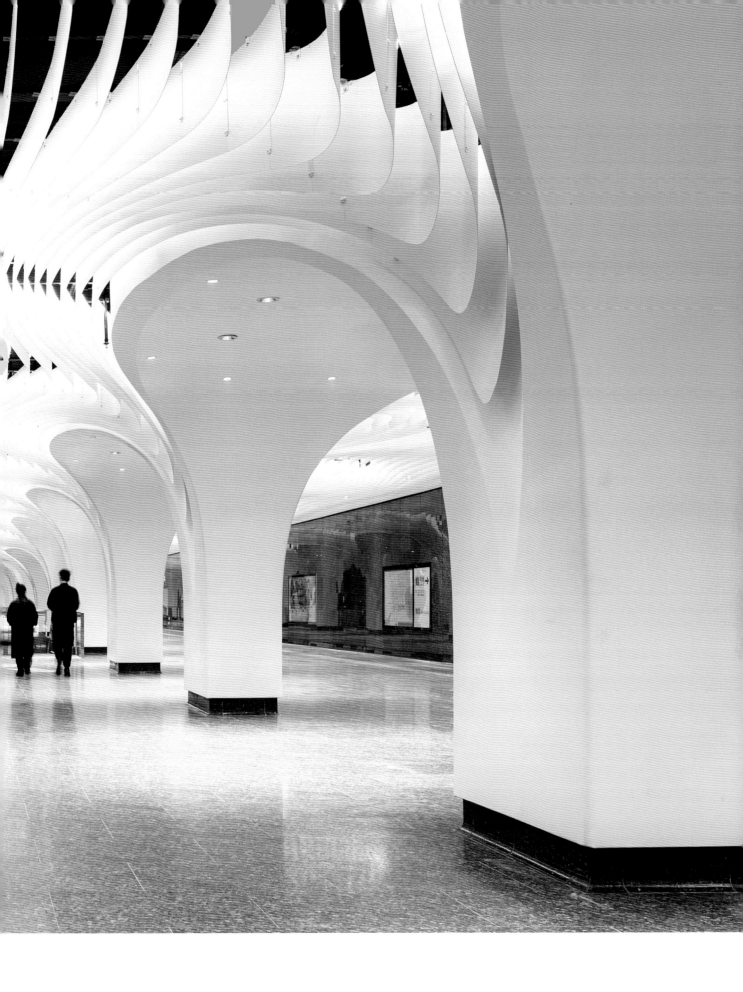

「上海豫園站超越室內設計，令原本制式的地鐵站成為結合現代科技與城市文化的公共藝術裝置。」

2022 Architizer A+Awards Jury Winner in the Transport Interiors category

文｜張景威　空間設計暨圖片資料提供｜XING DESIGN 行之建築設計事務所　攝影｜蘇聖亮　157

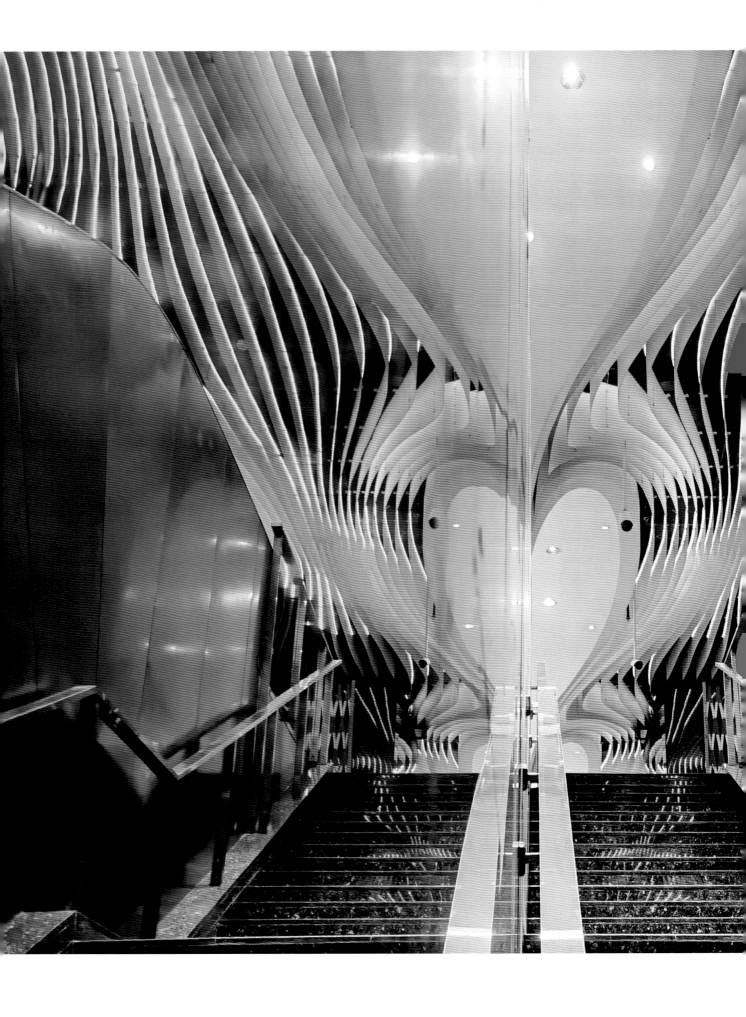

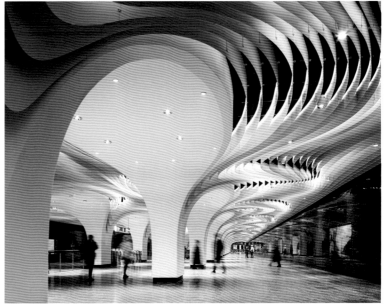

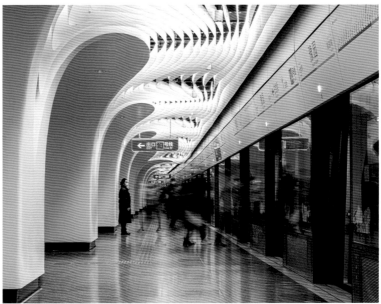

1. **LED 燈展現多元天花效果**　站內天花藉由與 LED 燈相結合，打造可呈現各種光源效果的天花頂篷。2. **如江水般的天花設計**　豫園站大廳曲線天花宛如江水波浪，於視覺化回應地鐵線上方的黃埔江。3. **朝下的「飛簷倒影」饒富東方韻味**　似「浪尖」拍打於柱體上的曲線有如城隍廟屋簷於水中的倒影，饒富東方韻味。4. **律動天花與跨柱體現城市的脈動**　站內每個弧形跨柱稍有不同，展現活潑有趣的律動感，亦體現城市的脈動。

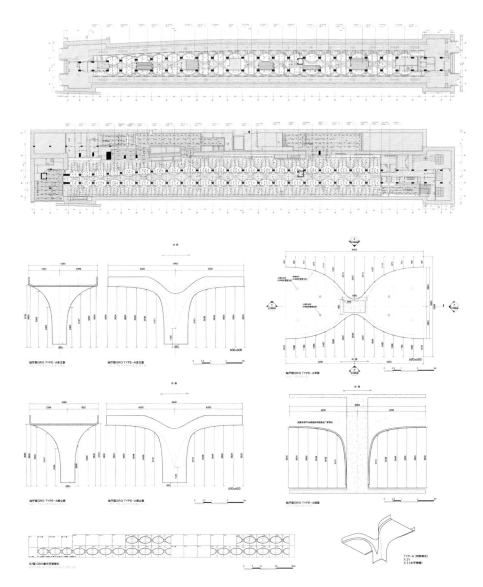

豫園站梁柱平面為適應軌道的分合呈現核棗狀,因站內天花管線分布不平均,曲線無法複製,需要透過參數與 BIM 技術將天花與柱體融為一體。

XING DESIGN 行之建築設計事務所

主持設計師:熊星。網址:xing.design

Shanghai Subway Line 14 Yuyuan Station

地點:上海・黃浦區。類型:運輸空間。坪數:8,000m² (約 2,420 坪)。建材:鋁板、LED。工程執行:上海市隧道工程軌道交通設計研究院。裝飾執行:上海同濟室內設計工程有限公司。公共藝術策劃:ToMASTER 明日大師。天花鋁板廠商:上海浦飛爾金屬吊頂有限公司。燈光廠商:上海九高節能技術股份有限公司。柱體 GRG 廠商:蘇州洪康裝飾材料有限公司。石材廠商:中建遠泰幕牆裝飾工程有限公司。營運團隊:上海申通地鐵集團 14 號線項目公司。

由 XING DESIGN 行之建築設計事務所（以下簡稱行之建築設計）設計的上海地鐵 14 號線豫園站（Shanghai Subway Line 14 Yuyuan Station），當地緊鄰城隍廟與上海外灘，並且與陸家嘴金融貿易區隔江相望，不僅疊合東西方、歷史與現代，更是城市公共交通的重要節點，亦為該地區旅遊的起點。因此行之建築設計在思考豫園站設計概念時認為這裡的文化元素豐富，希望將其延伸到地底下的車站空間。同時，作為上海下挖最深的地鐵站，牆、柱、天花樓板高度等基地條件無法改變，如何在表現設計下又能統籌機電管線、為站廳爭取最大的淨空等也成為此次最大的挑戰。

光源天花變化增添空間活力，普羅大眾也能一同參與公共藝術

豫園站大廳天花呈現水波狀的曲線，視覺化體現地鐵線上方的黃埔江，白柱上具生命力的「波浪」，也彷彿能讓乘客能於城市的最深處感受脈動，而這些如同「浪尖」拍打於柱體上的曲線經過多次調整，形成有如城隍廟屋頂倒映於水中的映象，也仿若拱廊造型，巧妙體現東西方建築元素、歷史以及當代的多重風貌。而波浪狀的白色天花是由數萬片鋁板切割、彎折、拼接而成，並藉由與 LED 燈相結合，形成可呈現各種光源效果的天花頂篷，除了預設的基本效果以外，也能在不同的節日表現應景燈光，如利用紅色表現農曆年節，情人節、七夕時則可以飄散花瓣等，透過這樣的設計為公共空間增添明亮與活力，也為繁忙的通勤動線賦予驚喜及樂趣，如果將地鐵比喻做上海的動脈，那位於最深處的豫園站，仿若可以感受城市的脈動。

豫園站設計當初即是以「公共藝術」為出發，因此未來站內可能會擺上某個藝術家的裝置藝術，但除此之外，設計團隊認為公共藝術是來自於空間本身、來自於空間中的普通人，例如，擺一架鋼琴，可能會聽到來自陌生人的旋律，留一面牆或畫布，或許會收到意想不到的塗鴉等，因此這個光源頂篷也開放給大眾進行投稿，讓生活在此的人們共同創造豫園站的光影印象，為她持續注入多彩的生命力。

設計人觀點

何宗憲

造型富有設計感，並利用燈光，讓站體空間有了獨特的型態。不過設計上重復性較高，在體量大的空間中，也許可以思考添加更多變化，讓 A 點到 B 點的過程能產生不同的感官，避免視覺上的疲勞。我忍不住還想問一句：公共空間一定要這麼強調視覺嗎？

張麗寶

以公共藝術為發想的設計，打破地鐵站只是轉運功能，通過水波狀造型曲線天花造型，疊合出東西方、歷史與現代的空間定位，讓旅客感受到屬於城市的獨特氛圍。

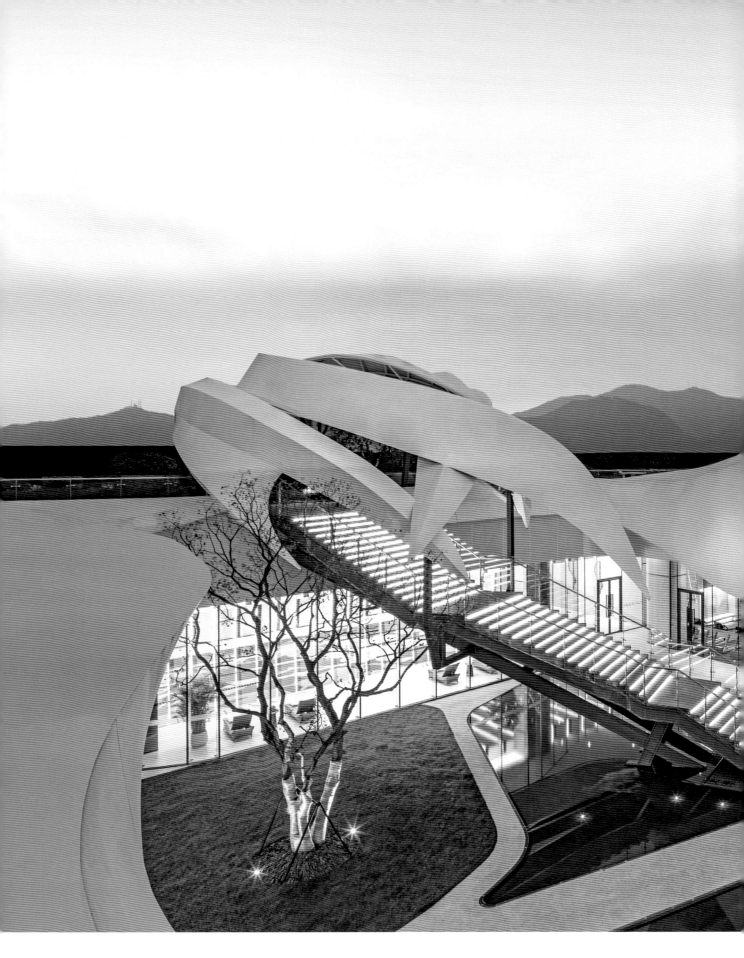

20

White Mountain

融入山形的地貌式建築，引發景觀與空間的對話

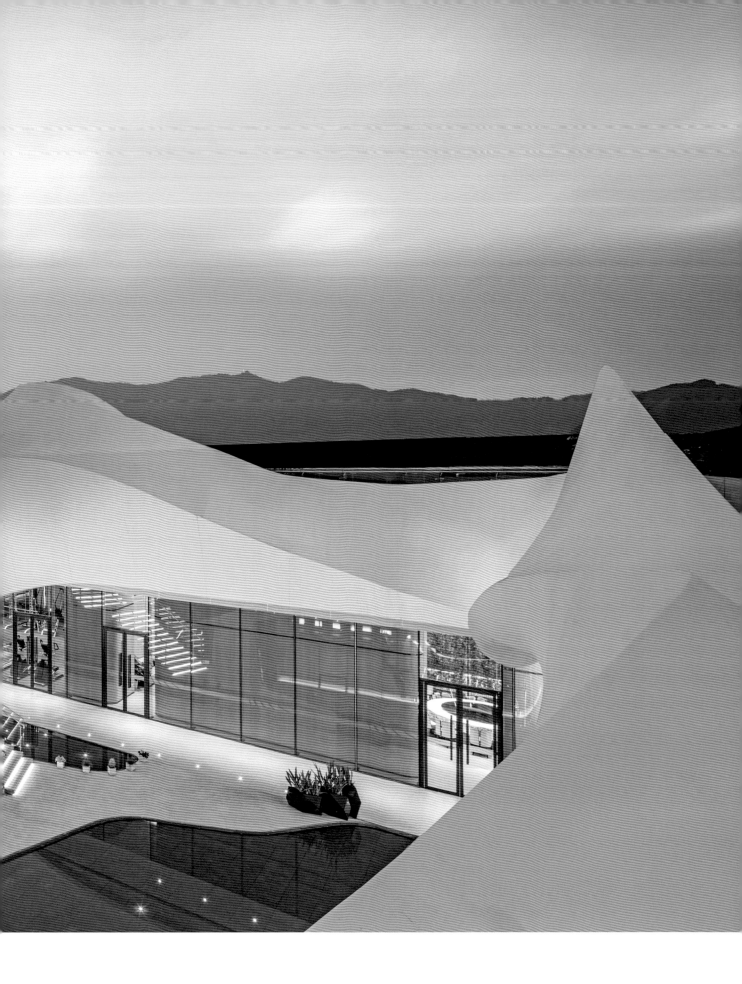

「White Mountain 社區中心透過感性的手法，以複雜且精心設計的有機形式，實現與所在位置自然美景的相互呼應。高科技形式的表現與詩意敘述的結合定義了這個獨特的空間，讓它超凡脫俗又融入周圍環境。」

_____ 2022 iF Gold Award

文、整理｜黃敬翔　空間設計暨圖片資料提供｜KLID 達觀國際建築設計事務所

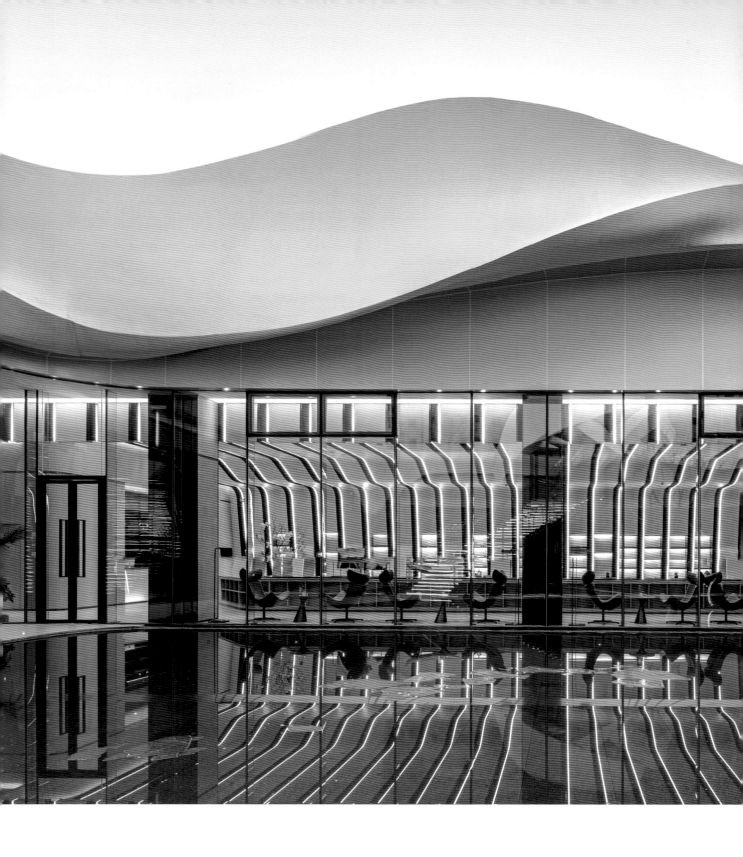

	2
	3
1	4

1.2. **流動的屋面形成山巒**　以群山高高低低、自然起伏的型態，有機地打造彷若山體的會所屋頂設計，讓建築與周遭環境整合成整體。3.4. **樹葉造型引導動線**　從地面抵達地下社區中心的主要樓梯，由樹葉造型的設計吸引視覺，形成另類路標，同時與設計主題相互契合。

5	
6	7

5. 曲型光牆形塑亮點 室內泳池、閱讀區等空間都有一面自牆延伸至天花的聯排光帶，帶來律動感。**6.7. 巧思打造獨立座位** 閱讀區的曲線型牆面特地凸出一角，形成適合一人坐著使用的座位，並在內部再設置閱讀燈，讓人能安心舒適地在內閱讀。

社區中心室內設有兒童活動區、閱讀區、泳池、健身房、宴會廳與咖啡吧等空間，仔細布局後，使用者即
能在專屬定區域進行特定活動，也能到開放空間進行互動，滿足各種使用需求。

KLID 達觀國際建築設計事務所

主持設計師：凌子達。網址：www.klid.com.cn

White Mountain

地點：大陸·江蘇南京。類型：社區中心。坪數：2,153.4 ㎡（約 651.4 坪）。建材：米灰色 GRC、幕牆鋼化夾膠灰玻、白
色不鏽鋼板、白色鋁板氟碳漆、鐵灰色鋁板氟碳漆、仿古銅拉絲不鏽鋼、石材、岩板、木材。專案主持：凌子達。業主單位：
南京星河博源房地產有限公司。

White Mountain（南京星河 WORLD 空山會所）位於大陸南京市，作為社區交流聚會場所，也是激發公共能量的城市節點。不過，由於會所基地位於地下空間，造成三個劣勢：一來地下採光不佳，二來地面景觀與地下空間斷開，最後便是如何引導地面的人流來到地下會所空間。貝責操刀建築、空間與景觀設計的 KLID 達觀國際建築設計事務所設計師凌子達，以南京獨特的城市基因為基礎，在此探索自然、人文與城市的和諧共生，試圖透過優質的公共空間，為人們非自發性的活動提供載體，從而真正地激發城市生活的活力。

回應地域特色，弱化建築色彩

設計者觀察到，該項目所在的南京玄武區融山、水、城、林於一體，在漫長的歷史演進中，山水塑造了整座城市的型態。而空山會所的周遭同樣群山環繞，有紫金山、紅山森林動物園等自然景觀，因此以起伏的山巒型態為設計靈感，打造地面景觀，再一直向下延伸至建築的視覺面，形成地貌式的景觀建築。空山會所最引人注目的，便是融入山形概念的屋面，以流動的姿態形成自然起伏、線條有機的山巒樣貌；而會所中心則透過下沉庭園的設計，將景觀從外延伸至地下，藉由建築實體感的弱化，完全融入到城市空間中，降低建築對城市環境的干擾，維持城市景觀的連續性。

擔任引導人流來到地下會所的關鍵角色，則交由樹葉造型的景觀樓梯。從樹葉汲取靈感的樓梯採鋼結構，並以鋼板拼接覆蓋，整體造型舒展流暢，設計者意圖透過懸挑出來的結構造型與樹葉造型，串聯地上地下的引導動線。

下沉庭園為地下社區中心帶來更多採光，並透過簡潔的落地玻璃將自然光引入室內，同時模糊室內外的界線，讓使用者無論身處兒童區、泳池、健身房、閱讀區、咖啡吧抑或宴會廳，都能與景觀有所聯繫。由於室內各項活動的屬性都不相同，做平面布局與動線安排時也經過仔細推敲，讓所有活動都能合理地發生。此外，室內空間中能看見同一設計語彙的反覆使用：曲線型的連續光帶，將天、壁融合為一整面光之幕墙，為空間增添更多活力與律動。

設計人觀點

何宗憲

山丘造型的融入使建築十分優雅，輪廓自然，只是保留在屋頂，室內卻看到外露、復雜的鋼結構；山丘概念沒有延伸到室內，室內空間的設計語彙與外在的「山丘」是分離的，若能做得更一體性，空間的感受強度會更佳。

張麗寶

以獨特城市基因為基礎的設計，通過仿自然的山形概念屋面及樹葉造型的景觀樓梯，解決了空間的限制包含採光及景觀斷層與引流問題，並形成區域地標。

Patch-City

新設計的介入成為場地生命的延續

「設計團隊運用可回收模組組成臨時建築，能夠實現像堆積木一般的靈活組合，也能藉由可重覆利用性，移動
至其他場地進行再搭建。這座新的時建築介入空間，既不會破壞環境，民眾亦可在這個共享空間中做各種的文
化交流，延續場地生命。」

<div align="right">2022 FRAME Awards Cultural Space of the Year</div>

文、整理｜余佩樺　空間設計暨圖片資料提供｜諾亿設計研發 ROOI Design and Research　攝影｜榫卯建築攝影 SFAP　171

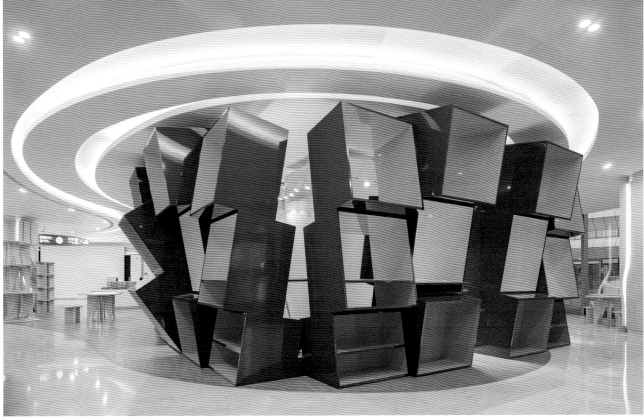

1	4	
2	3	5

1.2.3. **組合與搭配變化出多樣形式**　Patch-City 系列模組是可環境需求進行各種組合與搭配，既能適應各種空間，亦能承載不同的活動場景。4.5. **可重覆利用性降低對環境的汙染**　Patch-Café 作為整合咖啡、零售以及地產銷售三合一的臨時空間，未來當使用周期結束後可將原有模組快速轉場到其它商業中心，循環再利用。

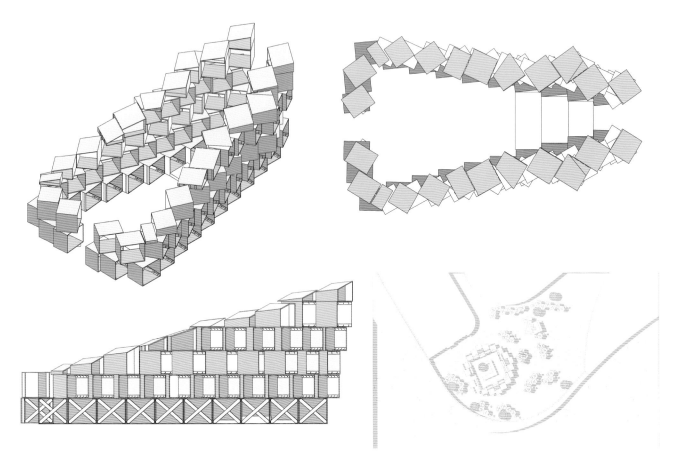

1	2
3	4

1.2.3. Patch-City Pavilion 運用 98 個模組盒子所構成，它既可成就出空間，也能展現獨自的使用機能，為臨時建築添不同的可能。4. Patch-Cafe 它設立於商場內，由於模組的組成快速又不會粉塵產生，可減對環境的破壞。

诺亿设计研发 ROOI Design and Research

主持設計師：王左千、何丹、沈佳記。網址：www.rooidesign.com

FRAME AWARDS 2022 Cultural Space of the Year

Patch-City

地點：大陸・廣州。類型：藝術裝置。坪數：800m² （約 242 坪）。建材：雪佛板、鋼。施工組織：琰麓室內裝飾（上海）有限公司。材料供應：上海誠瑞道具有限公司。營運團隊：愛范兒、天泓 ing。

項目計畫源於廣州市核心區域天河北裡，原有一所舊小學，小學於多年前搬遷，業主為了重新活化其所遺留的一塊地基，並給當地居民帶來豐富的文化生活，特別委託诺亿设计研发 ROOI Design and Research 團隊，透過改造讓這裡成為一座文化性質的場域平台，各種文化活動能在這裡發生。

老舊建築雖可透過拆除、重蓋創造新的可能性，但團隊更希望的是，每一次新設計的介入都是場地生命的延續，而非對原有環境的粗暴破壞。設計的靈感源於團隊對於廣州這座人城市在漫長發展歷程中的一次次疊加與成長，也如同建築在不同階段做了連續 Patch（修補）一般。因此 Patch-City 系列從材料到構造，以一種非常簡單的方式介入，在既有環境中植入一個新的空間單元，將一個個的盒子以抽象化概念回應對城市的解譯，也交融出新的院落場域。

看見模組元件的適地性與靈活性

Patch-City 系列第一個版本是 Patch-City Pavilion，這是由 98 個預製模組所組成，材料主要以雪佛板和最少量的鋼結構組成，重量非常輕又耐候，能滿足長期在室外使用的需求。它看似是一個不完整的建築，僅僅保留了牆體元素，但其實它身兼多種功能，既是牆體又是柱子同時也是窗戶，地面本身所遺留下的黑白磚直接被用作裝置的地面，頂上的天空則成為其「屋頂」，著實與周圍的城市產生一種對話。由於它所處的位置正好能連結前後方的廣場與院子，且剛好有棵樹矗立於其中，既形成了天然的遮陽，也和建築一同建構出一個生動的場所。至於在實際功能上它作為一個劇場，可用來舉辦各種文化活動，如講座、音樂會等，豐厚當地居民的生活與視野。

第二個版本是 Patch-Cafe，這個臨時性空間主要功能是整合咖啡、零售以及地產銷售三合一的場域，並同時可以開展各類文化活動。相較於 Patch-City Pavilion 搭建時，除了少量技術工人還需要一架輕型吊機支援，Patch-Cafe 不需要使用任何吊裝機械設備，只需要透過非技術工人既可組裝完成，不僅大幅降低現場建造成本和時間，也避免掉粉塵對於進駐到廣州僑鑫國際商場大廳環境的破壞，同時也再一次展示了模組的靈活性。

設計人觀點

何宗憲

作為臨時建築這是很聰明的設計，簡單的模塊，搭配色彩的組合為舊區域帶來反差沖擊和生命力，達成吸引眼球的目的。相同的概念也能經由一些調整後，應用在不同的社區中，是另一個可取之處。

張麗寶

永續及模組可解決當前環境與產業所面臨的包含環保、缺工、多變等等問題，以積木為概念出發，運用回收模組的重覆特性，讓設計介入更為靈活，用以回應不同區域文化的特質。

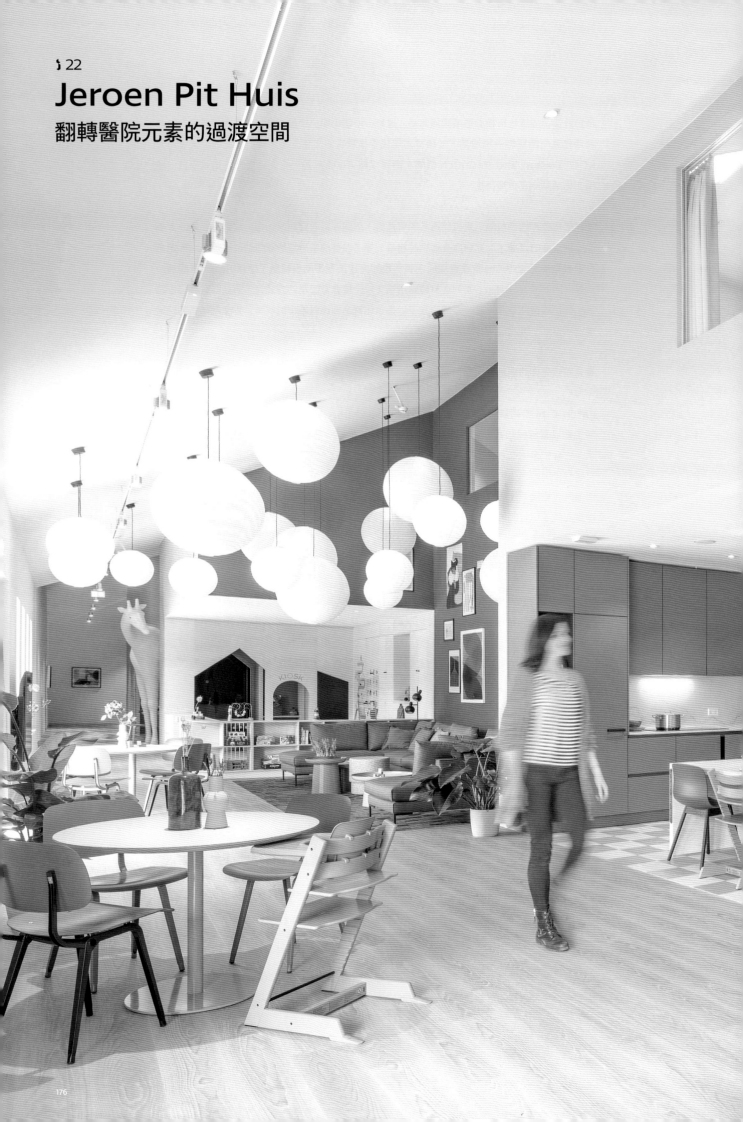

Jeroen Pit Huis

翻轉醫院元素的過渡空間

「透過設計，將醫療空間轉化為正面生活空間，以平靜簡單雙色系設計搭配溫暖多彩的傢具元素，激勵病童家庭面對現實的艱困。空間設施從兒童與家屬面向出發，置入家的意象也結合必須的醫療功能，以愛與陪伴抹去醫療機構慣有的冰冷空間感。」

2022 FRAME Awards Healthcare Centre of the Year

文｜田瑜萍　空間設計暨圖片資料提供｜concrete　攝影｜Wouter van der Sar

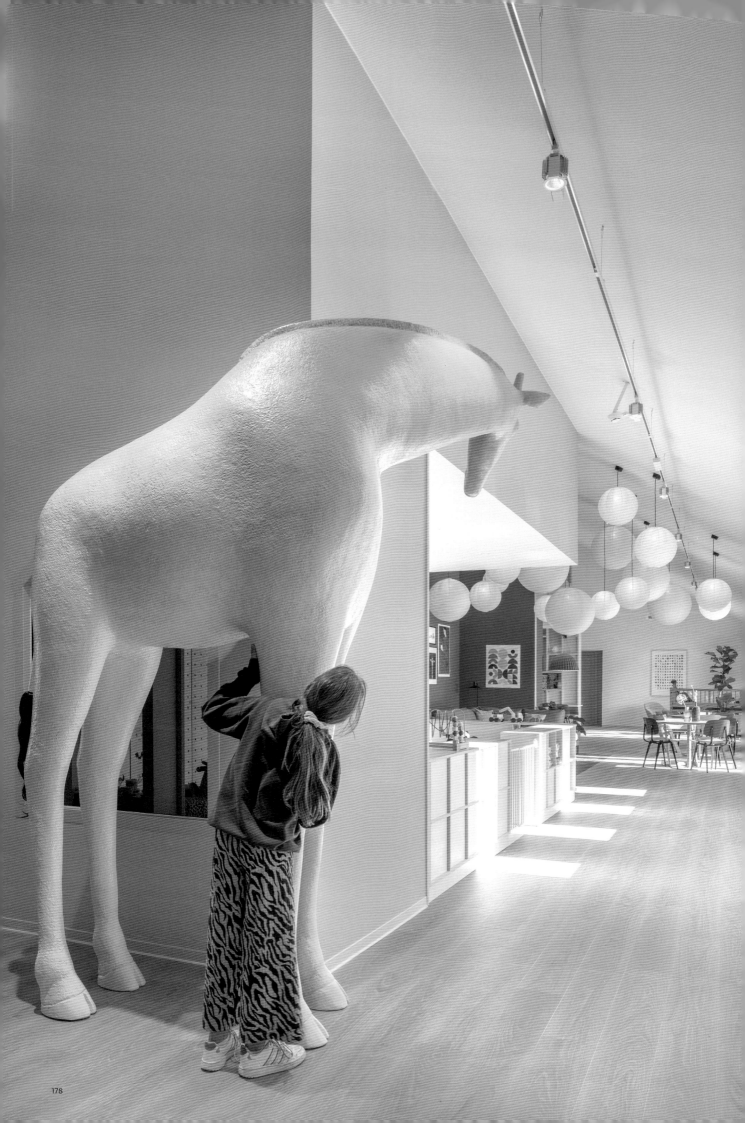

1.2. **長頸鹿視線巧妙帶領進行探索**　長頸鹿視線引發訪客好奇心，順勢帶動室內導覽路線，也成為住戶的陪伴者。3. **長頸鹿活化空間氛圍**　利用實際尺寸大小的黃色長頸鹿增加空間互動感，也為室內動線提供定位功能。硬體空間的雙色設計，搭配多彩的軟裝傢具與藝術品，沖淡醫療機構的冰冷氣圍。4. **屋形櫥櫃點出設立主旨**　房屋形狀的櫥櫃點出機構如居家的生活主旨，也提供後方家庭公寓出入隱私。

5. **抱枕階梯淡化治療氣圍** 有別一般的物理治療室的配置形式，除讓病童在此復健練習，也能成為電影之夜的使用場地。6.7. **公寓內部保持視線穿透時刻陪伴** 公寓內部仍保有完整功能區域以維持隱私，在客廳的父母透過開放的房間門可時刻注意房間內孩子狀況。8. **厚重門片轉換回家氣氛** 進入各自家庭領域的大門刻意使用一般住家外門的厚重門板，轉換公共空間與回家的氣氛。

以 8 間家庭公寓形式的空間包圍中心的共同生活與遊戲治療空間，象徵著家、生命、連接
和共同生活的心臟，讓面對困境的家庭能彼此分享支持與同理陪伴。

concrete

主持設計師：Rob Wagemans。網址：concreteamsterdam.nl

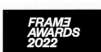

Healthcare Centre
of the Year

Jeroen Pit Huis

地點：荷蘭‧阿姆斯特丹。類型：醫療住所。坪數：1,700 ㎡（約 514.25 坪）。建材：乙烯基地板、抗菌面料、木工訂製傢具。

設計執行：Rob Wagemans, Melanie Knüwer, Jolijn Vonk, Jorien Wiltenburg, MinoukBalster, Sofie Ruytenberg, Sylvie Meuffels, Laudi Holster, Jana Bickert。承包商：Dura Vermeer。建築師：Brique Architecten、TPAHG Architecten。特製傢具木工：Inris。軟裝供應：BigBrands 。

Jeroen Pit Huis（長頸鹿之家）是一間為患有慢性、嚴重疾病的兒童與其家庭服務的醫療住所，可作為集中治療部門與家庭間的過渡之家。其位於阿姆斯特丹學術醫療中心東南角，由 8 個公寓連接而成，為需要高品質醫療和護理的兒童及其家庭提供所有必要的醫療幫助，也能兼具家居般舒適的臨時住所空間。設計團隊 concrete 從 Jeroen Pit Huis 團隊提供的一長串必要方案與功能清單出發，實現在家庭環境中提供醫院所有醫療措施的目的，以人的需求為出發點，於空間中心設置廚房、客廳、遊戲室、長頸鹿區、物理治療室、休息室和會議室等共用空間來擔任社交角色，帶入聯繫與對話啟動器的功能，讓這些正在經歷困難時期的家庭有共同生活、互相分享和彼此支持的場域。

入口處用一隻實際尺寸大小的黃色長頸鹿來迎賓，卻是以背對入口的姿勢引人好奇，讓人不自主想隨著長頸鹿視線進行一場室內探索活動，並幫助來客在開放空間中尋找方向。長頸鹿會在遊戲室角落露出頭來，也能在起居室看到它的友善眼神，讓孩子和家長們無時無刻都能感到開心。

實現在家照護的練習空間

位於廚房旁的木製房屋形狀展示櫃，除了強調建築的家庭形狀，也點出 Jeroen Pit Huis 的溫暖家居概念，並為後面 2 間公寓提供出入隱私。遊戲室則被裝滿玩具、書籍和益智遊戲的櫥櫃包圍，可從兩側使用的低櫃自然分隔出兒童區與大人的公共起居室。具備雙重功能的物理治療室，除配備治療工具為患者提供練習和運動場域，其劇院設置的形式也可當作電影之夜的場地使用。

長頸鹿之家除了有緊急情況監視器和 24 小時護理支持，醫師跟護理師進駐的辦公空間則位於入口處附近，低限度介入家屬生活。可容納 8 個家庭的公寓門板刻意使用一般住所使用的厚重大門，營造出回家親密感，公寓裡也完備所有住家所需的廚衛功能，讓病童家庭感到自在也盡可能提供隱私，空間上著重父母和病童之間的視覺聯繫，坐在沙發上的父母可透過客廳與房間門隨時看到孩子消除彼此不安，同時病童臥室設有兩道門並靠近公寓出口，可在不喚醒父母的情況下進行照護行為。

創建一個像家庭感覺的醫療空間有其法規需遵守，除使用不同類型的抗菌面料、電梯也需擴大到醫院使用尺寸，地板則使用乙烯基地板來遵循衛生標準。concrete 在長頸鹿之家中翻轉醫院元素的可見度，讓病童與家屬能在此練習回家後的照護生活。

設計人觀點

何宗憲

此案的平面做得很好，作為病童回家前的過渡空間，回歸到家應有的氛圍，將所有功能都配置在中央核心，並植入典型家的意象，像是傾斜的屋頂、色彩運用等等，讓小孩被層層包覆中能找到認同感，不會產生迷失的感覺。

張麗寶

以使用者需求為出發，通過設計轉化醫療空間既定印象，保有應有的功能又能擔負起過渡的空間角色定位，而主題動物的置入柔化了氛圍，帶出生命力。

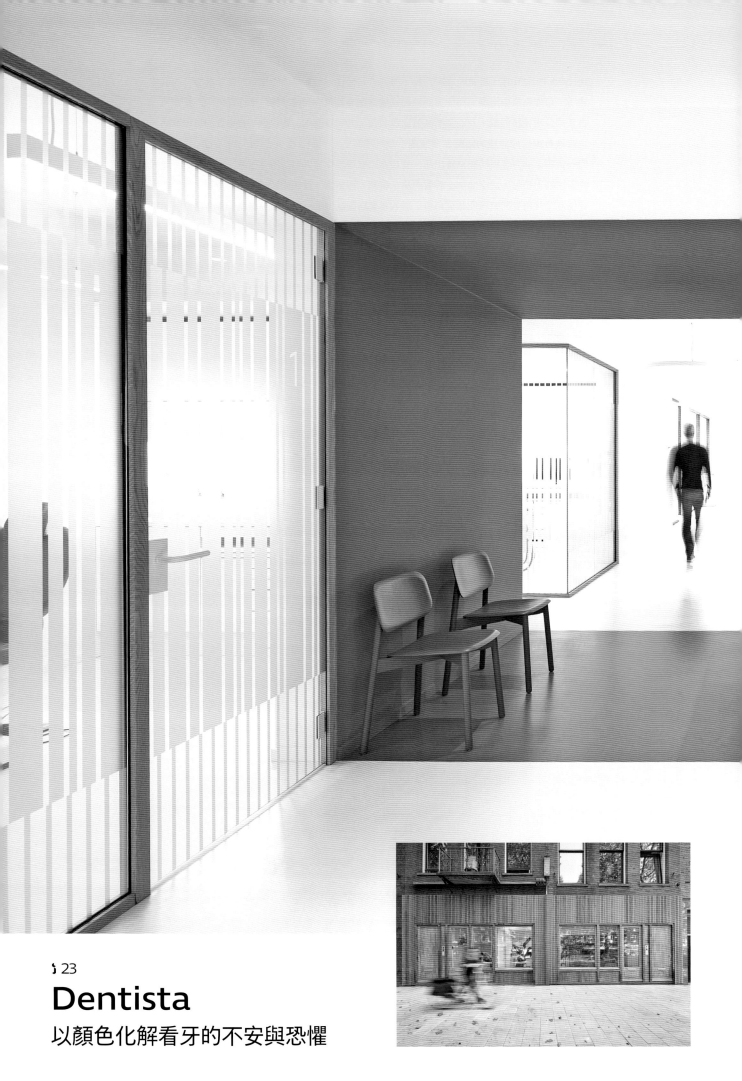

Dentista

以顏色化解看牙的不安與恐懼

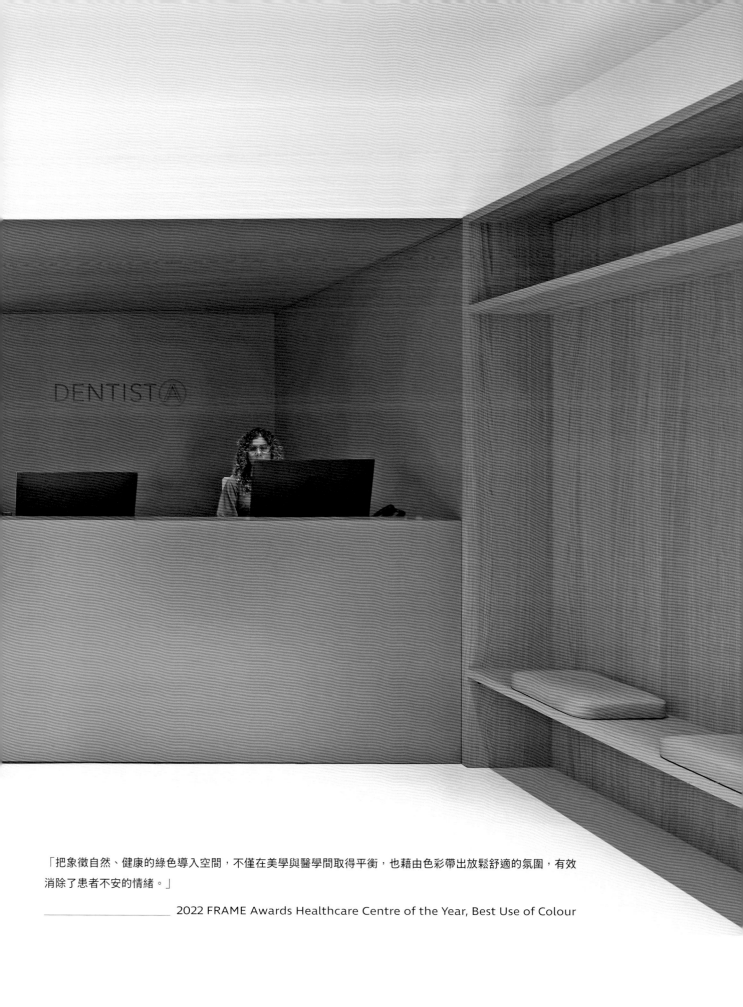

「把象徵自然、健康的綠色導入空間，不僅在美學與醫學間取得平衡，也藉由色彩帶出放鬆舒適的氛圍，有效消除了患者不安的情緒。」

_____ 2022 FRAME Awards Healthcare Centre of the Year, Best Use of Colour

一改診所隱密印象　以大面窗、結合溫潤木頭，給予診所明亮、輕鬆氛圍，也吸引病人願意上門看診。

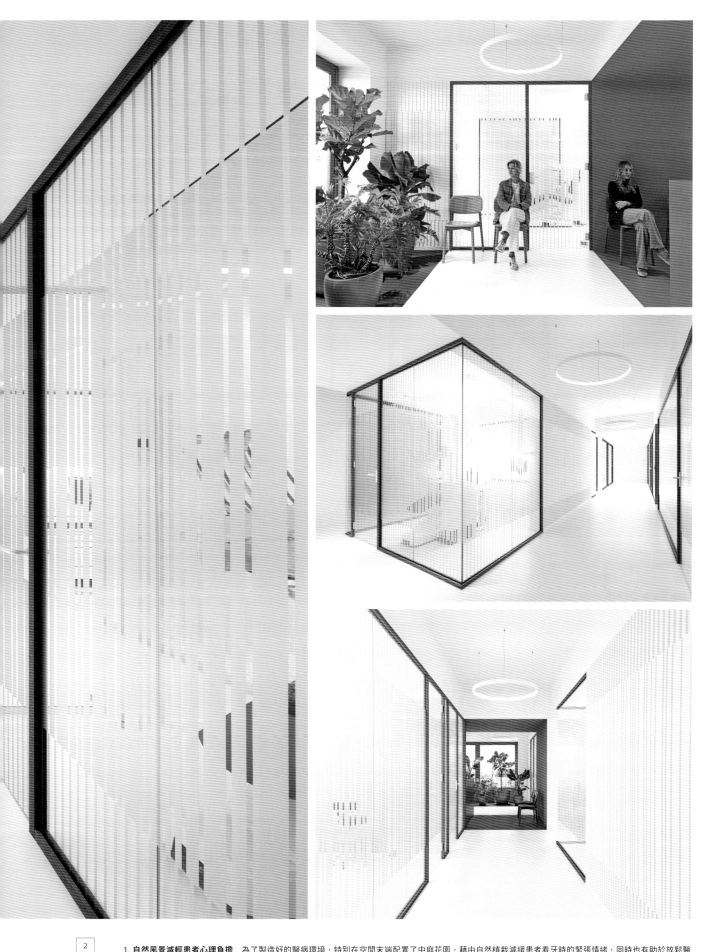

1. **自然風景減輕患者心理負擔**　為了製造好的醫病環境，特別在空間末端配置了中庭花園，藉由自然植栽減緩患者看牙時的緊張情緒，同時也有助於放鬆醫護人員的心情。2. **墨綠、木質調共譜舒適氛圍**　前檯等候區以墨綠色、木質調來做勾勒，藉由沉穩的調性讓等候的患者能忘卻接下來的不安。3. **玻璃表面加工維持診間明亮也兼顧隱私**　減少單純大面積玻璃帶來的不安全感，利用類似印壓圖騰方式於表面做了加工處理，優化診間的明亮度同時也照顧到病患的隱私需求。4. **製造空間焦點轉移患者注意力**　為了轉移病人不安情緒，在走道間利用顏色、木框、植栽製造視覺焦點，移轉注意力也忘卻看牙的緊張感。

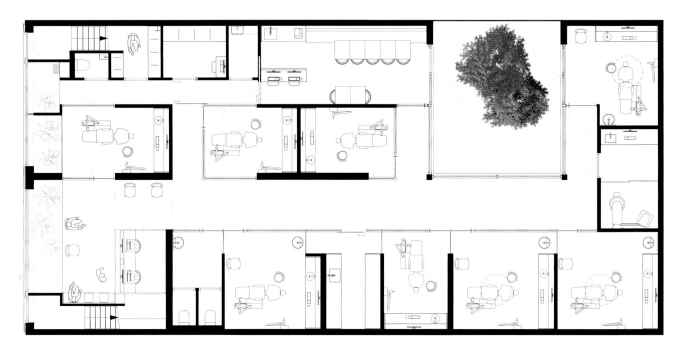

利用空間一隅規劃中庭花園，除了適度替環境注入充沛光源，也藉由自然植栽舒緩病人來到診間時的緊張情緒。

i29
主持設計師：Jaspar Jansen、Jeroen Dellensen。網址：i29.nl

Dentista
地點：荷蘭・阿姆斯特丹。類型：牙醫診所。坪數：260 ㎡（約 78.65 坪）。建材：木材、塗料、玻璃。專案主持：Jaspar Jansen、Jeroen Dellensen。工程執行：UMB group。燈光團隊：Delta light。營運團隊：Dentista Amsterdam。

醫療診所通常給人一種冰冷的感覺，再加上硬冷亮白的色調，更是讓人的心理產生緊張與抗拒，如何改善這樣的感官印象，是這回 i29 替牙科連鎖品牌 Dentista 構思設計時著力的重點。然而診所不同於一般空間設計，其注重專業性、隱私性、方便性以及舒適性，設計團隊在不影響這些大前提之下，嘗試在設計中摻入顏色心理學概念，藉由色彩的引導，讓空間在美學與醫學專業之間取得平衡，在墨綠色、木色的鋪排下，醫病環境不再那麼難以親近，還有助於安定病人不安的心理。

醫療空間變得更有感知，忘卻內心的不安

i29 深知人們往往會對未知的事物產生恐懼，特別來到診所後面對不知會如何進行的醫治療程，難免讓人心生憂慮。因此，Dentista 首間分店從診所的外觀立面開始，便顛覆一般診所隱密、低調的形象，以溫潤的木質調結合大面玻璃，打破診所的刻板印象也讓患者卸下內心的防備。

視線再轉入診所內，在強烈的白色圍繞中，以墨綠色作為主色調、木框做點綴，可以看到在像是在患者須長時間待著的診間、等候區域裡，兩種元素以不同形式呈現，平衡室內單調的氛圍，亦讓人忘卻等待或治療時的緊張與不適。當然除了透過顏色緩解病人的不自在，設計團隊還在空間末端設置了一座以大面落地窗勾勒的中庭花園，這些落地窗是可以自由開啟的，開闔之間有助於擴大平層空間的採光面，亦能模糊室內外界線，進一步帶出空間的穿透與開闊感；同時於花園中種植了鮮豔、富有生命力植栽，綠意從前接待一路延伸至空間尾端，形成空間的自然屏障，也提供室內良好的空氣循環。

在 Dentista 診所裡，診療間、X 光檢查室、醫護人員休息室主要分散在格局的左右兩側，設計者除了特別脫開各個診間的位置，另也刻意在中間讓渡出一道具一定寬度的長廊，一方面是當醫護人員、患者同時在走道「錯身」時不會覺得很擁擠，另一方面也藉由距離確保隱私以及降低治療時的干擾。

設計人觀點

何宗憲

設計師用「簡潔」的力量，將公共區域與專業的醫療區域區分開來。藉由綠色的劃分，讓公共區域變得輕鬆，透過中庭花園平衡了診所的壓迫感。雪白、通透的診所則呈現了專業感，整體拿捏得相當好。

張麗寶

導入自然的綠進入空間，打破醫療空間習以為常的白，而木色的鋪排則扮演安定的元素，中庭花園元素的置入，則有著引光及延伸的功能，更營造出空間所需的療癒氛圍。

The Tree & Villa Erhai Lake

古今交錯、中西合併，將洱海盡收眼底

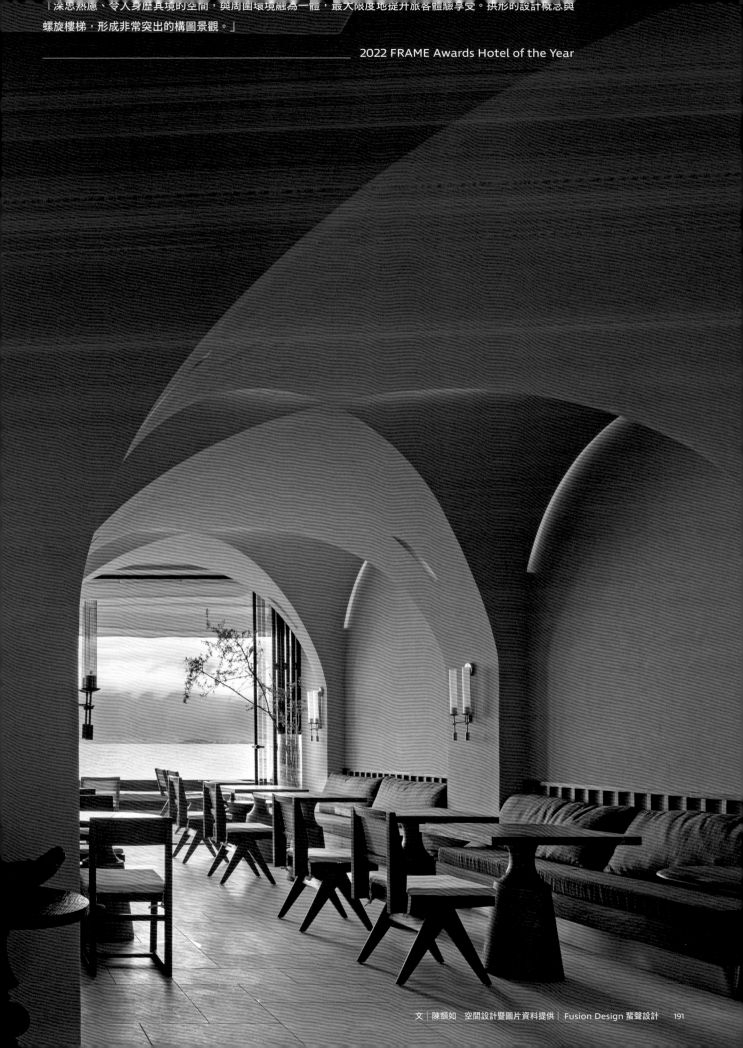

「深思熟慮、令人身歷其時的空間，與周圍環境融為一體，最大限度地提升旅客體驗享受。拱形的設計概念與螺旋樓梯，形成非常突出的構圖景觀。」

2022 FRAME Awards Hotel of the Year

1. **不鏽鋼鏡面放大空間視覺**　地下一樓酒吧能直接走入湖水邊緣，運用不鏽鋼鏡面將洱海景色引入室內，沿用當地老木板與原石營造質樸立面效果，吧檯弧形立面呼應一樓拱頂設計。2. **敞開明亮外立面，引入人潮**　一進門的吧檯兼具接待區功能，以折疊門窗作為大門，開闔自如。此案並非純屬旅宿空間，也是歡迎客人進入用餐的複合式空間，客房只有四間，需有多元營利來源，透過設計可吸引更多人潮。3. **螺旋樓梯如藝術品畫龍點睛**　金屬螺旋樓梯像是一件藝術雕塑聳立於室內，外部顏色選用偏白色調，內部則以飽和度較低的朱紅色，形成強烈對比。

2

1	3

4. **質樸肌理漆營造西方復古基調** 弧形拱頂打造西方文藝氣息，選用柔軟觸感軟裝與質樸陶藝，並於天花牆面選用肌理漆，在簡潔空間還能看到細膩肌理對比，豐富層次。5. **充分運用洱海景色優化體驗** 考慮人在客房休閒區域，在沙發、床上的視野感受，運用大片落地窗與圓拱納入風景，並於陽台設置浴缸，讓旅客能一邊泡澡一邊享受美景。6.7. **簡約軟硬裝不搶鋒頭** 客房不論是軟裝或硬裝，皆以現代簡約設計為主要考量，將焦點聚焦於室外風景，建材使用有凹凸肌理的木飾面，地面則使用石材。

5

4 6 7

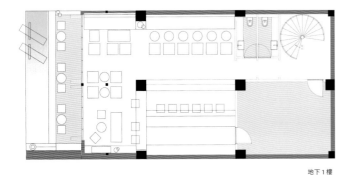

地下1樓

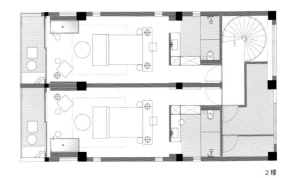

2樓

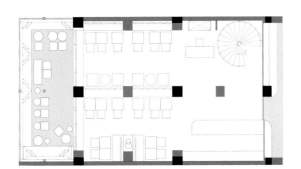

1樓

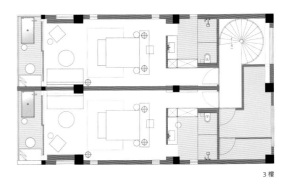

3樓

位移原有樓梯位置，簡化動線。從門口進入，就能選擇上下樓，一樓餐廳與地下一樓酒吧都是開放空間，動線一目了然、毫無遮蔽，讓旅客迅速看到洱海風景。二、三樓則為客房空間。

Fusion Design 蜚聲設計

主持設計師：文志剛。

網址：https://weibo.com/u/7575700703?refer_flag=1005055013_

The Tree & Villa Erhai Lake

地點：大陸‧大理。類型：旅宿空間。坪數：560 ㎡（約169.4 坪）。建材：肌理漆、當地舊木板、當地原石、石材。專案主持：文志剛、李詩琪。設計執行：姚堯夢越、黃楠、胡建美、王晨曦、苗慧。燈光團隊：西鐵照明。營運團隊：私人業主。

「樹與墅」（The Tree & Villa Erhai Lake）座落於大陸雲南大理雙廊古鎮，遊客熙來攘往的主幹道上，放眼望去的建築皆為相同設計形式，地域屬性相當優越。如何讓旅宿空間跳脫出樣貌相同的白族建築群，同時展現旅宿特色是負責操刀本案的 Fusion Design 蜚聲設計團隊首先思考的要點。設計團隊深知樹與墅擁有絕佳地理位置與先天優勢，不僅位於洱海邊，還能從地下一樓直接觸碰湖水，而決定將景觀極大化，並藉由新舊元素的結合，承襲傳統民族建築的基礎，帶入現代簡約的西方色彩，賦予旅宿空間全新風貌。

設計中納入商業運營考量，由於客群面向的是年輕一代的 80 ～ 00 後，審美觀與見識都更廣泛。原有白族傳統建築的窗洞非常小，當旅客行走於主幹道，其實難以欣賞到建築物背後的洱海，設計團隊選擇破除舊有改造思維，保留白族建築經典的飛簷、翹角特徵，以肌理漆結合大片玻璃窗重新梳理外立面，形成通透、現代的表達形式。不只是沿用民族建築，而是透過新舊與中西融合，讓旅宿空間更具當代性，與周邊同類型旅宿有所區隔，形成差異化。

設計聚集窗外風景，材質、色調、元素達成一致性

舊有樓梯阻礙洱海觀賞視野，設計團隊將樓梯移至入口方向，將視野最好的區域留給公共區與客房。金屬螺旋樓梯脫離四周牆體，更像是一件藝術雕塑聳立於室內，外部顏色選用偏白色調，內部則以飽和度較低的朱紅色，形成強烈對比。

一樓公共區樓高條件優越，天花板設計結合西方古典元素，以圓弧拱頂帶出空間層次感，燈光設計則是捨棄過多點光源，利用線性光源照亮拱頂上方，當戶外光線進入自然形成光影交錯，創造空間層層遞進的視覺延續感。運用不鏽鋼鏡面將洱海景色引入地下一樓酒吧，除了讓吧檯用餐區在白天能更明亮，還能改善樓高偏低的問題。設計中帶入在地性與一致性，沿用當地老木板與原石營造質樸立面效果，吧檯弧形立面同時呼應一樓拱頂設計。

客房設計簡約現代，延續公領域素淨色彩，搭配質樸自然軟裝，予人家一般的舒適感受。極大化陽台區域，讓旅客有如站在洱海般欣賞風景；有些客房陽台則利用圓拱形式，一方面延續公領域拱形元素，二方面透過拱形設計避免受到隔壁建築干擾視野，優化居住體驗。

設計人觀點

袁世賢

對於旅居而言，整體空間呈現出平靜、舒適的狀態。不過從建築的外觀，到室內、會廳和客房幾個空間元素不是太統一，獨立去品位還不錯，合在一起會產生落差感。也許設計師太看重「打卡」元素，如能多重視體驗感少點造型會更上一層樓。

何宗憲

沒有太強烈的裝飾性鋪排，使整體呈現出平靜、舒適的狀態。不過從建築的外觀，到室內幾個空間元素例如拱形、木結構、石材的使用，會讓我產生落差感，也許取捨掉一些元素，能讓彼此重組得更協調。

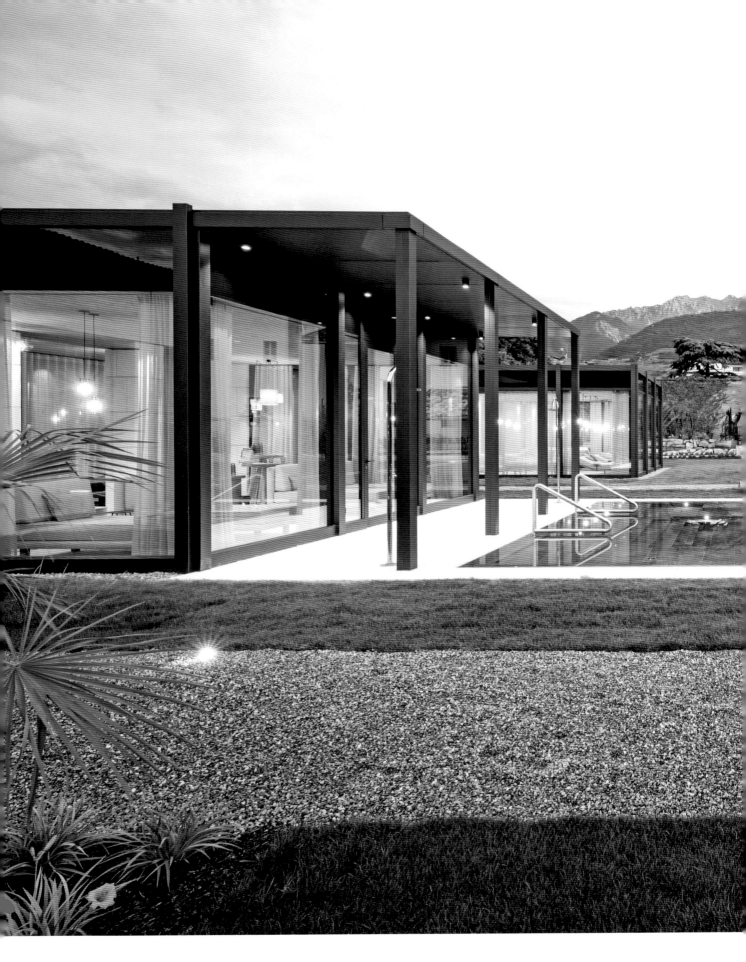

3 25

Monastero

修道院改造酒店，保留古老建築結構昇華寧靜氛圍

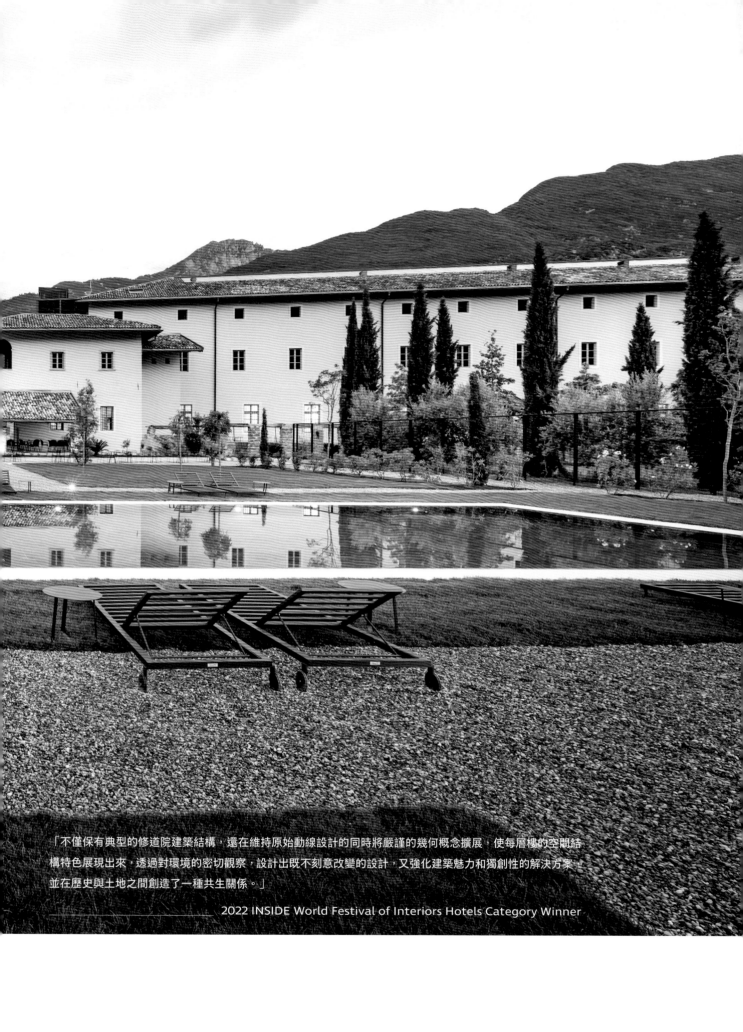

「不僅保有典型的修道院建築結構，還在維持原始動線設計的同時將嚴謹的幾何概念擴展，使每層樓的空間結構特色展現出來，透過對環境的密切觀察，設計出既不刻意改變的設計，又強化建築魅力和獨創性的解決方案，並在歷史與土地之間創造了一種共生關係。」

2022 INSIDE World Festival of Interiors Hotels Category Winner

文｜陳佳歆　空間設計暨圖片資料提供｜noa* network of architecture　攝影｜Alex Filz、Andrea Dal Negro（Drone）

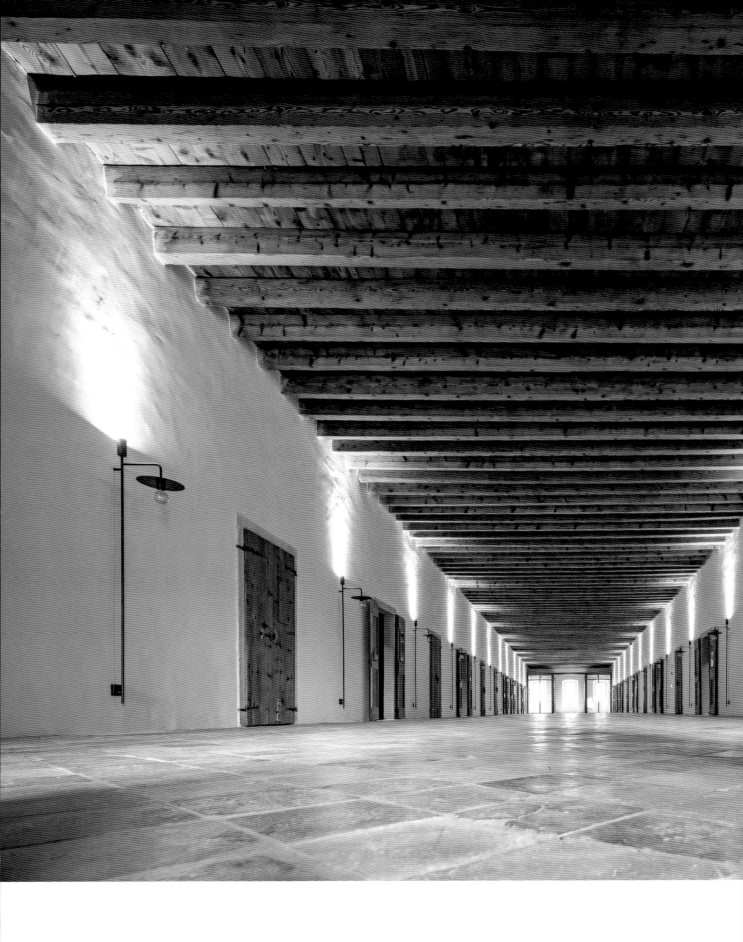

2
3
1

1. **大跨距木作橫梁賦予宏偉氣勢** 天花板排列的木制橫梁跨越二樓中央走廊，可以想見當時精湛建築工法。2. **以自然材質襯托餐廳空間輪廓** 餐廳被優美的扇形穹頂覆蓋，中間長桌將空間輕巧劃分，呼應嚴謹的對稱設計。3. **原始扇形穹頂窺見建築歷史** 空間內部原始架構被保留下來，層層的扇形穹頂天花板緩和了肅穆的氣氛。4. **和諧色感及材質延續寧靜氛圍** 休息區的傢具、窗簾及抱枕等軟裝佈置都仔細斟酌的材質及顏色，一致性的色感帶來靜謐的氛圍。

5. **修復木製桁架增加天窗提升採光** 閣樓裸露出建築的支撐桁架，並且設計帶狀天窗延伸整個天花板，在提升走廊日光的同時為客房注入充足的自然光線。6. **客房延攬窗外景色給予極致感受** 客房睡床面對著弧形大開窗，清晨起床後就能飽覽窗外絕美景色。7. **天然建材與自然環境零距離** 水療中心的放鬆區設有休閒躺椅，運用天然材質打造親近自然的五感體驗。8. **透明玻璃材質延攬庭園綠意** 水療中心由玻璃和金屬體量組成，讓人在綠意環繞的環境中放鬆身心。

1	3
2	4

1. 療養區包括三個放鬆區和一個治療區，另外還配備了桑拿和類似於土耳其浴室的療養體驗區。2. 公共空間設計依照修道院既有的平面布局配置，沿著中軸線分佈接待區、早餐區和閱覽／休息室。3. 二樓走廊兩側將原有修道院小房間兩打通合併成更寬敞的客間。4. 三樓的兩排客房被設置在中央走廊的兩側，透過屋頂的帶狀天窗設計使光線進入客房。

noa* network of architecture

主持設計師：Lukas Rungger、Stefan Rier。網址：www.noa.network

Monastero

地點：義大利‧特倫托。類型：酒店、水療中心。坪數：水療中心：520m²（約157坪）、修道院：3,780m²（約1,143坪）。建材：石材、玻璃、金屬。專案主持：Lukas Rungger。設計執行：noa* network of architecture。營運團隊：Stefanie & Manuel Mutschlechner。

加爾達湖座落於阿爾卑斯山南麓，是義大利境內最大的湖泊，有著碧綠且澄淨的湖水，吸引許多遊客前來飽覽它的美景，因此湖沿岸林立不少高檔酒店和旅館，Monastero Arx Vivendi 就是其中一間別具特色的酒店。這間旅宿特殊之處在於，它原本是一間十七世紀興建的修道院，負責操刀空間改造的 noa* network of architecture 將這棟歷史建築改造成酒店時，不只是翻新空間，更是在以當代技術修復建築，保留時代背景下的設計特點及故事性，最終成功維持住建築本身的魅力與寧靜的氣氛。

Monastero Arx Vivendi 酒店的改造主要有兩個重點，一是將修道院及內部空間改造成酒店：一樓規劃為公共空間（接待區、大廳、早餐廳區、酒吧區和廚房），二樓及三樓則為套房及客房。二則是在植物茂盛的花園中置入水療中心，包括放鬆區、治療室、桑拿房以及帶有蒸汽浴室的療養區。

保留原始外觀、呼應既有平面巧妙布局

修道院本身尊循早年建築的嚴謹布局，長形的走廊、拱形的天花設計及對稱的格局，設計團隊必須在維持修道院既有建築架構及內部動線下，尊循嚴謹的幾何學植入於新設計的體量當中，同時衡量材料和色彩與原始空間的協調性。noa* network of architecture 將修道院原始外觀保留下來，最重要的公共空間設計則強調了修道院既有的平面布局，沿著中軸線配置接待區、早餐區和閱覽兼休息室，這些區域都被優美的扇形穹頂覆蓋，外圍則接續走廊空間。酒吧和廚房也位於一樓，除此之外還置入了一間包含私人花園的酒店套房。

二樓中央走廊天花板可以看到橫跨近 50 公尺木橫梁帶來的宏偉氣勢，呈現與一樓截然不同的空間體驗。走廊兩側原本是修道院小房間，現今將兩個房間打通形成更加寬敞的套房。三樓空間設計同樣十分引人注目，高挑寬敞的閣樓天花板保留了桁架支撐結構，並且在屋頂的最高點規劃帶狀天窗延伸到整個天花板，日光照亮走廊的同時也引入光線到兩側客房內。

走到修道院花園內，新修建的水療中心是由輕盈的玻璃和金屬結合的建築量體，內部材質也呼應了修道院所使用的石砌壁柱，Monastero Arx Vivendi 酒店設計從材料到建造每一處細節都經過細膩斟酌，延續修道院莊嚴氛圍的同時，並賦予建築新的生命。

設計人觀點

袁世賢

充分地利用環境既有的特色、空間的特性來設計，即保留了修道院原有的材料與形式，又顧全使用者在環境中的體驗，同時傳達「時間」的感受，是一個特殊的案子。

何宗憲

這個空間厲害之處是能讓人穿越時光，你難以辨認出哪些是改造的，能看出設計者很了解建築的原有精神，非常細膩的籍由設計將空間的生命力延長，讓人們回味的同時也有新體會，展現出將技術融入精神層面而又看不見設計的至高境界。

2023 第四屆台北當代藝術博覽會

90 間國際頂尖畫廊參展，全新展區，大型裝置藝術品再度回歸

台北當代藝術博覽會將於 2023 年 5 月 12 日至 14 日於台北南港展覽館再登場！貴賓預展及開幕晚會將於 5 月 11 日舉行。延續對本地貢獻的使命，精選來自歐美地區的全球頂級畫廊，共同呈獻最優質的藝術傑作、大型公共裝置及藝術計畫，為觀眾展現出台灣豐富的在地文化與亞洲藝術生態的緊密連結。

大型沉浸式裝置藝術

實境計畫（Node）展區一大亮點來自鳳嬌催化室，其裝置作品《有瑕》從建築角度切入，探索紙張作為一種材料所衍伸出的相關歷史文化。

三成畫廊首次參展，新展區亮相

匯聚 90 間國際頂尖畫廊，首次參展比例逾三成。主展區「當代網域」及展示新興藝術的「新生維度」之外，新增「藝術載點」，呈現具歷史意義的主題特展。

「亞洲藝術贊助人沙龍」登陸台北

串聯東亞地區新興贊助人及收藏家的國際平台，2023 年首次於台北揭幕。

「藝術載點」Eduardo Sarabia〈Algodon de Comondu〉©VETA by Fer Frances。

「當代網域」陳界仁〈在沒有世界的世界中－I〉，黑白照片、典藏級相紙，2022，85x150 公分 © 大未來林舍畫廊。

「藝術載點」佩塔·科因〈無題 #1419（布魯諾 舒爾茨：鱷魚街 ）〉，特殊配方的蠟、顏料、絹花、絲帶、鋼材、鋼棒、電線、膠帶、環氧樹脂、3/8 吋鐵環鍊、快速連接卸扣、頸到頸旋轉頭、光澤緞面布、魔鬼氈、線材、紙巾、塑膠材，2016，99.1x50.8x50.8 公分 © 路由藝術。

台 北
TAIPEI
DANGDAI
當 代
Art & Ideas

藝術博覽會

12-14.May.2023

Taipei Nangang
Exhibition Center
台北南港展覽館

特別呈獻

SEE ART
LOVE ART
BUY ART

BUY TICKETS NOW
早鳥票熱售中

—
TAIPEIDANGDAI.COM

Official Partners
官方夥伴

總代理 汎德

L. ATELIER
Fantasia
繽紛設計

Official Hotel Partner
官方酒店夥伴

MY HUMBLE HOUSE
GROUP
寒舍集團

Brought to you by

The Art
Assembly

室設圈
漂亮家居

01 期，2023 年 4 月

定價 NT. 599 元　特價 NT. 499 元

方案一　訂閱 4 期
優惠價 NT. **1,588** 元 （總價值 NT. 2,396 元）

方案二　訂閱 8 期
優惠價 NT. **2,988** 元 （總價值 NT. 4,792 元）

方案三　訂閱 12 期加贈 2 期
優惠價 NT. **4,388** 元 （總價值 NT. 8,386 元）

· 如需掛號寄送，每期需另加收 20 元郵資。本優惠方案僅限台灣地區訂戶訂閱使用。郵政劃撥帳號：19833516，戶名：英屬蓋曼群島商家庭傳媒股份有限公司 城邦分公司

我是 □ 新訂戶 □ 舊訂戶，訂戶編號：

起訂年月：　　年　　月起

收件人姓名：

身份證字號：

出生日期：西元　　年　　月　　日 性別：□男 □女

聯絡電話：（日）　　　　　（夜）

手機：

E-mail：

收件地址：□□□

婚姻：□已婚 □未婚

職業：□軍公教 □資訊業 □電子業 □金融業 □製造業
　　　□服務業 □傳播業 □貿易業 □學生 □其他

職稱：□負責人 □高階主管 □中階主管 □一般員工
　　　□學生 □其他

學歷：□國中以下 □高中/職 □大學專科 □碩士以上

個人年收入：□ 25萬以下 □ 25～50萬 □ 50～75萬
　　　　　　□ 75～100萬 □ 100～125萬 □ 125萬以上

我選擇用信用卡付款：□ VISA □ MASTER □ JCB

訂閱總金額：

持卡人簽名：　　　　　　　　　　（須與信用卡一致）

信用卡號：　　　—　　　　—　　　　—

有效期限：西元　　　年　　　月

發卡銀行：

我選擇

□ 方案一　訂閱《i 室設圈｜漂亮家居》4期
　　　　　優惠價NT. 1,588元 (總價值NT. 2,396元)

□ 方案二　訂閱《i 室設圈｜漂亮家居》8期
　　　　　優惠價NT. 2,988元 (總價值NT. 4,792元)

□ 方案三　訂閱《i 室設圈｜漂亮家居》12+2期
　　　　　優惠價NT. 4,388元 (總價值NT. 8,386元)

詳細填妥後沿虛線剪下，直接傳真（請放大），或黏貼後寄回。
如需開立三聯式發票請另註明統一編號、抬頭。
您將會在寄出三週內收到發票。本公司保留接受訂單與否的權利。
★24小時傳真熱線（02) 2517-0999（02) 2517-9666
★免付費服務專線 0800-020-299
★服務時間（週一～週五）AM9:30～PM18:00
歡迎使用線上訂閱，快速又便利！城邦出版集團客服網 http://service.cph.com.tw

注意事項：1. 主辦單位保留贈品變更之權利。2. 受贈者不得要求贈品轉換、折讓或折抵現金。3. 活動時間至 2023 年 6 月 30 日止。
4. 本訂閱方案僅限台灣地區收件者，贈品體積不適用郵政信箱。5. 客服專線：0800-020-299。